海峡两岸民间工艺口述史丛书

海峡两岸木版年画艺术

口述史

李豫闽／主编

王晓戈　刘雅琴／著

海峡出版发行集团 THE STRAITS PUBLISHING & DISTRIBUTING GROUP｜福建教育出版社

图书在版编目（CIP）数据

海峡两岸木版年画艺术口述史/王晓戈，刘雅琴著.
—福州：福建教育出版社，2018.6
　（海峡两岸民间工艺口述史丛书/李豫闽主编）
ISBN 978-7-5334-8117-9

Ⅰ.①海…　Ⅱ.①王…　②刘…　Ⅲ.①海峡两岸—版
画—年画—绘画史　Ⅳ.①J218.3

中国版本图书馆 CIP 数据核字（2018）第 075151 号

福建文艺发展专项资金资助项目

海峡两岸民间工艺口述史丛书

李豫闽　主编

Haixia Liang'an Mubannianhua Yishu Koushushi

海峡两岸木版年画艺术口述史

王晓戈　刘雅琴　著

出版发行　福建教育出版社

　　　　　（福州市梦山路 27 号　邮编：350025　网址：www.fep.com.cn

　　　　　编辑部电话：0591－83789077　83786691

　　　　　发行部电话：0591－83721876　87115073　010－62027445）

出 版 人　江金辉

印　　刷　福州华彩印务有限公司

　　　　　（福州市福兴投资区后屿路 6 号　邮编：350014）

开　　本　787 毫米×1092 毫米　1/12

印　　张　15.25

字　　数　257 千字

插　　页　2

版　　次　2018 年 6 月第 1 版　2018 年 6 月第 1 次印刷

书　　号　ISBN 978-7-5334-8117-9

定　　价　186.00 元

如发现本书印装质量问题，请向本社出版科（电话：0591－83726019）调换。

总　序

为何要用口述历史的方式做民间工艺研究？

在文字出现之前，口述和记忆是人类文化传播的途径。游吟诗人与部落祭司可能是最早的历史学家，他们通过鲜活的语言与生动的叙述，将记忆、思想与意志诚恳地传递给下一代。渐渐地，人类又发明了图画、音乐与戏剧，但当它们尚在雏形之时，其他一切的交流媒介都仅仅作为口头语言的辅助工具——为了更好地讲述，也为了更好地聆听。

文字比语言更系统，更易于辨识，也更便于理解。文字系统的逐渐成形促使人们放弃了口头传授，口头语言成为了可视文字的辅助，开始被冷落。然而，口述在人类的文明中从未消逝，它们只是借用了其他媒介的外壳，悄然发生作用。它们演化成了宗教仪式与节庆祭典，化身为民间歌谣与方言戏剧，甚至是工匠授徒时的秘传心诀，以及祖母说给儿孙听的睡前故事。

18世纪至19世纪的欧洲，殖民活动盛行，社会科学迅速发展，学者们在面对完全陌生的文明时，重新认识到口述历史的重要性。由此，口述历史重新回到主流学术界的视野中，但仅仅作为人类学和社会学等学科的辅助研究方法，仍处于比较次要的地位。

20世纪初，欧洲史学界掀起了一股"新史学"风潮，反对政治、哲学和意识形态对历史研究的干扰，提倡从人的角度理解历史。在这样的大背景下，口述史研究迅速地流行开来，在美国和欧洲形成了两种不同的研究模式：以哥伦比亚大学与加州大学伯克利分校为学术核心的美国口述史项目，大多倾向"自上而下"的研究模式，从社会精英的个人经历着手，以小见大；英国则以"自下而上"的方式审视历史，扎根于本土文化与人文传统，力求摆脱"官方叙事"的主观影响。

长久以来，口述史处在一种较为尴尬的处境：不可或缺，却又不受重视。传统史学家认为，口头语言相较于书面文字与历史文物，具有随意性、主观性和不确定性等特点，进行信息传递时容易出现遗漏和曲解，因此口述史的材料长期被排除在正式史料之外。

随着时间的推移，口述史的诸多"先天缺陷"在"二战"后主流史学的转向过程中，逐步演化为"后天优势"。在传统史学宏大史观的作用下，个人视角与情感表达往往被忽略，志怪传说与稗官野史在保守派学者眼中不足为信，而这些宝贵的历史资源，正是民族与国家生命力之所在：脑海中的私人记忆，不会为暴政强权所篡改；工匠师徒间的口传心授，在一代又一代的传承与实践中历久弥新；目击者与亲历者的现身说法，常常比一切文字资料更具有说服力。

口述史最适于研究的对象有三：一是重大历史事件的个人视角；二是私密性较强的领域与行业；三是个人经历与历史进程之间的交融与影响。当我们将以上三点作为标准衡量我们的研究对象——海峡两岸民间工艺美术时，就能发现口述史作为方法论的重要意义。

首先，以口述史的方式来研究民间工艺，必然凸显其民间性，即"自下而上"的视角。本质上说，是将历史研究关注的对象从精英阶层转为普通人民大众；确切地说，是关注一批既普通又特别的人群——一批掌握家族式技艺传承或由师徒私授培养出的身怀绝技之人，把他们的愿望、情感和心态等精神交往活动当作口述历史的主题，使这些人的经历、行为和记忆有了进入历史的机会，并因此成为历史的一部分。甚至它能帮助那些从未拥有过特权的人，尤其是老年手工艺从业者，逐渐地获得关注、尊严和自信。由此，口述史成为一座桥梁，让大众了解民间工艺，也让处于社会边缘的匠师回到主流视野。

其次，由于技艺传承的私密性和家族式内部传衍等特点，民间工艺的口述史往往反映出匠师个人的主观视角，即"个人性"的特质。而记录由个人亲述的生活、工作和经验，重视从个人的角度来体现历史事件，则如亲历某一工程的承揽、施工、验收、分红等。尤其是访谈一些有丰富实践经验的年长匠师时，他们谈到某一个构思或题材的出现过程，常常会钩沉出一段历史，透过一个事件、一场风波，就能看出社会转型期的价值观变革，甚至工业技术和审美趣味上的改变。一个亲历者讲述对重大事件的私人记忆，由此发掘出更多被忽略的史料——有可能是最真实、最生动的史料，这便是对主流历史观的补充、修正或改写。

民间艺人朴实无华的语言，最能直接表达出他们的审美趣味和价值追求。漳浦百岁剪纸花姆林桃，一辈子命运坎坷。她三岁到夫家当童养媳，十三岁与丈夫成亲，新婚第二天丈夫出海不归，她守了一辈子寡。可问她是否觉得自己一生不幸时，她说："我总不能天天哭给大家看，剪纸可以让我不去想那些凄惨和苦痛。"有学生拿着当地其他花姆十分细腻的剪纸作品给她看，她先是客气地夸赞几句，接着又说道："细致显得杂，粗犷的比较大方！"这就是林桃的美学思想。林桃多次谈到，她所剪的动物形象，如猪、牛、羊，都是她早年熟悉但后来不再接触的，是凭借记忆剪出形态的，而猴子、大象、乌龟等她没见过的动物，则是凭想象，以剪纸表现出想象的"真实"。

最后，口述史让社会记忆成为可能。纯粹的历史学研究，提出要对历史进行多层次、多方面的综合考察，力图从整体上去把握它，这仅凭借传统式的文献和治史的方法很难做到，口述史却有其得天独厚的优势。例如，采访海峡两岸非物质文化遗产代表性传承人，通过他们的口述，往往能够获得许多在官修典籍、方志、艺文志中难以寻见的珍贵材料，诸如家族的移民史、亲属与家族内部关系、技艺传承谱系、个人生命史，抑或是行业内部运作机制与生产方式等。这些珍贵资料，可以对主流的宏大叙事史学研究提供必不可少的史料补充。

从某种意义上说，民间工艺口述史的采集，还具有抢救性研究与保护的性质。因为许多门类工艺属于稀缺资源，传承不易，往往代表性传承人去世，该项技艺就消失了，所谓"人绝艺亡"正是这个道理。2002年，我与助手赴厦门市思

明区采访陈郑煊老人，当时他已九十多岁高龄。几年后，陈老去世，福建再无皮（纸）影戏传承人。2003年，我采访了东山县铜陵镇剪瓷雕传承人孙齐家，他是东山关帝庙山川殿剪瓷雕制作者（关帝庙1982年大修时，他与林少丹对场剪黏）。两年后，孙先生去世，该技艺家族中仅有其子传承。2003年至2005年，福建师范大学美术学院师生数次采访泉州提线木偶表演艺术家黄奕缺，后来黄奕缺与海峡对岸的布袋戏大家黄海岱同年先后仙逝，成为海峡两岸民间艺术界的一大憾事。

福建文化是中原汉文化南迁的一个分支，是中华文化的重要组成部分。历史上，漳、泉不少汉人移居台湾，并将传统工艺的种类、样式带到台湾。随着汉人社会逐步形成，匠师因业务繁多而定居台湾，成为闽地传统民间工艺传入台湾的第一代传人。历经几代传承，这些工艺种类的技艺和行规被继承下来。我们欣喜地看到，鹿港小木花匠团锦森兴木雕行会每年仍在过会（行业庆典），这个清代中期传入台湾的专门从事建筑装饰和佛像雕刻的行会仍在传承。由早期的行业自救演化为行业自律的习俗，正是对文化传统的尊崇和坚守。

清代以降，在台湾开佛具店的以福州人居多；木雕流派众多，单就闽南便分为永春、泉州、同安、漳州等不同地域班组；剪瓷雕、交趾陶认平和人叶王为祖，又有同安潮汕人从业；金银饰品打造既有福州人，亦有闽南人、潮汕人；织绣业则以福州人居多。可以说，海峡两岸民间工艺的传承与发展，充分说明了闽台同根同源，同属于中华文化的重要组成部分，福建是台湾民间工艺的原乡，台湾是福建民间工艺的传播地。我们还应该认识到，中原文化传至福建，极大地推动了当地的生产和建设，在漫长的融合发展过程中，逐渐产生了文化在地性的特征。同样，福建民间工艺传播到台湾，有其明确的特点，但亦演变出个性化的特征，题材、内容、手法上均有所变化。尤其新近二十年，台湾在文化创意产业发展浪潮的推动下，有了许多民间工艺的创造，并在"深耕在地文化"方面进行了许多有意义的实践，使得当地百姓充分认识到传统文化是祖先留给后人取之不尽用之不竭的财富和资源，珍惜和保护文化遗产是每个人的职责。这点值得我们学习借鉴。

如此看来，海峡两岸民间工艺口述史的研究目的不能仅局限在对往事的简单再现，而应深入到大众历史意识的重建上来，延长民族文化记忆的"保质期"，使得社会大众尤其是年轻一代，能够理解、接纳，甚至喜爱传统文化。诚如当代口述史学家威廉姆斯（T.Harry Williams）所说："我越来越相信口述史的价值，它不仅是编纂近代史必不可少的工具，而且还可以为研究过去提供一个不同寻常的视角，即它可以使人们从内心深处审视过去。""海峡两岸民间工艺口述史丛书"能够在揭示历史深层结构方面做出自己独特的贡献，而且还能对"文化台独"予以反驳。

福建师范大学美术学院对海峡两岸民间工艺的田野调查，始于20世纪50年代。1950年，吴启瑶先生曾沿着福建沿海各县市，搜集福鼎饼花和闽中、闽南木版年画资料进行研究。1990年，我与浙江美术学院版画系大一在读学生邱志

杰，以及漳州电视台对台部副主任李庄生、慕克明，在漳州中山公园美术展览馆二楼对漳州木版年画传承人颜文华兄弟及三位后人进行采访拍摄；1995年，我作为福建青年学者代表团成员访问台湾，开启对海峡两岸民间工艺的田野调查。

2005年大年初五，我与硕士生黄忠杰、王毅霖等从漳州出发，考察漳浦、云霄、东山、诏安等县的剪瓷雕、金漆画、木雕、彩绘等，对德化和永安的陶瓷、漆篮、制香工艺，以及泉州古建筑建造技艺进行走访和拍摄，等等。2006年8月，我与硕士生黄忠杰应台湾成功大学邀请，对台湾本岛各县市进行为期一个月的田野调查，走访了高雄、台南、屏东、嘉义、台东、彰化、台中、台北的二十多位"传统艺术薪传奖"获奖者，考察了木雕、石雕、彩绘、木偶头雕刻、交趾陶、剪瓷雕、陶瓷、捏面、纸扎等项目。2007年5月，福建师范大学建校一百周年之际，在仓山校区邵逸夫科学楼举办了"漳州木雕年画展览"。2007年夏，福建师范大学美术学专业师生与台湾成功大学艺术研究所师生组成"闽台民间美术联合考察队"，对泉州、厦门、漳州三地市的传统工艺、样式及土楼建造工艺进行考察。近年来，学院先后承担了《中国设计全集·民俗篇》(商务印书馆2013年出版)、《中国木版年画集成·漳州卷》(中华书局2013年出版)、《中国剪纸集成·福建卷》(在编)、《中国少数民族设计全集·畲族卷》(在编)、《中国少数民族设计全集·高山族卷》(在编)的撰写任务，成为南方"非遗"研究与保护，以及民间工艺研究的重要基地。这些工作都为本套丛书的编写奠定了坚实的基础。

编辑出版本套丛书的构想，得到了福建教育出版社原社长黄旭先生的鼎力支持，双方单位可以说是一拍即合。黄旭先生高瞻远瞩，清醒地意识到海峡两岸民间工艺口述史作为"新史学"研究的价值和意义，同时因为涉及海峡两岸，更显出意义非同凡响；林彦女士作为丛书的策划编辑，承担了大量繁重的项目组织和协调工作，使丛书编写和出版工作有序地推进。另外还有许多出版社同仁为此付出了辛苦劳动，一并致谢！

李豫闽

2017年7月10日

目　录

前言：遥远的回响

口述史是近年来逐渐兴起的一种历史学研究方法。这种方法所具有的独特性与复合性，促使其发展成为一门具有一定严格定义和学术规范的专门学科。口述史是通过搜集和使用口头史料来开展历史研究的，由于研究主体、研究对象、研究目标的多样性，口述史会呈现出与传统历史研究完全不同的观察视角，这种自下而上的，以个人视角、个体感受为原点而衍生出的历史印象，不但有助于补充我们所知历史的不足，而且个体的视角也容易引发我们对传统历史宏大叙事方式的反思。

近年来，口述史为传统的艺术研究，特别是为民间艺术的研究，提供了一个全新的视角。虽然国内对民间艺术口述史的研究才刚刚兴起，但已迅速成为学术热点。由于口述史所关注的对象往往是普通的民众，这种方式与民俗艺术之间有着一种自然而然的契合度。

我国的木版年画有着悠久的历史。木版年画作为一项民间艺术，经历了长达几千年的农耕社会，已深深扎根于各类民间传统年节习俗中，成为我国传统年节习俗不可或缺的组成部分。一般而言，木版年画是指农历春节前后，我国城乡民众张贴于居室内外各处的民间木版画作品。由于中国幅员辽阔，各地年节习俗与年画创作各具特色。广义的年画概念应为民间艺人们为各种民间节庆与民俗活动所创作的、以描写和反映民间世俗生活为特征的所有木版画作品。

我国木版年画的形成一方面受到古代神话传说、宗教礼仪的影响；另一方面，也受到传统雕版印刷艺术的推动。我国最早的木刻版画主要是唐代的佛教版画，宗教版画艺术大大推动了民间木刻版画的发展。孟元老在《东京梦华录》中记述了北宋时期都城开封，"近岁节，市井皆印卖门神、钟馗、桃板、桃符，及财门钝驴、回头鹿马之行帖子"。吴自牧《梦粱录》中记载汴京岁终，"纸马铺印钟馗、财马、回头马等"。这些都说明早在宋代，木版年画已经成为年节时期的必需品。明清时期是中国木版年画发展的辉煌时期，这一时期的木版年画种类繁多、式样丰富、题材广泛，几乎遍及社会生活的各个方面，并以其鲜明的艺术特色成为我国传统民间绘画艺术的杰出代表。

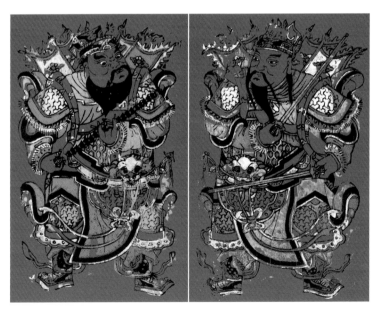

图1　漳州木版年画《秦琼、尉迟恭》

福建地处中国东南沿海，由于高山阻隔，在唐代以前这里基本还是一片蛮荒地带。后随中原移民的大量进入，福建才开始得到大规模的开发。特别是唐代陈元光开漳、五代王审知治闽时期，两次河南籍民众的大规模迁入，将中原河洛文化带入福建，促进了福建地域文化的形成，并影响到福建民俗文化的各个方面。到宋代，中原的汉族文化已成为福建社会的文化主体与基础，福建民间岁时节日和各种人生礼俗已经与中原各地基本相同，年画成为当时民众年节时所必需的商品。

福建森林资源丰富，造纸业发达，这为雕版印刷业的发展提供了良好的物质条件。福建雕版印刷始于唐代。到宋代时，建安麻沙刻书规模居全国之首，是我国三大刻书中心之一。明清时期，雕版印刷更为兴盛，福州、泉州、漳州以及连城四堡等地都是著名的雕版印刷产地。福建高超的雕版印刷技艺直接推动了福建民间木版年画的产生和发展；同时，福建的地域文化也十分丰富，"十里不同风，一乡有一俗"，因此福建的木版年画不但产地众多，年画品种也丰富多样。

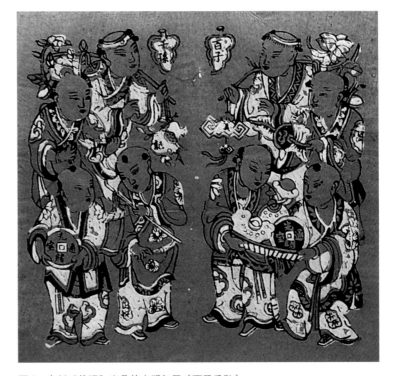

图3 泉州"美记"出品的木版年画《百子千孙》

明清时期，福建的木版年画最为兴盛，除了以漳州、泉州为代表的闽南年画外，闽东、闽西、闽北和莆仙地区的年画也都各具特色。如今，随着生活方式的转变与现代印刷技术的发展，传统木版年画的生存空间也伴随着城市化进程的加快而迅速消失。目前，只有漳州年画雕版尚且保留下来，泉州只剩少量印品存世，它们既是福建重要的民俗文化遗存，也是我们研究福建木版年画的宝贵资料。

闽南漳、泉两地都是著名的侨乡，漳州、泉州地处海港，对外贸易繁荣，历史上闽南年画也大量销往东南亚各地，对当地的民俗生活产生了重要影响。明清时期大量漳、泉民众迁居台湾，同时也将闽南年画的工艺技法传入台湾，促进了台湾木版年画艺术风格的形成。

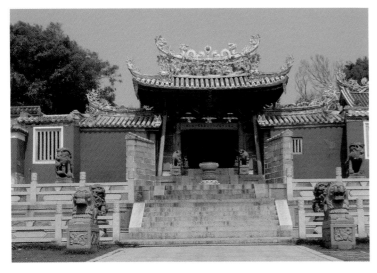

图2 福建漳州东山关帝庙

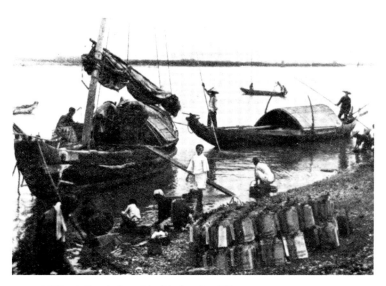

图4　早期汉人移居台湾，引自《台湾历史图说》

记载："门神纸画百张，替身面千个，纸马面百个例八厘。"①后因海运不便，才在台发展出"纸庄"及"纸店"，自制自售各类年画。海峡两岸木版年画一脉相承，正是两岸人民文化传承与交流的重要见证。

清代的台南府城是台湾木版年画的集散地，许多知名的年画作坊如"王泉盈""王源顺""王源成""林荣芳""林坤记""吴源兴""吴联发""吴隆发""成发"等都集中于此。台湾年画中历史最久的当属"王泉盈"纸庄，其祖先即是从泉州石狮移居台南开始印卖年画，传承至今已有两百多年历史。"吴隆发"纸店创始者吴涂来自福建福州，"吴联发"纸店店长吴明吉祖籍也是福州。正是这些闽籍年画艺人将原籍地的年画制作工艺传入台湾，才使台湾木版年画与福建木版年画不论在材料、工艺，还是题材、造型等方面都存在高度相似性。而台湾目前的传统木版年画早已停止生产，已淡出了民众的日常生活。

木版年画本质上是一种集体创作的结果，它是在漫长的历史发展过程中形成的，代表了特定地域人民群众共同的文化习俗与思维方式。不同产地的年画其常用图式往往较为固定，进而成为一种象征性的符号特征，因此具有很强的传承性。木版年画与各类民间神话、传说故事相互交融渗透，也与各类民俗活动相辅相成，这种立体的文化生态环境加强了民间木版年画图式的稳定性与延续性。

台湾与大陆一衣带水、隔海相望。台湾原属福建府管辖，清光绪年间始建行省，经过明清两代大规模的移垦，至清代中叶，台湾的经济发展、社会建构已与大陆基本同步。闽籍人口的大量迁入不但促进了台湾经济的发展，也造就了台湾以闽南文化为核心的本土文化，其社会形态、经济结构、文化教育、宗教信仰、风俗习惯等都深受闽南文化的影响。此后在日据时期，台湾又经历了日本帝国主义的"皇民化"教育，这使得台湾民众的民族意识和寻根情怀更加强烈，在生活习俗、民间文艺、宗教信仰等方面越发体现出对原乡生活与汉族神祇的追念与崇拜，也更加珍视传统工艺美术的传承。

台湾传统木版年画承袭了宋元以来的北方年画传统，但与福建木版年画间的关联最为密切。台湾的年画风俗随闽籍移民传入台湾，而台湾使用的年画最早从闽南输入，当时福建对运出的年画等纸品要征收关税。据清道光年间《厦门志》

海峡两岸虽然在各自的物华和人文因素上有所差异，但是从文化构成的深层理论上分析，两岸的思想观念、生活习俗、方言系统、宗族信仰及民间文艺是一脉相通的。就木版年画而言，闽南年画与台湾年画同源异流，同属一个风格类

①（清）周凯. 厦门志（道光）：卷七"关赋略·关税科则". 中国方志丛书第80号. 台北：成文出版社，1967：137.

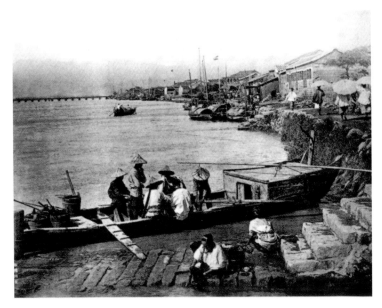

图5　汉人开垦台湾，引自《台湾历史图说》

型，其风格迥异于其他地方年画。闽台两地年画在题材、风格、工艺技法等方面高度的相似性是地缘、血缘、文化缘等多重因素的共同结果。从工艺发展或是历史传承的角度来看，福建和台湾年画始终是相互影响、相互联系、互为参照的。因此，它也成为福建民间艺术在台湾繁衍生息过程中出现变异与发展的一个生动范例。

然而，传统木版年画毕竟是农耕社会的产物，无论是在福建省还是在台湾地区，随着现代社会的迅速发展，现代文明也在逐渐改变我们的生存状态与生活环境。在现代文明的有力冲击下，传统木版年画在题材内容、技术工艺、材料工具等方面都显露出明显的陈旧性和落后性，而特殊历史时期下人为因素的干扰，又进一步阻断了这些传统民间艺术自然的发展和演变过程，加剧了传统民俗文化和技艺传承上的"断层"现象。就目前而言，闽台两地的传统木版年画都后继乏

人、前景堪忧。

海峡两岸木版年画是前人为我们留下的精神财富与艺术瑰宝，此前对闽台年画的研究，主要集中于对传世作品的展现和研究，对传承人的研究较少。此次对闽台两地年画传承人口述资料整理工作的开展，无疑将填补这方面的空白。口述史是通过笔录、录音等方式搜集、整理口传记忆及具有历史意义观点的一种研究历史的方式。由于闽台两地目前还在从事传统木版年画雕刻和印刷的传承人只有漳州的颜仕国与颜志仁先生，两位传承人均不善言辞，且此前年画调研工作中的采访录音较为零散，大大增加了本书编撰的难度。

为全面展现海峡两岸民间年画艺术的整体风貌，本书针对海峡两岸年画的发展现状，在体例上做了一定的调整。全书正文部分分为四个章节：第一章对海峡两岸年画做一个概述，以便读者对海峡两岸木版年画的历史文化有一个基本的了解。第二章至第四章分地区对漳州、泉州、台湾地区的木版年画做详细阐述。其中的口述资料部分，是以传承人的口述为主，相关研究专家的口述资料作为补充，这些研究专家虽然不是传承人，但他们长期与年画艺人接触，了解他们的生活与工作状况，因此他们的口述资料同样具有一定的研究价值。

材料与工艺，这是年画风格形成的一个重要因素。传世的木版年画作品，其图式与风格是闽台地域文化与民间艺术风格的直观表达。因此，本书特地保留了一部分篇幅，通过对海峡两岸木版年画的材料、工艺与经典作品的呈现，帮助读者感受年画的艺术魅力，也可以让读者进一步了解两岸传统木版年画的深厚渊源。

传统年画的黄金时代已经过去，对于现代人而言，年画

中的那些图形符号、图像语言是古代文明的一种遥远的回音，闽台两地年画在艺术与文化上的内在关联性，使得这些口述访谈录音资料成为横跨海峡两岸间的若隐若现的一种艺术映像与文化回响。

最后需要补充说明的是，口述史研究涉及新闻学、社会学、心理学、档案学等多方面的学科知识，也涉及访谈对象的隐私权、著作权等相对复杂的法律与伦理问题。本书中的口述资料内容虽然都来自采访录音，但出于上述考虑，我对整理出来的访谈内容做了一定调整，删减了一部分与年画不相关或涉及访谈者个人隐私的内容，以免引起不必要的纷争。为保证本书的学术完整性，我引用了一部分图片，但因时间久远未能联系到原作者，还请原作者在见到本书后与我联系。

本人自知学识浅陋，加之客观条件的限制，使得采集的访谈资料有限，字里行间也难免有偏颇或缺失之处，以上种种不足，还请专家学者及读者们不吝指正。

第一章　闽台木版年画的源流

第一节　福建木版年画

木版年画是农耕时代各地劳动人民创造出来的一代又一代传承与开发的集体智慧结晶，它反映了上古社会延续下来的民间神灵敬畏与信仰观念，代表了特定地域的人民群众共同的文化习俗与思维方式。不同产地的年画其常用图式往往较为固定，并成为一个地区地域文化与审美习惯的象征，具有很强的传承性。木版年画中表现的内容又与各类民间神话、传说故事、历史事件等相互交融渗透，也与各类民俗活动相辅相成，这种立体的文化生态环境更加强了民间木版年画图式的稳定性与延续性。

纵观海峡两岸，从文化构成的深层理论上分析，闽台两地的思想观念、生活习俗、方言系统、宗族信仰及民间文艺是一脉相通的。虽然在各自的物华和人文因素上有所差异，但是这种文化的同一性，使得闽台地区一直被视为同一个民俗文化类型。明清两代，台湾一直是福建人，特别是闽南漳州、泉州两地民众向外迁移的主要目的地。福建移民的大量迁入，直接改变了台湾的人口结构，也将闽南地区的文化与民俗带入台湾。就木版年画而言，台湾的木版年画习俗与工艺早年由闽南传入台湾，在台湾落地生根，并在此后的发展

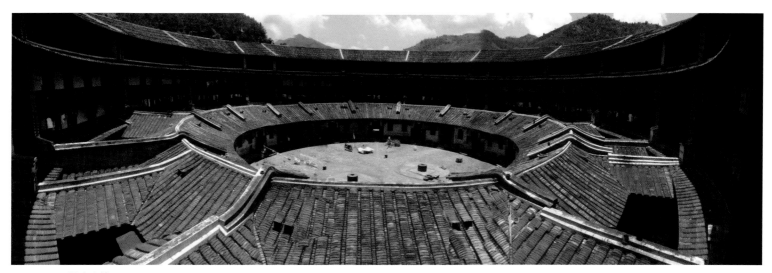

图 1-1-1　福建土楼

过程中演变出一定的地域特色。闽南年画与台湾年画同源异流，同属一个风格类型，其风格迥异于其他地方年画。闽台两地年画在题材、风格、工艺技法等方面高度的相似性是地缘、血缘、商缘、文化缘等多重因素的共同结果。从工艺发展或是历史传承的角度来看，福建年画和台湾年画始终是相互影响、相互联系，互为参照和补充的。由此共同构成海峡两岸年画的整体艺术风貌。

福建是我国著名的木版年画产地。福建年画尤以历史悠久、产地众多、题材广泛、风格独特著称。它既传承了凝重、质朴的中原文化特质，又带有南方精巧、秀丽的造型特色，其中独特的海洋文化元素，突出体现了闽南多元化地域文化特征，展现了福建民间工艺美术富丽、精巧的艺术传统，堪称我国民间木版年画艺术中的瑰宝。

一、福建历史与民俗文化

福建位于中国东南沿海，毗邻浙江、江西、广东，东面与台湾隔海相望。福建依山傍海、河流纵横、物产丰富；地处东海与南海的交通要冲，海岸曲折，岛屿与良港众多，是古代海上丝绸之路、郑和下西洋的起点。福建还是著名侨乡，旅居海外的华人、华侨就有 1500 多万人。

福建简称"闽"。《山海经·卷十·海内南经》记载："闽在海中，其西北有山。一曰闽中山在海中。"《周礼·夏官司马·职方氏》写道："职方氏，掌天下之图，以掌天下之地。辨其邦国、都鄙、四夷、八蛮、七闽、九貉、五戎、六狄之人民……"这里的"七闽"起初是指周朝时散居在东南沿海地区的古闽人，因分为七族而得名。商周时期，福建属古扬

图 1-1-2　武夷山悬棺

州；秦汉在福建设置闽中郡；汉代刘邦封越王勾践的后代无诸为闽越王，封福建为闽越国。后因闽越攻击南越，汉武帝派大军灭闽越国，并在今福州设东冶县，隶属会稽郡。三国时期，福建属吴，设置建安郡；晋、梁时期，建安郡先后分为晋安、建安、南安三个郡。隋朝废三郡置泉州，后又改为

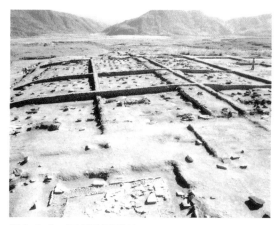

图 1-1-3　闽越国城池遗址

建安郡。唐代改建安郡为建州，并于开元二十一年（733 年）设福建经略使，这是历史上最早出现"福建"这一名称。宋朝置福建路，统辖福州、建州、泉州、漳州、汀州、南剑六个州，以及邵武、兴化两个军，共八个同级的行政机构，因而福建又称"八闽"。元代于至元十五年（1278 年）设福建行中书省，这是福建称省之始。明朝置福建布政使司后，改路为府。清代在福建设置闽浙总督和福建巡抚。清初福建下辖有福州、兴化、泉州、漳州、延平、建宁、邵武、汀州八府，康熙二十三年（1684 年）增设台湾府。至光绪十二年（1886 年），台湾府被分出单独设省。自清代以后，福建一直被称为福建省。

于越族与"七闽"融合后形成闽越族，属于我国古代南方古越族的一支。福建的闽越族以蛇为图腾，习惯傍水而居，善于驾舟行筏，有"断发文身"的习俗。汉代许慎在《说文解字》中写道，"闽，东南越，蛇种"，即反映了古代福建地区闽越族的崇蛇习俗。闽越人在春秋战国时期还处在原始社会后期，西汉初才建立起早期的奴隶制国家闽越国，其文化远落后于中原汉族，原始宗教和巫术盛行。在闽越国时期，汉、越文化得到了一定程度的交流融合，从武夷山汉城及福州屏山等闽越遗址中都显示出汉文化的影响。然而隋唐以前，当时的福建依然是一片人口稀少、野兽横行的蛮荒之地。《隋书·卷八十二·列传第四十七》载："南蛮杂类，与华人错居，曰蜒，曰獽，曰俚，曰獠，曰𦎩，俱无君长，随山洞而居，古先所谓百越是也。其俗断发文身，好相攻讨，浸以微弱，稍属于中国，皆列为郡县……"《漳平县志》称南蛮"性悍骜，言语侏儒，楚粤滋蔓尤盛。闽中山溪高深处往往有之。……随山种插，去瘠就腴，编荻架茅以居。善射猎，涂矢以毒，中兽立毙。其贸易，刻木大小长短为符验。能辨华文者，其酋也"。梁克家在《三山志》中描述唐初的福建，称其"户籍衰少，耘锄所至，甫迩城邑，穷林巨涧，茂木深翳，少离人迹，皆虎豹猿猱之墟"。此后，随着中原汉族的大量迁入，福建的人口数量开始持续增长，经济也得到较大发展。

历史上中原汉族曾四次大规模进入福建。第一次是西晋末年的"八姓入闽"，这八姓多为中原的簪缨世胄，为避永嘉之乱而携眷南逃，都带着自

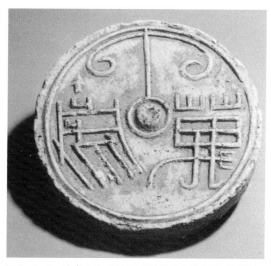

图 1-1-4　武夷山市城村汉城遗址出土的西汉"万岁"瓦当（公元前 206 年 - 公元 25 年）

己的宗族、部曲、宾客等，大大增加了福建地方人口。第二次是唐代陈元光开发漳州。河南光州固始人陈政于唐总章二年（669 年）率府兵 3600 多人进入漳州，年仅 13 岁的陈元

光也随父进漳。陈元光21岁时承袭父职，定居漳州并大力开发漳州，使漳州地区经济文化得到迅速发展。第三次是五代时期王审知治闽。河南光州固始人王审知与其兄一起率5000余人入闽，定都福州，后被封为"闽王"。他为治理福建做出了卓越贡献，使福建在中原动荡之际成为东南一隅的富裕之邦。第四次是北宋南迁。宋室南渡前后，北方百姓为避战乱大量南迁入闽，使得福建人口急增。这四次大移民和陆续进入福建的大量移民，都不同程度地带来了中原的先进文化，加快了福建的开发和进步。①特别是唐、五代时的两次河南籍移民的迁入，更是直接地将中原"河洛文化"带入福建，促进了福建地域文化的形成，并影响到福建民俗文化的各个方面。至今闽南语还被称为"河洛话"，它被古汉语学者誉为唐代中原古音的"活化石"。到宋代，中原的汉族文化已成为福建社会的文化主体与基础，福建民间岁时节日和各种人生礼俗已经与中原各地基本相同。

福建依山靠海，复杂的地理环境将福建分隔成闽东、闽南、闽西、闽北、莆仙等五大自然区域，各区域内又因为山脉河流的走向被划分为若干个较为闭塞的小区域；同时，福建的地域文化成分极为复杂，各地方言、习俗、民间信仰差异较大，交流不便。这些因素都直接造成了福建"十里不同风，一乡有一俗"的状况。因此，福建的民间文化在传承中原文化的基础上保留了大量的古代遗俗，进而形成了具有浓郁地方特色的福建民间信仰与民俗文化。这种封闭性与开放性并存，农耕文化与海洋文化交织的情况，显示出福建地域文化多元化的特点。

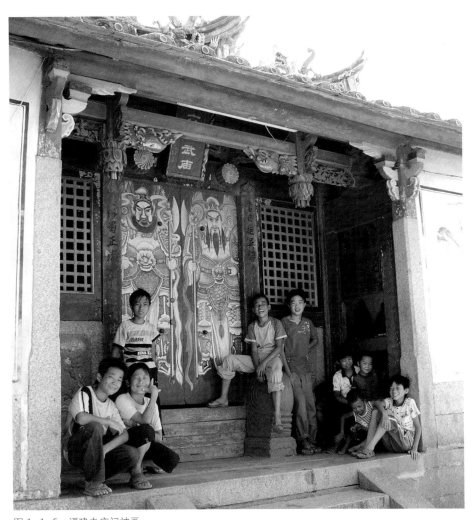

图1-1-5 福建寺庙门神画

①何绵山.闽文化概论.北京：北京大学出版社，1996:3.

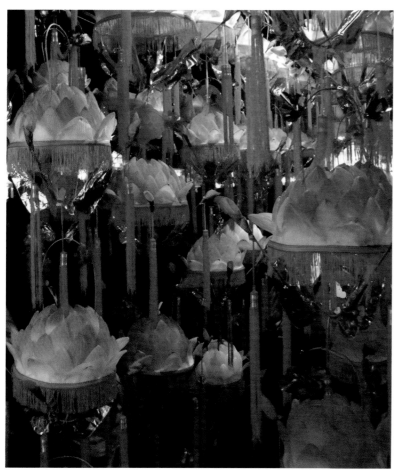

图1-1-6　福州元宵花灯

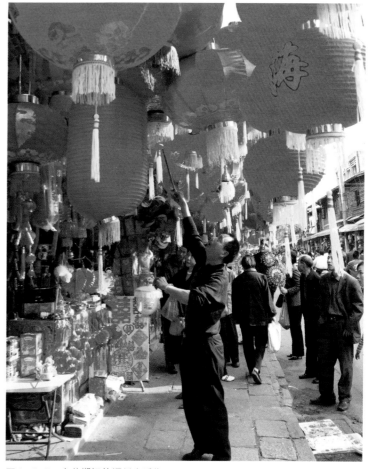

图1-1-7　春节期间的福州南后街

福建传统艺术门类中的民间戏曲、舞蹈、音乐及传统工艺多拥有悠久历史；各个艺术门类间相互融合，形成了多个各具特色的民间文化生态群落，就如闽南年画中的水印彩画专用于花灯制作，功德纸年画则用于特定的宗教仪式。福建民间文化活动中各种民间艺术项目如戏曲、礼仪、节庆、传统手工艺之间形成了相互依存、相互融合、相互支撑的关系，显示出深厚的历史与人文积淀，反映了福建多民族的历史渊源、生产方式、生活习俗、观念形态、民族宗教信仰，以及赖以生存的自然环境和社会环境特征。

二、福建木版年画的起源与发展

福建木版年画与传统雕版印刷技术息息相关。福建山高林密，森林资源丰富，造纸业发达，这为雕版印刷业的发展提供了良好的物质条件。福建省木刻书业始于唐代，叶德辉《书林清话》载："按宋版《列女传》载建安余氏靖安刊于勤有堂，乃南北朝余祖焕，始居闽中，十四世徙建安书林，习其业。二十五世余文兴，以旧有勤有堂之名，号勤有居士。

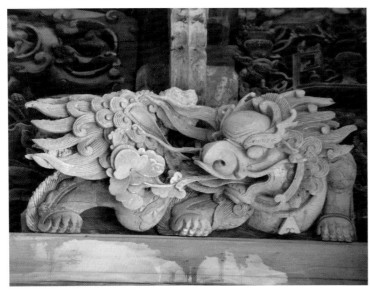

图 1-1-8　福建诏安文昌阁木雕

和万寿道藏》（5481卷），这些经藏刻工精美，卷帙浩繁，足见福州刻书业的规模和水平。泉州在宋代就是雕版刻印的重要地区，清代时泉州跻身全国雕版印书中心之一。除此以外，现在的福建漳州、莆田、福鼎等地也都是历史上雕版印刷的重要产地，其他较小的刻书点遍布全省。

盖建安自唐为书肆所萃，余氏世业之，仁仲最著，岳珂所称建余氏本也。"[1]唐宋以来福建书院和寺院的繁盛，进一步推动了雕版印书与印经的需求，客观上促进了雕版印刷业的发展。福建雕版印刷早在宋代就以其独特的图文并茂的样式著称，"夫宋刻书之盛，首推闽中，而闽中尤以建安为最"。[2]宋代福建建安麻沙刻书规模居全国之首，与成都、临安并称为我国三大刻书中心，"麻沙版书"至今为世人所重。到了明清时期，福建刻书业仍很繁盛，清代康熙年间刊印的《建阳县志》记载当时建阳"书坊书籍比屋为之，天下书商皆集"。福建连城四堡雕版印刷始于南宋，盛于明清，当时几乎垄断了明末清初中国南部的印刷业，是明清之际中国四大雕版印刷基地。福州刻书以规模浩大著称，北宋时期即刻印了《崇宁藏》（6434卷）、《毗卢藏》（6132卷），南宋时刻印了《政

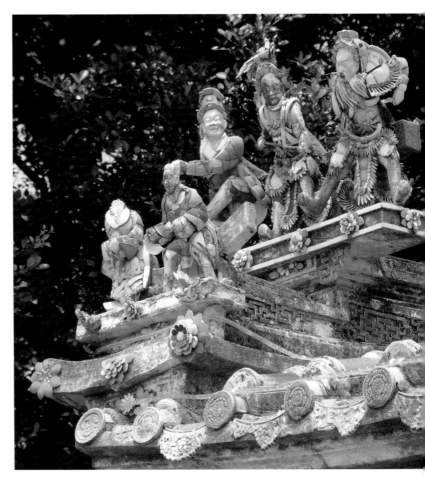

图 1-1-9　福建漳州东山关帝庙剪瓷雕

①叶德辉.书林清话：卷二.沈阳：辽宁教育出版社，1998.
②同注①.

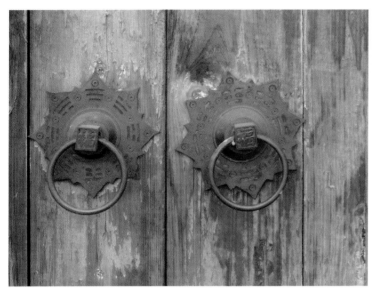

图 1-1-10　闽南民居大门上的八卦门环

福建刻印的图书自宋代开始就在其中配以图画,到明代由于市民文化的兴起,这类附有木刻插图的书籍更为兴盛,其中"建安派"(今建阳)是明代重要的版画流派。福建的雕版印刷业历史悠久、范围广大,其高超的雕版印刷技艺和艺术风格直接推动了福建民间木版年画的产生和发展。

中原的年节风俗大约从晋代开始随迁入的中原人口带入福建。南宋淳熙年间成书的《三山志》记载了"元日、立春、上元、寒食、上巳、三月廿八、四月八、端午、七夕、中元、重阳、冬至、岁除"①这十三个主要的民俗节日。同时,书中还写到"书桃符置户间,挂钟馗门上,禳厌邪魅。今州人,岁暮,画工市之"。可知宋代时,中原主要岁时年节习俗都已传入福建,门神年画成为当时年节时民众必需的商品。

明清时期,福建的木版年画极为兴盛,年画产地众多,且品种多样。20世纪30年代后,福建的木版年画逐渐衰微。受到现代印刷技术及现代生活方式的冲击,传统木版年画市场被逐步蚕食,年画艺人被迫纷纷转行,传统的绘、雕、印技术难以传承。同时,木版年画雕版常因火灾、白蚁等因素受损,再加上旧时社会对民间美术的轻视及各类人为的损毁,因此老雕版非常难于存留下来。"文化大革命"期间,福建各地传统木版年画更是受到极大冲击,大量雕版被烧毁,造成了无可挽回的损失。

福建最早研究民间木版年画的吴启瑶先生早在20世纪50年代就开始细心搜集相关资料,并完成《福建木版年画》一书的书稿,书中涵盖闽南、闽西、闽东、闽北各地木版年画的历史与工艺特点,并附有大量图片说明。后来因"文化大革命",书稿和资料都未能保存下来。所幸的是,吴启瑶先生当年的调查日记,以及他与上海人民美术出版社之间的往来信件尚存,从中可对福建木版年画的发展状况有所了解。

吴启瑶先生在日记中指出:"福建木版年画的分布,可以分作闽南、闽东、闽北三大系统。这三大系统中,以闽南的年画中心产地漳州的种类最多,以闽东的福鼎最具特色。闽南和闽东之间,介有一独立且别具一格的莆仙年画。闽中各县依地理位置的不同,受着靠近邻县的影响。"可见当年福建年画的分布范围广,且风格各不相同。

目前,福建的木版年画只有漳州年画较为系统地保存下来,并被列入了国家级、省级非物质文化遗产名录,也能少量印制。而泉州木版年画业已消亡,仅有少量老年画存世。

①梁克家.三山志:卷四十"土俗类二".福州:海风出版社,2000.

第二节　台湾木版年画

台湾与大陆一衣带水、隔海相望，深受闽南文化影响。台湾原属福建管辖，清光绪年间始建行省。连横在《台湾通史》中指出，"历更五代，终及两宋，中原板荡，战争未息，

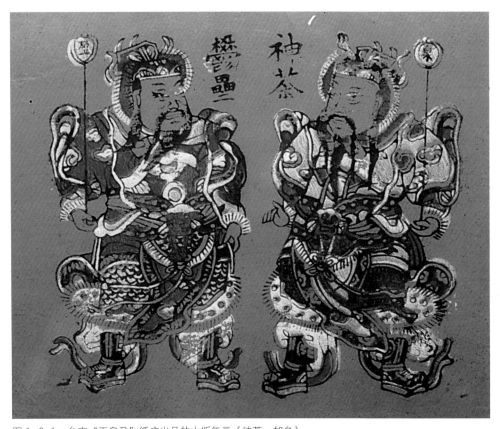

图1-2-1　台南"王泉盈"纸店出品的木版年画《神荼、郁垒》

漳泉边民，渐来台湾""台湾之人，中国之人也，而又闽粤之族也"。大陆民众向台湾迁移的过程中形成了三次大规模的移民潮：第一次是在明朝天启年间，以颜思齐、郑芝龙为首移居台湾北港，人数3000左右；第二次是1661年郑成功收复台湾，实行军屯，广招民众入台，使台湾汉族人口增加到近12万人，与台湾少数民族人数接近；第三次是1683年郑氏政权结束，清朝统一台湾后，实行开发垦殖，又有许多大陆民众入台。据1930年的台湾人口统计资料，当时台湾总人口为375.16万人，其中闽籍人口占总人口数的83.1%，来自泉州和漳州的人口分别占台湾总人口数的44.8%和35.2%。清初的台湾，山林未启，草莱初辟，地广人稀，自然环境极其恶劣。《诸罗县志》云："台南、北淡水均属瘴乡。……盖阴气过盛……感风而发，故治多不起。"早期的开拓者十分艰辛。闽人赴台，为求一帆风顺和开垦成功，大多数人都随身携带家乡崇祀的神像或香火之类圣物。因此，闽南人

口的大量迁入不但促进了台湾经济的发展，也造就了台湾以闽南文化为核心的本土文化，其民间信仰、民间习俗都与漳泉两地一脉相承。清道光年间丁绍仪到台湾考察，在《东瀛识略》中写道："台民皆徙自闽之漳州、泉州，粤之潮州、嘉应州，其起居、服食、祀祭、婚丧，悉本土风，与内地无其殊异。"①显示了两岸的文化渊源。

清代中叶以后，随闽籍民众大量迁台，对各类书籍和木版年画的需求与日俱增。台湾早期的书籍和年画均由福建各口岸直接输入台湾。由于这类产品经常供不应求，加上台湾海峡暗礁罗布，沉船海难事故多发，促使台湾本地销售年画的店铺引入闽南的年画雕印技艺，直接在本土生产销售。清代的台南米街（今新美街）是台湾地区最大的年画集散地，

许多知名的作坊如"王泉盈""王源顺""吴联发""吴隆发""成发""源裕""林荣芳""林坤记""吴源兴"等，大都集中于此。台湾木版年画作坊中以"王泉盈"店历史最久，其家族在清末便以"王源顺""王泉利"的名号在泉州石狮制售木版年画及各类书籍。光绪十四年（1888年）由王墙指派其子王传瑞、王年以兄弟二人，在台南的米街创立"王泉盈"纸庄，其年画技艺都源自泉州石狮，传承至今已有一百多年历史。

然而，随着现代印刷工艺的发展，以及当地人生活方式的改变，台湾的传统木版年画也无法摆脱绝迹的宿命。传统的木版年画逐渐退出民众的日常生活，存世的画作大多被收入博物馆、美术馆，成为一个时代生活的见证，或成为民俗收藏家手中极为珍奇的收藏品了。

① （清）丁绍仪.东瀛识略：卷三"习尚".

第三节　两岸木版年画的深厚渊源

中国传统木版年画反映了自上古社会延续下来的民间神灵信仰观念，以及人们对美好生活的诉求。它在劳动的过程中产生，又经过一代代的传承与创造，是一个民族、一方水土的集体智慧的结晶。福建的木版年画风俗由中原传入，迅速在福建这块土地上生根发芽。它之所以延续至今，一方面是师徒或父子在技艺上的传承，更重要的是，年画依靠传统文化中传统审美、宗教信仰与生活方式的支持，是一种精神上的传承。

漳州、泉州与台湾台南同属闽南文化区，三地虽然在各自的物华和人文因素上有所差异，但是从文化构成的深层理论上分析，其思想观念、生活习俗、方言系统、宗族信仰及民间文艺却是一脉相通的。闽南木版年画是两岸人民共同创造和拥有的宝贵文化遗产。福建漳州、泉州年画与台湾年画可谓同源而异流，三者在工艺、材料、题材、风格等方面的共性特征，是长期以来闽台两地血缘、地缘、商缘、文缘等多重因素共同作用的产物；三地年画的差异性，是传统年画图式在传承过程中与当地民众审美习惯、心理需求积极互动的结晶，是闽南木版年画在闽台地区传承与流变的必然结果，更是木版年画得以传承、发展的活力所在。三者间相互影响而又互为参照、补充，形成了闽南木版年画的整体艺术风貌。

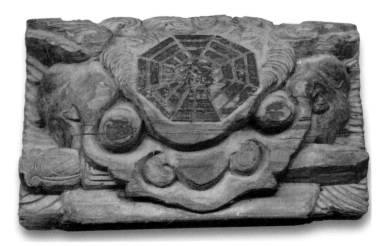

图 1-3-1　闽南"八卦剑狮兽"木牌

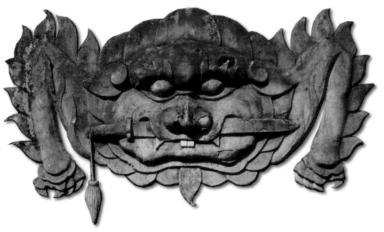

图 1-3-2　台湾安平"辟邪剑狮"门额

纵观海峡两岸年画的发展历程，我们可以看出，从唐宋时期开始，中原年画风俗传入福建，并与福建地域文化相融合，造就了丰富多彩的福建年画。到明清时期，福建年画东传输入台湾，特别是闽南年画，极大地影响了台湾年画的工艺技法及造型特色，从中显示出清晰的传承脉络，即唐宋以来中原文化在福建地域的传播，形成了福建各地年画艺术的基础，之后在明清时期又随闽籍民众传入台湾，并结合台湾本土文化，发展出自己的工艺与图式特色。海峡两岸木版年画一脉相承，正是海峡两岸人们文化传承与交流的重要见证。

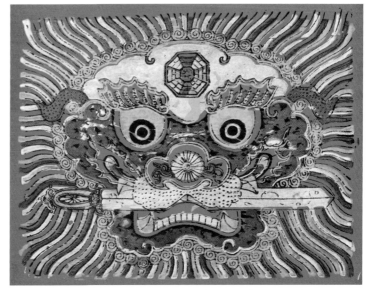

图1-3-3　福建漳州画店印制的木版年画《狮头衔剑》（画店不详）

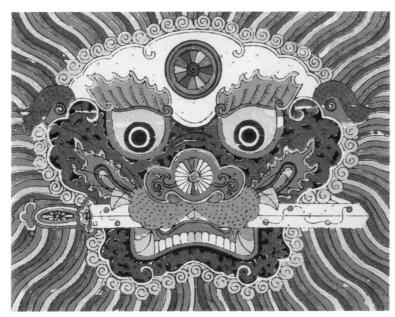

图1-3-4　福建泉州画店印制的木版年画《狮头衔剑》（画店不详）

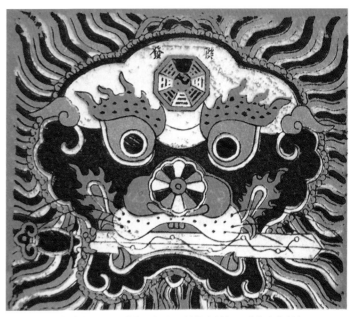

图1-3-5　台湾台南"吴联发"纸庄印制的木版年画《狮头衔剑》

第二章　漳州木版年画

第一节　漳州木版年画概述

漳州木版年画历史悠久、色彩绚丽、风格强烈，是我国南方年画的代表，与天津杨柳青、江苏桃花坞、四川绵竹木版年画并称中国民间四大木版年画。

漳州木版年画始于宋末，兴于明代，清代发展到顶峰。明代初年，漳州有"曲文斋""多文斋"等书坊兼营年画。清代漳州木版年画在题材上出现了大量以历史故事、神话传说、戏曲人物和演义小说等为主要内容的作品，从侧面展现了清代丰富的民俗生活场景。清代到民国时期，漳州的年画作坊发展到 20 余家，这些画店多集中在漳州联子街、香港路、台湾路一带。随着漳州民众向外移民进程的加快，漳州木版年画大量向外输出。漳州生产的木版年画不仅在福建、广东、海南、台湾等地销售，还远销缅甸、新加坡等东南亚国家，颇受当地民众青睐。

漳州最大的木版年画作坊当推颜氏家族的"颜锦华"老店。颜氏家族人才辈出，先后开设了"锦华堂""恒记""俊记""锦源""颜三成"等店号。鼎盛时期，颜氏设在杨老巷

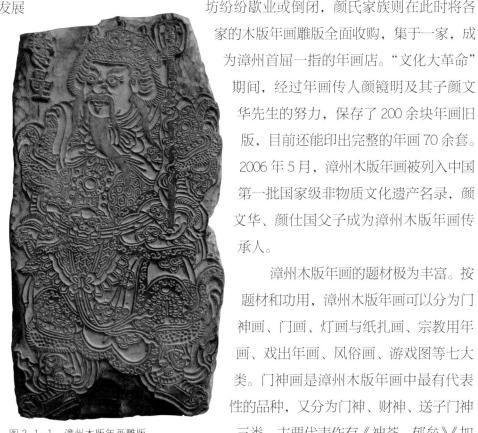

图 2-1-1　漳州木版年画雕版

祠堂的作坊占地面积 1200 多平方米，工人近百人，除了印制各类书籍，年画品种也有 200 余种，年销售量 10 万张以上，成为当时雕版印刷业的翘楚。20 世纪 30 年代，漳州年画作坊纷纷歇业或倒闭，颜氏家族则在此时将各家的木版年画雕版全面收购，集于一家，成为漳州首屈一指的年画店。"文化大革命"期间，经过年画传人颜镜明及其子颜文华先生的努力，保存了 200 余块年画旧版，目前还能印出完整的年画 70 余套。2006 年 5 月，漳州木版年画被列入中国第一批国家级非物质文化遗产名录，颜文华、颜仕国父子成为漳州木版年画传承人。

漳州木版年画的题材极为丰富。按题材和功用，漳州木版年画可以分为门神画、门画、灯画与纸扎画、宗教用年画、戏出年画、风俗画、游戏图等七大类。门神画是漳州木版年画中最有代表性的品种，又分为门神、财神、送子门神三类，主要代表作有《神荼、郁垒》《加

冠进禄》《连招贵子》等。《大八卦》《狮头衔剑》《姜尚在此》等门画，多在逢年过节时贴在门额上，以驱灾镇邪，祈福迎祥。灯画、纸扎画主要用于民间花灯与纸扎的制作，主要包括《皇都市》《郭子仪七子八婿》等灯画，以及"博古花窗""博古花斗""猴鹿斗""长八仙"等吉祥图案。宗教用年画主要包括功德纸年画、神像画及寿金，其中以黑纸印制的功德纸年画最为独特，主要在宗教法事活动中使用，为漳州木版年画所独有。漳州地方戏曲种类非常丰富，现存《荔枝记》《双凤奇缘》《封神演义》等戏出年画十余种。此类年画多粘贴于墙上，既能装饰室内环境，又促进了戏曲故事在民间的传播。风俗画也是漳州木版年画的特色之一，代表作有《老鼠娶亲》《九流图》《端午赛龙舟》等。民国时期还出现过如《华军大战武昌城》等极富时代特色的年画。漳州年画中的游戏图"葫芦笨"与北方的"选仙格"类似，兼有娱乐与识字的功用，在逢年过节或农闲时可作为消遣玩具，颇受民众欢迎。

漳州木版年画的纸张全部采用闽西纸。根据印制时选用的纸张与制作工艺的不同，门神画又可分为"幼神"和"粗神"两种，印制在玉扣纸上的为幼神，印制在万年红纸上的被称为粗神。年画底色多以大红、朱红为主。其印制工艺是先印色版，后印墨线版，直接采用"饾版"技法分版分色套印，不再另外笔绘。色彩选用当地的大磨粉、白岭土加工成白颜料，并在此类白颜料中掺入青绿、佛头蓝、朱红、金黄、桃红、槐黄等染料制成各色粉质颜料。由于粉质颜料在印制时会产生厚薄不匀的自然肌理变化，使漳州年画的画面具有厚重斑驳的视觉效果。

第二节 漳州木版年画的材料与工艺

我国先秦文献《考工记》中已经提出："天有时，地有气，材有美，工有巧，合此四者，然后可以为良。"这一说法将人的造物活动与自然的和谐一致作为创作的必要条件。这其中"天时"与"地气"是来自客观自然的制约因素，不能为人的意志所改变。而"材美"与"工巧"则被认为是主观人为因素的作用。这两方面的因素共同决定着工艺造物的过程和品质，缺一不可，可见材料和制作在手工艺制作中的重要性。

清光绪以前，全国各地作坊印制年画，基本就近取材，自制颜料和纸张，材料自然、品质较高，使用矿物或植物染料调制的颜料印制的年画色彩饱满有层次，经久不褪。清光绪之后，外国商品大量流入中国，其产品价格便宜，材料易得，逐渐占领了广大的城乡市场。例如：日本仿制的"洋粉帘纸"，德国禅臣洋行的"普蓝"染料，开始在北方年画重镇天津的"杨柳青"和南方年画代表苏州的"桃花坞"等年画作坊中相继出现。进口的染料价格低廉、色彩鲜艳，刚开始时，各地都在尝试性地使用，后来为降低成本，便直接使用进口染料替代自制颜料。使用进口染料制作的年画色彩鲜艳，却存在容易褪色、纸张变脆的问题，这对于每年一换的年画而言，并不算是个缺点。漳州年画使用的部分颜料由染料配制而成的情况应该是始于清末。在纸张的使用上，传统漳州年画通常选用玉扣纸和万年红纸。目前，除了玉扣纸还由手工生产外，红色的万年红纸基本为机制纸。漳州年画中有一种特殊的黑色功德纸年画，其所用黑纸按传统做法需要手工染色，再打蜡抛光，这种工艺目前已经失传，功德纸年画自然就不再印制了。

漳州、泉州木版年画延续了明清以来书籍版画的风格与技艺，大都为套版印刷，采用水印和粉印相结合，多版套色的印制技法。从工艺上看，传世的泉州木版年画中的部分品种还需将画面做部分镂空处理，较为特别。漳州年画的传世作品中，尚未见到这种鑿刻镂空工艺。由于漳州年画未见民国以前的作品存世，此种工艺漳州年画是否曾经拥有，限于资料匮乏，无法确认，但这种工艺却在台湾传统木版年画中得到保留，成为闽台年画渊源深厚的一个明证。

一、漳州木版年画的工具与材料

1. 雕版工具。

雕版的工具通常有刻刀、立刀、挖刀、平刀等多种，此外还有用来修整木料的锯子、刨子、铲刀等木工工具。

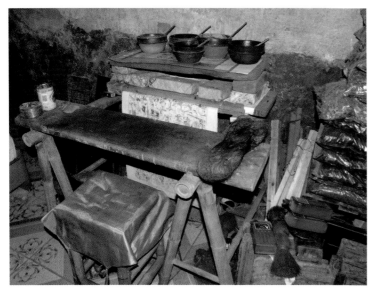

图 2-2-1　版画印制工具

2. 印制工具。

漳州木版年画所用的印制工具主要有以下几种：

印画案台：案台相当简易，为两块条形木板架放在竹制支架（俗称"马椅脚"）上构成，两块板间需留有空隙，印刷时可以视画幅的大小与纸张长度自由调整。案台离地约 80 厘米，前一块板为印画台面，长度略长，便于印画时边上放置调色盘和色刷；后一块板略短，为放纸的台面。放纸的台面上通常备有数块砖块，砖块用纸张包好，印刷时用来压纸。

纸夹子：由两块木条制成（也可以将竹子劈开来使用），木条中间夹上纸张，两端再用麻绳捆扎，用于固定纸张。

棕包：用棕榈树上的棕丝制成，扁长方形，大小约为 40 厘米长、15 厘米宽、3 厘米厚，要求表面平整、不挂纸。用于印画时在纸的背面按压。

色刷：色刷用棕丝制成，上部用绳子紧密捆绑做成刷把，下部整体为圆锥形，再将底部修剪成平底即成。色刷长约 25 厘米，手工绑制，以称手为宜。它主要用来蘸取颜料或墨汁涂刷在画版上。

颜料盆：为内部上釉的瓦盆，用来存放颜料。

墨盘：浅底圆盘，主要用于印刷墨线版时盛放墨汁，浅底圆盘便于控制用墨量，不至于一次蘸墨太多。

3. 板材的选择与加工。

版是画的生命，版画艺人都很讲究画版的选材与加工。漳州木版年画雕刻用材多选用质地坚硬、纹理细腻、不易弯曲磨损的梨木、红柯木、石榴木等优质木材，其中以梨木最为常见，多采自山东、河南一带。这些木材都是属于生长缓慢的树种，产量有限。用来雕刻墨线版的材料表面必须没有节疤、裂痕、虫孔等瑕疵，有瑕疵的材料只能用作套色版。为节省材料、减轻重量、便于查找，漳州木版年画现存的雕版多为双面雕版，且画版外形多为不规则形状。一般而言，双面雕版所用板材较厚，厚度约为 5 厘米；单面雕版所用材料略薄，厚度为 3 厘米左右。雕刻前先将木头裁成 3 厘米至 5 厘米厚的木板，然后放到水池中浸泡 30 天至 40 天，取出晾干，进行熟板处理后方能使用。如果没有合适大小的材料，可以将木板黏合拼接来制作较大的印版雕刻材料。

4. 颜料的调配。

漳州木版年画所用颜料分为水性与粉性两种。印制在玉扣纸上的年画多用水性颜料，印制在万年红纸和黑纸上则以粉性颜料为主。由于粉性颜料在印制时会产生厚薄不匀的自然肌理变化，使得漳州年画色彩效果腴润饱满，具有如同西洋油画的那种雄浑、厚重、苍茫、斑驳、灿烂的视觉效果。

漳州木版年画所使用的颜料，早期一般用植物或矿物染料调制，后因自制颜料成本太高，才逐渐改用外来的染料调配颜色。

了颜色会龟裂，用胶少了颜色容易脱落，完全靠艺人的经验来掌握。在常用的几种颜色中，黄色会加点海花胶，大红色则略加些桃胶。在颜料中加入冰糖能够增加颜色的亮度，近年来为保护雕版，颜料中已经不再加入冰糖。用于印制《老鼠娶亲》中老鼠的灰色，要用锅底黑烟调配，这样印制的老鼠皮毛比用墨汁调出的色彩更有真实感。印制墨线版用的墨汁以前多为锅底黑烟调配，近年来已改用瓶装的墨汁。瓶装墨汁颜色较黑，含胶多，印制的黑线反光较为明显。

5. 纸张的选择。

与漳州毗邻的闽西，素以产纸而闻名，所产纸张均用幼竹纤维手工制作而成。传统的漳州年画所用纸张基本采用产自闽西的连城玉扣纸和溪口福书纸。从现存的实物看，20世纪70年代印制的年画所用纸张品种较多，现在使用的纸张品种则较单一，除印制门神画和门画需用万年红纸以外，其他的年画主要用浅米黄色的本色玉扣纸来印制，偶尔也用机制纸来印画。漳州木版年画要求纸张薄而结实、韧而有弹性，这样印出的线条才清晰，颜料能"吃"进纸里，揭开时也不容易出现破损。印制门神画与门画所需的万年红纸，同样产自闽西，用它制作的年画颜色鲜艳，不褪色。早年间漳州颜氏家族所用的红纸都是在自己的印染作坊

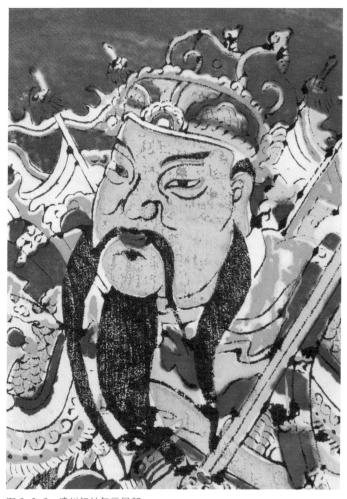

图 2-2-2　漳州门神年画局部

漳州年画所使用的粉性颜料在调配时，先要用当地的大磨粉、白岭土加工成白颜料，再以矿物或植物染料掺入其中调制而成。调色前将各色料分开并用水浸泡数日，调色时加入白颜料和胶，搅拌均匀即成。通常还可以掺入适量明矾以防龟裂。在黑纸上印制功德纸年画时，所用粉性颜料中的大磨粉要多添加一些。漳州木版年画所用的胶料以牛皮胶为主，也用桃胶，用前须将胶煮沸熔解，方可调入色液中。用胶多

图 2-2-3　漳州年画常用的万年红纸、黑纸及玉扣纸（从下至上）

里面加工的，而现在基本是直接从市场上购买加工好的万年红纸。

按印制时选用纸的不同，漳州门神画又可分为"幼神"和"粗神"两种，印制在玉扣纸上的称为幼神，印制在万年红纸上的被称为粗神。以往印制"文门神"及一般的门画都要用大红色纸，而"武门神"则要印制在朱红色的纸上。漳州民间喜红色忌白色，因此本色纸做底色印制的北方年画往往不受欢迎。漳州年画中的幼神年画与北方年画近似，但它是在本色纸上印制后，再加印一套红色底色，这种工艺较为

独特，似乎是早期北方年画与南方风俗结合的产物。

印于黑纸上的功德纸年画为漳州年画所独有。印制功德纸年画所用的纸为漳州当地染坊特制，其工艺是先用锅底黑烟调制出黑色染料将纸染色，然后在黑纸上打蜡，再用头发做成的发团抛光。制作出来的纸张厚实、光亮，吸水性偏低。目前漳州功德纸年画的印制主要是用20年前颜文华先生定购的一批黑纸。这种黑纸主要是为漳州功德纸年画所特制，因近几十年市场没有需求，此类黑纸制作工艺基本失传，功德纸年画也就不再印制了。

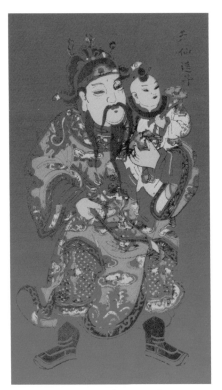

图 2-2-4 粗神年画《天仙送子》

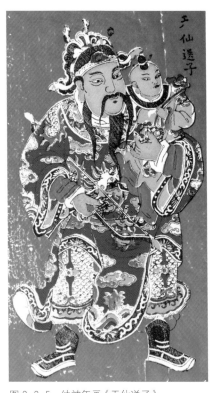

图 2-2-5 幼神年画《天仙送子》

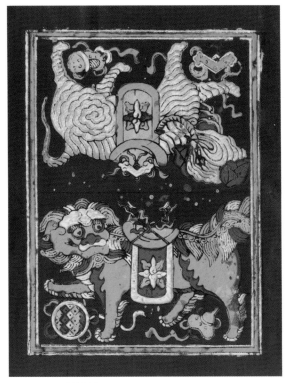

图 2-2-6 功德纸年画

二、漳州木版年画的制作工艺

1.刻版工艺。

漳州木版年画的刻版工艺分为绘制画稿与刻版两个部分。

画稿的绘制是年画制作的起点。年画的画稿绘制，需要画师熟悉所画的人物与故事情节，熟悉装饰图案形式语言与造型方法，因此画师必须要有较高的绘画技能和文化修养。画稿对于人物形象有固定的要求，如佛像的慧眼要眯，眼尾要有"彩云"，佛耳的耳垂要长；土地公要有笑容，须髯要长，额纹要深；女性的颧骨不可突出，嘴角须向上，眼球要呈童子眼，双眼皮，鼻梁要直，不可出现鹰鼻，眉要秀，头发要细而整齐，腰部要细等等。同时，画师在画稿的绘制中要考虑到雕版与印刷的工艺特色，画稿中的细节要简练明晰，线条要圆润挺拔，以便于用刻版表现。画稿完成后，还需要检

图 2-2-7　漳州木版年画画版

图 2-2-8　颜家所藏的部分年画画版和图书印版

查画中人物的五官位置、身材比例，成对的门神画还应对两张画人物大小、高度、位置等细节加以比对。

漳州木版年画基本都是分版分色套印而成，因此画稿不但有墨线稿，还要根据墨线稿制作相应的色版画稿。漳州木版年画中使用的色版画稿通常为四色，绘制时也要严格按照尺寸要求，不能错位，尽量做到准确。

漳州颜氏家族是漳州木版年画的集大成者。颜氏家族对后辈的培养极为注重，因此雕版技艺传承有序、人才辈出。早年间，颜氏作坊所需的木版年画画稿基本上由颜家人自己绘制，并据此制作画版。"文化大革命"前，颜家尚保存有一些前人的画稿，如今画稿已无存。由于近几十年来年画市场的逐渐萎缩，漳州木版年画已不再出现新的年画作品了。

刻版是年画制作工艺中最为关键的一环。它要求刻版师傅既能以刀代笔再现画稿的神韵，又能兼顾印刷工艺的需求，因此是一项技术性强的工作，最能体现刻版师傅的技艺高低。木版年画刻版主要步骤如下：

先将画版板材刨平，将完成的画稿反贴在木板上，晾干后用墨鱼草将画稿磨薄，直至画稿线条清晰可见才能开

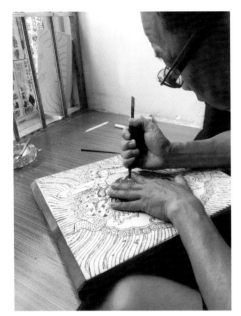

图 2-2-9　颜志仁先生刻版——拳刀起刀

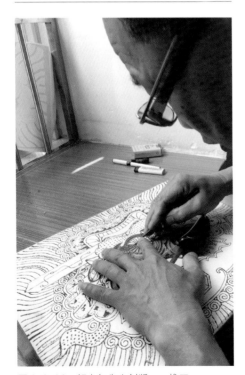

图 2-2-10　颜志仁先生刻版——推刀

檠。色版的制作工艺与此相似，要先根据画稿分色分版，过稿后再刻。

雕刻时，一般以人物脸部（包括头帽）为先，接着按手、脚、身的顺序雕刻。其他部分，是先刻面积大的，后刻面积小的，直至完成。在刻版过程中，刻刀要运转自如，刻出的线条方能挺拔流畅。刻画人物面部时，刻线要分出阴阳，刻画衣纹要显示刀锋。墨线要刻成上细下宽的楔形状，防止因木版涨缩而导致线条断裂。刻版时画版的所有线条及色块的边缘都外斜，这样便于印制时控制颜料的用量，避免印画时画版积色、积墨污损纸张。所有线条刻完后，还要清渣去

底，直至底版平整，刻版才算最终完成。每道工序都要细工精作，马虎不得。

画版因长年使用，线条会被逐渐磨粗，影响印画的效果。这时可以再用刻刀将墨线修细，一般修过三次后，木版就不能再使用了。

漳州木版年画的画版多为两面雕刻，这样既节省材料，也便于查找。画版边缘往往呈不规则形状，并有延伸向外的坡度，这既能避免颜料堆积影响印制效果，也能对画版有一定的保护作用。漳州年画现存的画版基本上

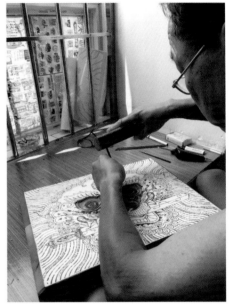

图 2-2-11　颜志仁先生刻版——敲锤

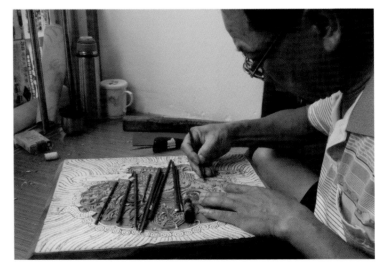

图 2-2-12　颜志仁先生刻版——清渣去底

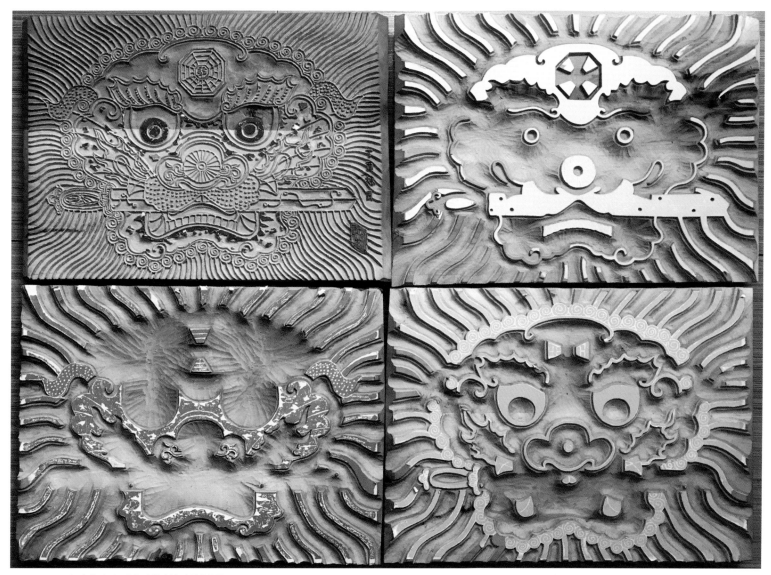

图 2-2-13 颜志仁先生《狮头衔剑》刻版成品

都是 1949 年以前的老画版，弥足珍贵。目前漳州颜志仁先生作为漳州木版年画雕版技艺的传承者，较为系统地掌握了传统的雕版技艺，但这项技艺目前无人传承，也面临失传的危险。

2. 印画工艺。

我国的木版年画套色工艺大多是先印墨线版，后印各色版，而漳州木版年画所用颜料多为粉性颜料，因此需要先印色版，后印墨线版。整个印画工艺采用饾版技法分版分色套

印，不再另加笔绘。通常为三色、四色套印，最多为五色套印。

水印木版年画的印制过程有严格的操作程序：

（1）夹纸。

用纸夹将裁好的纸张夹紧，通常是 50 张至 100 张为"一捆"，纸要夹得整齐结实，不易松动。将纸夹置于放纸台的边缘，压上砖头固定后将纸向上掀起待印，这样的夹纸方式便于固定纸张。

（2）固定色版。

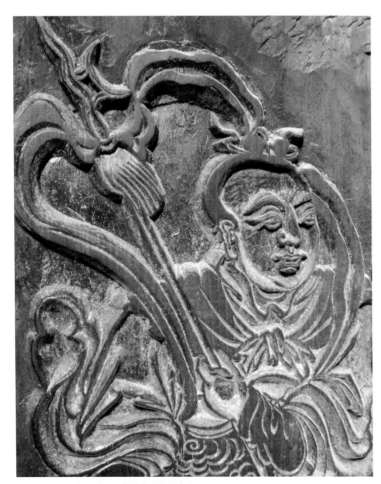

图 2-2-14　年画《哪吒》墨线版（局部）

先在印制台面上铺上毛巾或者软布，然后将画版平放在上面，再根据实际情况用布或纸张垫在画版下方加以调整，直至画版平稳。漳州年画画版多为两面雕刻，用布或纸张垫在画版下面既能较好地固定画版位置，也能减少对画版的损伤。

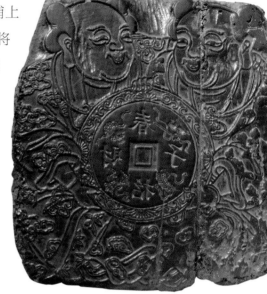

图 2-2-15　年画《春招财子》墨线版

（3）调色。

将颜料盆、调色盘、棕包和色刷放在顺手的位置，从颜料盆中取适量颜料放入调色盘，用色刷在调色盘内将颜料调匀，调好后将色刷立放在调色盘内。

（4）印色版。

工匠印画时一手抓放纸张，一手握持色刷蘸调好的颜料，将其均匀涂刷在画版表面；将纸张放下，放的过程中要用手指将纸张拉紧轻压在版上，然后用棕包按照先中间后两边的顺序按压、摩擦纸背。拓印线条要均匀拓压，线条才能清晰。色彩印好后，掀开纸张，检查印制效果，如果有画版偏离的情况，要及时调整画版位置。印好色彩的纸张自然垂放在印刷案台的空隙间，然后取下一张纸，如此重复相同的流程直至纸夹上的纸全部印完。

（5）晾画。

在一套色彩印完后，要将印好的画纸整捆放在阴凉通风

处晾干。晾的时候要注意湿度的把握，晾得太干，纸会起皱，不利于下一套色的印制；晾得不够，纸张容易相互粘连，会导致窜色，影响印刷效果。

（6）对齐色版。

印下一套色时，先把待印的色版放置在印制台面上，取出第一张画纸放到待印的色版上，通过手指的触摸将画版大致定位，即可开始印刷。工匠根据开始一两张的印制效果，调整画版到合适位置。整个印制过程中，工匠要靠自己的观察，凭经验调整套色对位；同时还要根据印制效果，即时调整颜料浓淡配比及含胶量。纸质结实者用胶要少，反之则适当增加胶量。颜料印上纸后若出现水晕，即含胶过少，晾干后颜料易掉落；颜料上纸后若起皱，表明含胶过多，晾干后颜料易龟裂。

（7）印制墨线版。

色版全部印完后，最后印墨线版。对齐墨线版的方法与对齐色版相同。墨汁的调配需要浓淡适中，上墨的量要恰如其分，按压时的动作要迅速，用力均匀，这样才能印出清晰匀整的墨线。

（8）晾画、裁边。

印刷工作完毕后，需将印好的画整捆放置于阴凉干燥处晾干，然后裁齐纸边，整个年画制作过程方告完成。

功德纸年画印刷工艺也与此相同，色版印完后也要再印墨线版，由于墨线颜色比黑纸更深也更有光泽，因此画面显得更加精致。

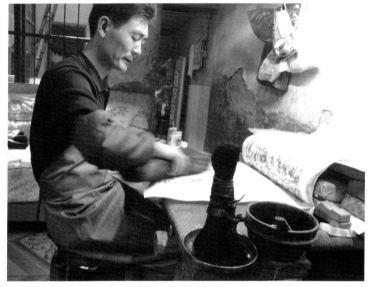

图 2-2-16　颜仕国先生印制年画——用棕包摩擦纸背

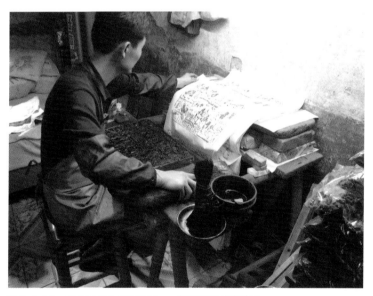

图 2-2-17　颜仕国先生印制年画——揭开纸张检查效果

第三节　漳州木版年画口述史

一、颜仕国："版画靠我个人来演变，演变不来。"

【人物名片】

颜仕国，1966 年生，漳州人。2017 年 12 月 28 日入选第五批国家级非物质文化遗产项目代表性传承人。继承了父亲颜文华的印画技艺，为颜氏家族木版年画唯一传承者。颜仕国未公开经营过木版年画，年少时在父亲指导下印画，2000 年后系统学习颜料取材、配制的技艺。2006 年漳州木版年画进入第一批国家级非物质文化遗产目录后，颜仕国参加了在西安举办的全国木版年画联展，以及非物质文化遗产日北京世纪坛展演等大型活动。身为石英钟厂的临时工人，颜仕国仍为生计奔波。

【访谈内容】

时间：2016 年 10 月 3 日
地点：漳州颜仕国旧屋
访谈对象：颜仕国
访谈人：刘雅琴

刘雅琴：颜先生，您好！我们正在筹备一本关于海峡两岸木版年画的书籍，所以我的导师晓戈老师建议我先来拜访您。

颜仕国：当年我和晓戈老师认识是在他编写《漳州木版年画艺术》这本书的时候，想想也有将近 10 年了，当年我父亲还没离世，时间过得很快啊！

刘雅琴：我是第一次来漳州，想听您讲讲漳州颜氏木版年画。

颜仕国：好的。你看这些是我们之前做的明信片。

刘雅琴：这个（明信片）挺好的，有卖吗？

颜仕国：没有卖。你看，这个是 10 年前做的，现在一些年轻人也这样做了。当时我去北京展示的时候，明信片都被一抢而空了，人家看了觉得红红火火的，很喜庆！这张明信片可以这样叠起来，像一扇大门，因为年画本身也是粘贴在大门上，这样就让观者有代入感。然后打开，里面是我们漳州木版年画的欣赏图和介绍。明信片古香古色，所以很多人喜欢。

刘雅琴：版画和文创结合起来的话，我觉得会很好。

颜仕国：打个比方，你要写作就必须要创新，不要走在后头，走在后头就没意思了，人家那些都出过了，必须要挖

掘漳州的新的东西，这还是有机会的。其实我们漳州还有很多能够挖掘的民间艺术，比如棉花画、漳绣等等。

刘雅琴：您现在有印制年画吗？

颜仕国：从我爸（指颜文华先生）过世后就很少做了。

刘雅琴：您为什么没有将年画拿去销售？

颜仕国：我有时候出去展示，看人家喜欢就直接送给他。

刘雅琴：过年的时候会自己做吗？

颜仕国：有时候做一些，比如说到了年底就做一些。

刘雅琴：就是自己用？

颜仕国：我现在还借出一部分年画在厦门展示，展览方反馈说，一些对木版年画感兴趣的人想买，问我怎么卖，我说不卖，这个就是用来展示的，不想卖。

刘雅琴：为什么？不是挺好的吗？经济上能有一些额外收入，也能让喜欢的人带回去慢慢欣赏，算是间接的推广，不是吗？

颜仕国：漳州版画现在就我一个人在做，没有竞争的人。当时，在去北京前，我说我是传承人，人家不信，非要上家里来看。结果真的来看过，他傻眼了！领导叫我赶快上北京展示。所以说，哪里有什么需要挖掘的民间传统艺术，你就必须眼见为实，必须走到人家那里去看，否则他有两张年画你就认定是非遗传承人？不可能。

刘雅琴：是的。您长期不做的话，手艺会生疏吗？

颜仕国：不会，因为现在时不时也有一些展出邀请。前不久在香港展出，我去参加了开幕式就回来。他们把我的年画都调去展示。

刘雅琴：就是说您没在现场作展示，直接带成品过去吗？

图 2-3-1　颜仕国先生讲述漳州木版年画的现状

颜仕国：对，成品放到那里展示。

刘雅琴：您现在等于是不怎么做，那您的孩子呢？

颜仕国：版画不景气，要是有销路就什么都有了，孩子马上回来学都可以。

刘雅琴：是因为没有竞争吗？

颜仕国：不是这个意思，竞争归竞争。我现在有去全国各地参加木版年画的展览活动，也四处作演示。我们不靠这个吃饭，版画对我来说是业余的，不是专业的，靠版画没法养活自己。

刘雅琴：但根据版画可以设计出很多有创意的东西吧？

颜仕国：对，演变的东西很多。要演变，就不能把传统的东西放弃，必须把老的东西记下，然后去进行新的演变。但是我告诉你，版画靠我个人来演变，演变不来。我变不了你知道吗？比如说，带有版画元素的手机充电宝，再比如说，利用木版年画的元素做一个拼图一样的产品，孩子们拿回家去，可以拼出一个传统版画中的人物，还可以把作品挂在墙

上，有实用性的功能。

刘雅琴：就是给版画一个新的展现形式？

颜仕国：可以演变的东西很多，但是要设计、演变这个东西，很困难。打一个比方，以前我们学艺的时候，要是跟别人学手艺，我们是没有地方拿钱的。现在你们来学，我们要给你钱，这钱谁出？我来出给你？不可能，肯定要另想办法。2007年，我们第一次在西安展示的时候，专家说过杭州就有这个先例。比如说，你来学木版年画的手艺，工资由政府给你，一年3万，一个月2500。你学会这门技能，觉得每个月挣2500太少了，也可以另谋高就，但至少手艺还在你手里。哪怕我死了以后，你还是传承人。手艺学成了就不会流失。手艺不是什么传男不传女的东西，没人继承了你不传吗？人死了把手艺带进棺材有啥用？没用的。

刘雅琴：是的。

颜仕国：说白了，现在这个木版年画就是最早的印刷机，以前我们印书都是用这个技术，早期也是黑白单色。现在有彩色印刷，有六色、七色，各种各样都有，一个意思。比如说，当时的单色版，一下就被人家模仿了，然后我们就要研制套色的，那就仿不了。你只能仿那个简单的，这个复杂的你就仿不了了。我们的工艺、手艺特殊，我们的色彩是自调的，你做出来的一看就跟我们的不一样。我们颜氏年画摸着有凹凸感，你等下用手去感受，不管什么颜色都有，别家年画一摸啥都没有，平平的。

刘雅琴：是因为染料的问题吗？

颜仕国：对，染料的问题，现在很多人在仿我们的，仿就仿。我们的年画是大红大紫的，我们这边是南方，南方的年画就跟北方不一样。南方人喜欢大红大紫的，如果门神

（画）是用白色宣纸印的，人家谁要贴？谁也不贴，人家不要贴白的。我们南方的年画在北方肯定不好卖，北方的年画拿到我们南方，真的也不怎么好卖。因为风格不一样，各有各的优点，不同的欣赏感受。

刘雅琴：您家里门上的年画也是过年的时候自己印的？

颜仕国：是的，那一次我们参加马六甲的展会，我去那边演示完，剩余的带回来自己随便贴的。当时是为祖籍漳州、泉州等地的华人表演。展览演示完，我说每个人都送（年画），当地华人就排队来拿。当时有一个穿的衣裳烂烂的，腿也一瘸一拐的老人过来问我，这个是卖的吗？我说送的，就给了他两张，他回赠我两个纪念币。那个老人真的很有意思。他说自己也是搞文化的，收藏这种钱币的。有钱没事，没钱就是很大的事，麻烦的事很多。不管走到哪个地方，你去看那些个手艺人，有几个富裕的，剩下都穷得叮当响。外面看起来很风光，其实他过得不怎么样。你要不相信可以去调查看看，不敢说100%，有70%以上都是这样。现在不管什么都在炒作，炒得很火，然后包装一下。早些时候，我就说要思考实际的问题，先解决生活上面的温饱问题。要是当初我不改变思想，生活早过不下去了。我们说年画创新，创新的度要把握好，当非物质文化的部分剩下这么一点点宝贵的东西，才叫作非物质遗产，人们才会想办法要保留住。为了挣钱去胡乱演变，市场就乱了。在漳州本地，我的年画可以说控制得很好，难求的东西才是珍宝，轻易买到的东西就不怎么稀奇。比如说，有人觉得这个年画漂亮，没地方买，就托张三和李四来我这儿买，求的人很多。可如果随便在集市上就能买到，（年画）马上就不值钱了，所以市场必须控制。

刘雅琴：向您买年画的人中本地人多还是外地人多呢？

颜仕国：漳州木版年画，外地的不管哪个地方的人，甚至是我们的同行，在看过颜氏年画后都还是认可我的，是观众认可我才有用。不管什么东西，只有百姓认可，你才能拥有最大的舞台。观众认可，才是对你最大的支持。

我们说出名不要出在本地，要出在外。比如，你到漳州来，为什么一问木偶头，几乎所有人都知道，你问木版年画，你问十个人有八个都不知道，或是有听说过，却不知道具体在哪儿。因为我爸在世的时候，自己很少出去（参加展览），我们只是把年画印好卖出去。等到我爸快走的时候，我才受邀出去展览演示，甚至都跑到国外去。我老爸说，知足了，不管怎样，功夫可不要丢。现在临时叫我去表演，我都是印单色的，套色的不可能，因为必须要调料，调料起码半个月。

刘雅琴：听说印版画的纸也特别难买到了，纸的问题现在是怎么解决的呢？

颜仕国：对，纸我们也要定制。我们和纸店定好需要的纸，价钱可以给他高一点。现在黑纸没有了。以前漳州本地做纸的店铺很多，现在几乎没有了。古老的东西到现在都是不容易赚钱的，要是能赚钱，儿子、女儿都跑过来一起做了。再一个，用口头说的我要学，是不实际的，要看你是不是真的喜欢这种东西。如果喜欢，那学起来就会很快。如果是用来混饭吃的，为了赚钱来学的，那就学得很累，也学不好。我们实际上是跟着年轻人走的，不是你跟着我走。年轻人觉得对了就做，不对就不要做了，你喜欢做我就支持你。学手艺要看个人的喜好，你不能把年轻人的思想强制压下去，压下去就会产生逆反的心态和你对立。做的过程中你哪个地方不知道，来问我，我来告诉你，但只能是精神上来支持你，要钱没有，你得自个儿赚，这样才能培养好下一代。不拿父母的一分钱，这个理解也是错误的，前提是你拿钱是要用来做平台的，不是胡乱花的。现在每个人都望子成龙，但是望子成龙了以后，就是老人孤单了。

刘雅琴：您儿子是在漳州吗？

颜仕国：没有，他在厦门。我和他说，你不要管我，啥都可以做，你想好了就去做，觉得错了就别做。不管怎么样，我还年轻，还挺得住。你一年偶尔回个两三趟，问一句爸你还好吗。其实人到老的时候，孤单的时候，不是钱的问题了，只是希望孩子晚上能偶尔回来吃个晚餐。

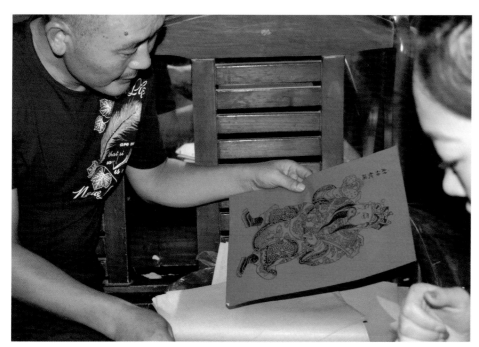

图 2-3-2　颜仕国先生分享传统漳州木版年画

刘雅琴：是的。有没有人说要向您学木版年画？

颜仕国：有人要学，但是我不教。那些人要来学，钱谁来付？要他自己交学费，他不干。你要知道，当学徒，第一你得有自己的经济能力，或是依靠家人。第二你要肯学。比如说，同样学手艺，我教穷人特别快，穷人肯干肯学；教稍微有点钱的，有时候我说话大声一点他就受不住了，就生气了，开始怀疑自己学这个干吗，来这里拿钱受罪，这就是心态。人不管年轻、年老，必须要有个好的心态，心态平衡，你做什么事都是一帆风顺。你心态调不好是不行的，不能把钱看得太重。

刘雅琴：您在过年的时候会印这些年画吗？

颜仕国：到年底的时候我就会印这些，有时候是给农村的庙宇定做的。庙宇每逢过年过节都要贴的，必须要贴的。

刘雅琴：就从您这订？

颜仕国：就到漳州来订。我以前不会印这个。我爸说这个不能不学，这个你必须要学，你要是不做，人家没地方买，所以必须做，不管有钱赚没钱赚，都必须要做。那个印得快，一张能卖一块多。过年的时候一般有四五百对的量，如果长期有这种量，我就不去打工了。

刘雅琴：那到时候您的技艺会传给您的孩子吗？

颜仕国：孩子要学的话是挺快的，他要是回来学，只要我认真教一下，一两年就能毕业了。

刘雅琴：以前您做的时候他也在旁边吗？

颜仕国：在旁边看了，他很小就在旁边看了。

刘雅琴：那他对这个感兴趣吗？

颜仕国：不管做什么，第一不要给孩子压力，做错了也不要骂他，做好了也不要赞美。赞美也是不行的，赞美他就骄傲了，你只能说还可以，他就会继续努力。

刘雅琴：是的。颜先生，谢谢您分享了关于颜氏木版年画，以及颜氏家族的一些故事。

颜仕国：没关系的。其实关于木版年画，书籍、论文研究都做不少了，上面也有很详细的介绍，你可以去查找。我现在只是跟你分享近年来我们漳州颜氏木版年画的动态和发展，也算不上什么重要的史料，只是我作为唯一的传承人的一个口述吧。

刘雅琴：好的，谢谢您的支持与帮助！也希望漳州木版年画的传承和您的生活都能越来越好。

二、颜志仁："我愿意教刻版，但没人愿意学啊！"

【人物名片】

颜志仁，漳州人，漳州木版年画传承人颜仕国的堂哥，目前退休在家，早年负责部分颜氏木版年画的雕版工序。

【访谈内容】

时间：2016年10月3日
地点：漳州颜志仁家
访谈对象：颜志仁
访谈人：刘雅琴

刘雅琴：您现在的生活怎么样？

颜志仁：我已经退休了，现在在闽南师范大学里面做绿化，离家也比较近，方便照顾家里。至于木版年画展览什么

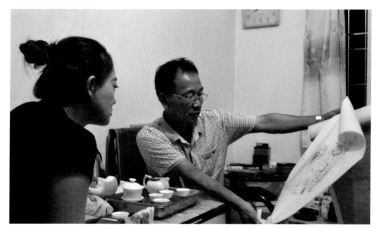

图 2-3-3 颜志仁先生展示漳州颜氏木版年画

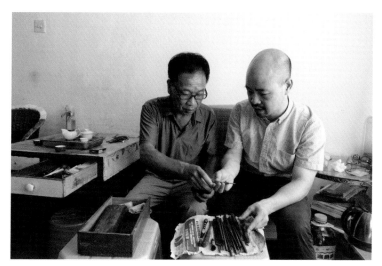

图 2-3-4 颜志仁先生介绍雕版工具

的也都是找我堂弟（颜仕国）做，他是传承人啊，版和画在他那里，我基本上也不参与。

刘雅琴：木版年画这块呢？

颜志仁：这个早就没有再做了，年画生意很不景气，没

路可走了。从前我是雕版的，我堂弟是负责印刷的，他从我这里拿版过去印。

刘雅琴：您是怎么接触到雕版的？

颜志仁：我是从小对雕刻感兴趣。我的师傅是做乐器出身的，我15岁就和师傅学习做竹刻、木雕。雕一块画版很麻烦，少则一周，多则十几天，如果是雕刻套色的版就更难了，一个色就要出一块版，五个色就要五块版，而且每块版还要对得上。现在做得少了，工具有些都不全了。

刘雅琴：您现在还有徒弟吗？

颜志仁：没有收徒弟，现在这个没人要做，饭都吃不上啊！我愿意教刻版，但没人愿意学啊！现在已经很少有人来学这种纯手工的东西了，全部电脑制作。我这里还有电脑刻的版，你仔细看，还是能看出差别来的，手工刻的明显比电脑刻的精致生动，因为它的线条有深浅粗细的不同变化，电脑刻的就比较均匀，没有那么多变化。

刘雅琴：是的，各方面的原因、问题，期待您下次有机会给我们露一手您的雕版技术。

颜志仁：可以。很久没动刀了，需要熟悉熟悉。

三、陈斌："这个版每天都在消耗。"

【人物名片】

陈斌，1976年出生于福建平潭，2010年毕业于福建师范大学美术学院艺术学专业，获硕士学位。福建美术家协会理论委员会委员，福建省油画学会会员、福建青年画院特聘画师。现为闽南师范大学美术学院美术系主任。

【访谈内容】

时间：2017 年 6 月 3 日
地点：闽南师范大学美术学院
访谈对象：陈斌
访谈人：刘雅琴

刘雅琴：您当年是怎样接触到木版年画的？

陈斌：那个时候，老师让我寻找一个课题作为三年硕士研究生的一项研究内容。因为我是漳州人，漳州的民间艺术有很多，其中就有木版年画。木版年画虽是民间艺术，但它跟绘画有比较多的共通之处，和我们所学的绘画有一些相似的点，我觉得自己可能更容易接受这项民间艺术，所以我还是选择木版年画作为研究对象，那么我就去了解它。当初我在做木版年画研究的时候，颜老（颜文华）还健在。所以说那时候获得的第一手资料会更加清晰。

刘雅琴：您在调查或者研究的过程中有没有遇到比较难忘的，或是有趣的，或是比较困难的地方？

陈斌：困难还是有的，有趣的可能相对少一些。虽然说我们都在漳州，跟颜老先生也有一些交集。他老人家心里一直有个结没有打开，因此，当时市政府动员颜老把这个版拿出来合作，最后都被他拒绝了。当时市政府想在漳州市博物馆开辟一个场所让颜老存放这些画版，老人家没有答应。颜老家里的保存条件很差。那些版现在应该基本上被白蚁蛀了，很可惜。

刘雅琴：您这几年有没有再去关注这些画版？

陈斌：颜老去世以后，他们家里出了一些事情。似乎是家人对画版的所有权存在争议，影响到了版画事业的开展。颜文华的儿子颜仕国，我们当初给他做了很多工作，让他做一个文化传承人。但颜仕国似乎对于木版年画的传承与发展没有较为理想的方案。同样是漳州非遗，木偶头为什么做得这么好？传承人的孩子知道如何去打造，如何去开拓市场。颜仕国这方面比较欠缺。

刘雅琴：颜家不是这样的吗？据说他们每一代都有一个主业，比如说医生，副业就是你会的这门艺术，但是你不靠副业为生。

陈斌：颜仕国没有主业，他打零工生活的。我们发现颜仕国在传承手艺的过程中四处打零工，没有真正系统地学习。颜仕国在印版画时，套墨线套不准，一直达不到他父亲的水准，这是很麻烦的。

刘雅琴：这个是心态的问题？

陈斌：没错。漳州版画在套色结束后还需套墨线，这张木版年画才算完成。漳州版画是色版先印，最后才是墨线版。这就要求你的技术要很过硬。比如说，这块是红色，必须在这个区域，蓝色在这个区域。你必须根据墨线稿确定固定区域的图案色彩，这样才能套得准。

刘雅琴：它是印色彩？

陈斌：先印色彩版，最后用墨线版，所以漳州木版年画跟北方的木版年画是不一样的。我们漳州的木版年画有它独特的地方。我认为关注红纸没有什么意义，包括颜料什么的。到了研究后期，你会发现其实这些都不是重点。比如说，漳州木版年画颜料的所谓独特秘方，其实经过我们反复地尝试、研究是可以做出来的。顶多说到其中加白岭土，这只是配比的问题。还有比如说，颜料中加入桃胶、冰糖等等，其实广

东佛山的版画颜料中都有这些，并没有太大的奥秘。而漳州版画的墨线是最后来印的，我觉得它独特的地方就在这里。套墨线对技术要求非常高，要套得准，否则你这张木版年画就会跑型，它可能就属于废品了。颜仕国这方面技术掌握得不太好，导致现在木版年画的传承并不乐观。你看这种天气，还有白蚁蛀蚀，都不利于保存画版。当初我们到颜文华家里调研的时候就已经发现了。我们帮颜老清理过一次，但他不愿意让我们碰他的画版。因为颜老总觉得我们这些知识分子在盗窃他们家族的这些东西。其实想想看，这些东西没有什么秘密的，我用高清扫描完全可以仿制它。

刘雅琴：这些画版如果都没了，漳州木版年画就绝迹了？

陈斌：我们那时候也很着急，希望能跟颜老合作，包括你的导师。比如说，我们跟旅游产品厂商合作，把颜老的一些版画再造，印到T恤上面去，但颜老都不愿意，拒绝了。我们当初是着急想为颜家开拓一些市场，让颜老有一些收入，能够让漳州木版年画能很好地生存下去。

刘雅琴：可以说你们这边真的努力了，但是也没办法？

陈斌：没错。这块我们是直接给他钱，作为一种扶持，就是很直接的一种扶持，这种合作却无法实现。现在我估计那些画版差不多（损坏）了，也可能还有一部分。

刘雅琴：情况这么严重吗？

陈斌：所以说漳州木版年画再过几年就没有什么好研究的了，这个版每天都在消耗。就版画的传承来说，像佛山这些地方都做得非常好，就我们漳州做得最糟糕。但是我们没有办法，因为这个东西是人家的。我觉得这也跟颜仕国认识上存在误区有关。我们在不断推广颜家的木版年画，我们的一篇文章、一个报告也是在为他们努力，在我们自己做学术

图 2-3-5 闽南师范大学美术学院美术系主任陈斌

的同时其实也是为他们家在做推广。颜仕国一直没有认可这一点。

刘雅琴：要一直这样，也没办法。台湾地区是这样做的，由相关行政主管部门专门安排一批年轻人去学习民间工艺。

陈斌：这就是一个政策的问题，诸多因素导致民间手艺人不太愿意从事传统工艺事业。

刘雅琴：比如说木偶头很火，从事这门手艺就特别赚钱，但是有的民间艺术又不行，政策扶持没办法一刀切。

陈斌：其实这也跟颜家家族有关系。当初颜老在世的时候，他们家以中医为生，颜老觉得不用靠这个（版画）为生。鼎盛时期，颜家应该是非常繁华的。颜家当年是成批量地制作印版画用的红纸，可想而知那时候他们的销售量有多大。

历史上漳州版画对台湾的影响，还有销往台湾的版画数

量是很大的，我坚信，但是没有证据，找不到一张台湾的订货单或是发往台湾的发货单。

刘雅琴： 台湾那边有没有承认说漳州版画确实是有销往台湾？这边没有的话，台湾那边会不会有证据或是凭证？

陈斌： 在台湾开店的王墙是从泉州过去的，跟漳州没有什么关系。台湾的客商当初也许向泉州订货，也许向我们漳州订货，也许通过厦门的中转站发到台湾，按照我们现在的经营模式看，这些都是有可能的。但证据呢？泉州方面可以说我销往台湾的证据不足，但最起码有泉州的王墙到台湾开的第一家店，泉州的木版年画对台湾木版年画的影响是毋庸置疑的。这就是一个家族的谱系完全可以佐证的。虽然说泉州版画销往台湾还没有办法找到直接证据，但从影响力跟传播角度是可以间接证明的。漳州呢？没有。包括我们当初对颜家木版年画的梳理也存在很多的问题。我今天实事求是地说，民间艺人在自身知识储备不够充分的情况下，对于自家手艺的描述总会有不严谨的地方。比如说，颜家宣称家族里有明代的画版，据我们考证可能性不大。

刘雅琴： 为什么？这个可能性是怎么考证的？

陈斌： 从全国版画行业来看，目前唯一能见到的，应该是在江苏"桃花坞"中保留的一块明代版。如果从明代的服饰方面来考究的话，颜家版画上的人物服饰是有细微差别的。颜家所藏画版应该更接近清末，清中期到清末的这段，他们不应该动不动就说是明代的，这是第一。颜家历史上是兼并了很多小的木版年画作坊，最终形成一个类似集团公司性质的工坊。颜家收集了很多其他家的画版，如果有可能的话还是尽量地甄别出来，但是这个工作量太大了。如果说这些画版都代表了颜家，就过于草率了，这是第二。颜家还有许多

印制书籍的画版，也是通过兼并得来的，不能代表颜家。

刘雅琴： 颜氏家族最初是没有做书籍这块的？

陈斌： 没有。据我的调查，旧时漳州有一些很大的印书作坊，就是专门印书的，相当于印刷厂那样的，作坊工人都是来自武夷山一带。那时漳州印书业很繁荣，颜家兼并了其中的一两家。那时的颜家应该来说像一个资本家，资金雄厚，使得他们家那时能拥有那么大的工厂和生产规模。颜家是自己做纸张的。颜家所用的粗坯纸是从龙岩运下来的，再由自己加工成印书、印年画的纸张。我坚信，颜家在鼎盛时期将纸张销售到台湾绝对是有的。现在就是没有证据。

刘雅琴： 没有证据考证？

陈斌： 对。所以在我做了这么多年版画研究后，现在也没能继续深入地做下去，因为遇到很多问题。你就算到了台湾也没办法找到这些资料，这方面资料有缺陷的话，我们的研究就站不住脚了。

刘雅琴： 当时颜文华先生在世的时候你们有过接触，您对他的印象是怎样的？

陈斌： 老先生很慈祥，但是不善于言语。他很少跟我们谈起颜家的木版年画，很少谈。我们去的时候他的店里面是有很多人在看病。等他有空下来喝茶的时候我们才跟他聊天。颜老先生基本上让我们自己去看，他比较高兴的时候就表演给我们看。老先生还是带有他的情绪的，所以他不愿意多谈自家的木版年画。颜家版画谈得最多的是周铁海老师。周老师对颜家的木版年画了如指掌，更多的资料还是来源于周铁海老师。所以当初我们在做研究的时候主要是跟周老师谈。颜老很少跟我们交流的，因为他要看店。即使有空，他也不愿意多谈。周老师跟颜老的关系不错，颜老也是很相信他的。

刘雅琴：周老那边是没有版，只有一些印好的收藏品，是吧？

陈斌：对。以前我也收藏一批，但它的陈列方式是一件比较麻烦的事。

刘雅琴：就是不好拿出来展示，是吗？

陈斌：不是不好展示。比如说，我们现在这种住家，门神年画一般是贴在门上面的，基本上不会放在客厅里面。

刘雅琴：是指木版年画的用法，或者说有特定的使用时间？

陈斌：当然了，老百姓认为门神贴在家里面或是不正确的地方是对神的不敬，非常讲究的。所以人家不愿意在家里面把年画装裱起来，这也影响了销路，除非你特别喜欢木版年画可以买。再者，我觉得传统木版年画和我们现在的住家很难协调，又没有改进。比如说，这种色彩完全可以变化，你现在把一个万年红挂在家里面就显得太突兀了。如果说颜仕国那个时候听我们的建议，将传统木版年画做出各种绚丽的色彩，把它转化成另外一种当代的装饰品，也许它还是有销路的。但是颜家一直不愿意配合，现在可能都快绝迹了。我现在是担心那些颜料，因为颜仕国他都不懂的话，传统颜料都干掉了。我还是在担心他到底有没有认真地传承（版画）。我们在研究民间艺术的时候还是会比较关注这些的。我当然希望他很认真地把这门手艺传承下来，最起码这技艺不会失传。如果（颜仕国）没有认真地传承这项技艺，万一这项技艺失传了，版也没有了，那就什么都没有了，那就是剩下我们的文字资料了，就是这样的。

刘雅琴：是的。

陈斌：我觉得对于这些民间艺术来说，除了文字记载，更重要的是应该进行保护。

刘雅琴：对。想发扬这项技艺必须先保护起来，先留下来再说。

陈斌：没错。等这门手艺消失了，我们再去谈有何意义？其实我们可以考虑向国家申请一笔资金，就告诉颜家由我们来帮你保护这些版；或者我们从这些版里挑一些有代表性的做一些防腐防蚁处理，版还是归颜家；或者由相关单位派一些学生过来帮忙印版画；或者是我们拿一笔钱把版买下来，在美术学院里由我们自己来收藏。我觉得这才是有意义的事情，要不然我们现在谈的这些问题没有意义，等那些版全部被白蚁蛀光的时候再来保护，有意义吗？

刘雅琴：这些画版现在是保存在哪儿？

陈斌：在颜家的老街店面。那种保存条件你看一下，阴暗潮湿。那个时候版是放在地板上的，堆成一堆，阁楼上面架一些。我跟另一位老师去的时候就看见几块版已经有白蚁了。我觉得要真正地做些有意义的事情。比如说，我们跟颜仕国来谈，如果真正有资金的话。第一种方案，我们派一些研究生过去做一个抢救性的挖掘，把那些版拍照、测量、编号，把其中有代表性的先整理出来，做一些防腐处理，然后授权给我们复刻一遍。这是在他不同意卖的情况下的方案。万一他的版真的损坏了，我们还有一套复制品。另一种方案，我们拿出一部分的资金，让颜仕国教我们的研究生印，不管他是否熟练，我们这些研究生一定要懂得基本方法。日后，学生们通过一定量的训练是完全可以达到熟练的程度的。

刘雅琴：就先借用画版进行复制？

陈斌：是的，最坏的打算就是在原版损毁以后，我手上还有一堆有代表性的复制品。而且我们是那种很严格的复制。

比如，颜家那个版是桃木的，或者是梨木的，我们去找相应的材料，找一些工匠全部手工复制。这个才是最实际的。我觉得现在版画研究做到这种程度，基本上可以画一个句号了。5年前来谈我们是这些话，过5年我们再来谈也还是这些话。因为该找的证据，该挖掘的都已经到一个顶点了。我觉得这个很可怕，现在研究木版年画都会遇到这个问题。

其实我觉得你们现在要做的就是搜集口述史，我个人做的话应该是去听一听别人对木版年画的讨论，听一听应该如何保护木版年画。可能不同的人对木版年画的保护有着不同的见解，然后把它们搜集起来放在后面，这样可能更有意义。跟你说，木版年画谈来谈去就这些。因为木版年画不会说话，它就是一个图像式的东西，一看就是那样子。我觉得研究木版年画倒不是看它的色彩什么的，这些谈起来都没有任何的意义。它应该跟地域文化，或是其他相关联的文化结合起来做研究。一张木版年画呈现给你，你看它什么？这张年画跟桃花坞的木版年画不一样，不一样在哪里？比如说脑袋圆一点，脑袋长一点，这其实是图像学的比较。这种纯粹比较的意义在哪里？人物不能突出版画的地域性，只有和本地习俗结合才能突出地域性，才能体现出这张木版年画的价值。举一个例子，这张木版年画是在当地姑娘出嫁的时候用的，这个就很有地域性。我那时候也在考虑版画的这种地域性能不能突出，不能纯粹地从图像学角度看待，而且这方面我们还有很多不严谨的认知。佛山的版画也是，海南的也是，甚至海外的越南也是。其实在研究的后期，我也认真关注南方沿海这一带的版画，其实画面上有很多相似的地方，没有办法突出地域性。所以我觉得研究一个地方的版画还是要跟这个地域的民俗结合起来。我更关心的是版画的保护。当你有新

的一些想法，或者认知的时候，你却没有这个东西，你就没办法应用。

刘雅琴：现在的 00 后、10 后，对传统技艺、文化知道得越来越少了。

陈斌：对。我们又没有推广，省内最后一次推广就是在我们福师大（福建师范大学）做了一次展览，好像是 2007 年。

刘雅琴：我记得我有看过现场照片。

陈斌：应该是 2007 年，就是做那个（版画），现在就没有了。台湾这方面做得非常好，又有推广。

刘雅琴：而且台湾文创也很厉害。

陈斌：我觉得台湾的文创非常厉害。其实我们要适当地把对木版年画的研究纳入师范类院校美术学的教学。志愿当美术老师的学生都应该要学会这个。将木版年画作为一门课程在教的时候，大家就不会忘记了。

刘雅琴：是的，我们现代的院校教育课程确实对传统技艺传承的实践力度不是很大。从您的职业角度及多年的教学经验，对木版年画的技艺传承有什么好的想法与建议呢？

陈斌：对。从我个人来讲，关于木版年画的相关研究，只是在写职称论文的时候写一写，根本没有办法在教学上推广，这本身是有难度的，需要一定的政策扶持与师资投入，单单靠我一个人的力量是远远不够的。我们设想一个理想的状态，能够采取一些有效措施。例如，在大学本科就读阶段就对学生进行基础的传统技艺的教学，这才是一种传承与保护的状态；到了研究生阶段，挑一部分学生专门传承传统技艺，比如：木偶头、棉花画、漳绣这些。

刘雅琴：是的。谢谢您分享！

四、周铁海："木版年画是漳州的一个宝。"

【人物名片】

周铁海，1943年出生于漳州，退休前供职于漳州电业局，任副总会计师。爱好集邮，曾任《漳州集邮》主编、漳州市极限集邮研究学会会长。自20世纪80年代起开始收藏漳州木版年画及其他产地年画，是漳州木版年画的积极保护者。

【访谈内容】

时间：2007年5月2日
地点：漳州周铁海家
访谈对象：周铁海
访谈人：王晓戈

王晓戈：周老，上一次请教您的问题，我回去梳理了一下，还是有些地方不太明白，所以想再请教您。

周铁海：嗯，哪里不明白的你尽管问。

王晓戈：图案为"狮头衔剑"的年画是如何使用的？

周铁海：这个过去是贴在衣柜里面的，用来辟邪的，或者贴在门额上。

王晓戈：不会供起来用吗？

周铁海：不会。因为狮子不是我们闽南地区主要崇拜的动物图腾。

王晓戈：名为"功德纸"的年画是如何使用的呢？

周铁海：功德纸年画用于佛教或者道教的宗教场所。在法会上，先将年画对折在下面打个剪口，再打开铺在法案上。这是供给宗教人士做法事用的。这些年画不是用来烧的，是贴在庙里面的墙上用来镇邪的，主要图案就是"四季花卉"与"四瑞兽"。然后有些人说要烧掉，我讲不要，"四瑞兽"和"四季花卉"烧掉以后功德就不圆满了，应该张贴在庙宇的走廊里面。

王晓戈：那烧掉的是什么呢？

周铁海：烧掉的是纸马，或者是用黑纸糊的灯笼、冥屋，这种是用来烧掉的。

王晓戈："四季花卉"都是什么花卉呢？

周铁海：是梅花、荷花、莲花和牡丹。

王晓戈：寿金和纸马可以放在一类吗？

周铁海：可以，闽南的寿金就是指纸马，不同的纸马祭拜不一样的神明。正月初九是送天宫神，一般民众在初八晚上送神。迎神是在腊月二十四到二十八之间。

王晓戈：您能讲一下功德纸的制作工艺吗？

周铁海：先磨光打蜡，用头发做的刷子蘸上蜡刷一遍，晾一下，再用石头做的石碾反复压。现在这种工艺很少人做了，之前是漳州乡下一位姓侯的师傅在做，听他老爹讲，他现在去做房地产了。过去的工艺，听说把功德纸放在水里都不会化掉，就有这么神奇。

时间：2017年6月4日上午
地点：漳州周铁海家
访谈对象：周铁海
访谈人：刘雅琴

刘雅琴：我一进门就看见您家里最醒目的位置都挂着咱们漳州木版年画，可见您对木版年画真是喜爱啊！

周铁海：是啊，一辈子也就这点兴趣了，从年轻的时候一直到现在都很喜欢。

刘雅琴：听说您是研究漳州木版年画的专家，我这次前来也是特意想向您请教一些关于漳州木版年画的问题。

周铁海：是，说起来，我和漳州木版年画的渊源很深。

刘雅琴：您当初是怎么接触到木版年画的，兴趣又是怎么来的？

周铁海：我本身就是漳州人，我们家几代都是漳州人。小时候因为左邻右舍的缘故，就跟年画艺人有一些接触，以后就慢慢地对这个感兴趣，对它有感情了。后来我就参加工作，真正开始收藏是从 20 世纪 80 年代开始。

刘雅琴：那很早。

周铁海：对，就慢慢收。当时也很困难，跟老颜（颜文华）买的时候不是那么好买。原来不是很熟，就知道颜文华的老爸是中医，颜文华看病还是有两下子的。

刘雅琴：颜家人是自学的医术吗？

周铁海：医术是世代传下来的。现在版画传承人是颜仕国，他的父亲颜文华当时也是中医，以前我们当地人看病什么的都找他，比较出名。我和他那时候也不是很熟。慢慢地就到了我退休的时候，我反正退休了没有事，就天天找颜文华泡茶，这才越来越熟络起来。

刘雅琴：您退休大概是在哪一年？

周铁海：我 2003 年退休，退休前我跟颜家也有来往，但不是很密切。退休以后没有事做，就往那边跑。两个人就泡茶、抽烟，有病了就找他看，没有病就在那边待着。慢慢地就比较熟了。颜文华那个人脾气也很怪，版画一般不卖给漳州人。

刘雅琴：外地来的人比较好买吗？

周铁海：外地来的，他也不一定卖。有一次我在颜文华那边闲坐，有一个厦门的企业派人来买，要买那个"葫芦笨"。颜文华开价一张一千块，那时候是 20 世纪 90 年代末，一千块不是小数字，人家听到一千就跑掉了。当时颜家其实没有货，没有印，就剩下几张。颜文华也不靠这个赚钱，所以他说为什么要弄这些事。我和他熟悉了以后，想要帮他将木版年画申遗，他还不干。

刘雅琴：为什么？也不卖给别人，这不是可以赚钱吗？

周铁海：一来他看病就忙不过来的，二来心里有怨气，有心结。

刘雅琴：如果是买版，他也是不愿意？

周铁海：版更不会卖，他画都不卖。颜文华脾气很怪，他要看不过眼，不管什么来头的人向他买，他都不管。后来他也一直都没有印，到了申报国家非物质文化遗产的时候，我跟他讲，他也不管。市里面当时对申遗很重视，派人来找他，可他还是显得很勉强。北京的王树村老师，就是研究木版年画那位，你可能听说过。

刘雅琴：对，我听说过。

周铁海：王树村在 20 世纪 80 年代末有来过一次漳州。王树村找颜文华，就跟他讲关于漳州木版年画的事。王树村也是识货的人，他来的目的就是要搜集漳州的木版年画。1998、1999 年的时候，我找过颜文华，给他做工作。我说现在的木版年画，从古时候保留到现在的，可能就只有漳州最多了，一定得把它保护起来。到 2009 年老颜走了，他儿子里只有颜仕国懂得这手艺。很多版被白蚁蛀掉了，很可惜。

刘雅琴：那我们漳州年画跟其他地方的年画比，主要好在哪？它的特别之处能给我们讲讲吗？

周铁海：我们这个版，都是明清时期的，清代的居多。再一个，漳州年画比较细腻，版画里都有闽南风格。台湾人也过来看，他们很感兴趣。王树村、薄松年这些专家对漳州年画都很感兴趣，听说他们有跟省里面反映，建议对漳州木版年画要妥善保护。

刘雅琴：现在也有外国人过来买?

周铁海：主要是日本。有两个人我有印象，一个叫松田高子（音），还有一个叫三山陵（日本女学者）。

刘雅琴：好像漳州年画的印刷顺序比较有特色，是吗?

周铁海：对，漳州木版年画的印制顺序跟别人家的不一样。你们有研究应该懂得，有的地方是黑色先印。

刘雅琴：对。

周铁海：别人家的是先印黑色线条，墨线印好以后，再套色。套色有的是用套色版印的，像西安、天津。还有一些是墨线版印好以后，再由人工绘画。如果美术功底好的，就不成问题。我们就很怪，我们的色版就从浅色的开始印，然后再印深色，墨线版是最后一道工序，跟其他地区的印制顺序相反。

刘雅琴：那这样就更复杂了，相当于增加印制的难度。

周铁海：对，要套得很准。这就要凭经验了，凭眼力。看过了漳州版画的印制演示，人们都很惊讶，其他地方的年画从来没有这样印，我们就是这样印。我们不只是这一代人，明末清初那会儿就有人这样操作了。人们很不理解这种印制方式，这是我们的一个特色。漳州版画的色彩也比较鲜艳。漳州版画的用纸特别，纸很难买。

刘雅琴：版画用的纸好像是特制的?

周铁海：漳州版画的用纸不好买，像这种红纸，还有一种黑色的纸。中国木版年画里只有漳州用黑纸印制版画。你应该看过，这种就漳州有，其他地方都没有用黑纸的。

刘雅琴：没有，一般都是红纸，要不就是白色的。

周铁海：对。漳州版画的色版从浅色的开始印，一次一次地印，墨线版最后一道再盖上去。这种版画叫幼神，我们不是用红纸印的，这个红的也是块版。

刘雅琴：那这个幼神跟粗神，有什么说法?

周铁海：版一样，就是印刷方式不一样。幼神年画的红色是最后一道工序，不能用红纸。木版年画当中我最喜欢这一种，一套（色彩）都是印的。

刘雅琴：全国其他地方也没有版画背景是用印的吧?

周铁海：没有，漳州木版年画的墨线版也是最后印的。其他地方的同行说你们漳州版画都很怪，怎么老是这样子，跟人家不一样。我说特色就这样。其他地方都是墨线版先印，然后印色版、彩绘什么的。我们就要干这个事，眼睛如果歪一点，手抖一下，整个工艺就不行了，真的很难。

刘雅琴：从颜家先辈，颜文华老师，到颜仕国先生这里，他们之间有没有什么变化? 就比如说印的方式、方法、技法方面，或者是颜料的调制、纸的制作这些，有没有什么变化?

周铁海：没有，基本上保持原来最早的模样，他们工艺很传统。比如：颜料中我们是再加一种材料，闽南话叫白仙土（闽南音，指白岭土）。白岭土非常细腻，基本上没有什么脏东西，就好像石膏一样的。现在只有石亭（闽南音）那一带的一座山里面有。颜文华原来制作得比较讲究，白岭土拿回来以后，要放在大缸里泡。土是一整块一整块的，要用露水泡烂了，松散成泥，再过滤，才能放在露天晒。白岭土里面毕竟有一些杂质，要过滤掉残渣。

刘雅琴：为什么必须要用露水?

周铁海：露水就是我们闽南话说法，大意是说泡的时候缸不能加盖。白岭土泡个两三天，再晒上一星期，共计半个月左右，用起来黏性会好，上色更容易，着色力更强。泥土跟颜料的调配，他有一个配方。

刘雅琴：他是每种颜色都有加这个白岭土吗？

周铁海：都有加，所以漳州版画看起来有一种立体感。其他地方的年画，看起来就是个平面。其他地方的年画你们看过吧，都是摸起来很平。日本人三山陵来漳州，有意学这门技艺，老头子（颜文华）不让她学。日本人做事情讲究极致。三山陵来的时候，还拿走一本关于漳州木版年画的书。日本人说漳州的木版年画是要比他们的好。日本人对传统比较重视，比我们这边更重视。木版年画是漳州的一个宝。

刘雅琴：颜料调配的具体操作过程是怎样的？

周铁海：做颜料首先是要泡，就是我刚才讲的泡，要放在露天泡，主要是白岭土放的时间一定要久。我说实话，调料过去使用的都是植物颜料，现在都用化学颜料。

刘雅琴：植物的就是把那些植物给捣成汁吗？

周铁海：是的，捣成汁后在水里面泡，然后再过滤。现在比较简单了。

刘雅琴：以前漳州年画中的每种颜色，您说是从植物中提取的，那您知道具体是从哪些植物中提取的吗？

周铁海：做颜料白岭土是一定要有的，那个是最基本的。其他颜色色料，原来市场上有，现在基本上没有了。植物颜料很难买到了，现在都是买化学原料。还有一种黑纸，我们漳州版画的一个特色就是用黑纸做底。这种一般是庙里用的，好像是做冥屋，有人过世，"做七"的时候就印那一种。

刘雅琴：然后红色的就是喜庆的，是吧？

周铁海：喜庆。你有没有看过黑的（功德纸年画）那一种？那是漳州一大特色，其他地方没有人用黑的。

刘雅琴：我看过。那这个题材，红纸跟黑纸印的是不是区别很大？

周铁海：很不一样。结婚的一般就买这种红的，逢年过节买这种。

刘雅琴：它就是贴在门上的？

周铁海：对，比较喜庆。

刘雅琴：黑色一般有哪些题材？

周铁海：现在剩下来只有几种。它（功德纸年画）印的时候，这些都是一个套版。版画印好以后，有的人看不懂，觉得颠来倒去的，其实它两边是相对的，要折起来放。和尚、道士那些人在做法的时候，把它摆在香案上、桌子上。

刘雅琴：所以就是它能做出一种立体的感觉。

周铁海：立体的。印这些的版现在还在。这个印起来非常漂亮，立体感很强，很好看。所以中国只有我们，只有漳州木版年画搞这种，可以这么印，黑纸印的。连见多识广的王树村老师都说，只有你漳州有，其他地方都没有。可见漳州木版年画是独一无二的。

刘雅琴：刚说到这个黑纸，在做法事的时候具体是怎么使用的？

周铁海：就是寺庙里和尚、道士做法事用的。

刘雅琴：那这个法事的具体时间是？

周铁海：这个不一定的。

刘雅琴：现在法事里还有用到这个吗？

周铁海：现在没有了。

刘雅琴：主要是没人印？

周铁海：没有人印，现在一张黑纸都没有了。漳州黑纸，在1996、1997年的时候，我跟老颜说，在东门有一两家在卖。后来我跟颜仕国过去，已经找不到了。当时老颜知道有一个师傅在做黑纸，后来师傅死了，还有一个儿子在。我们好不容易问到地址，找到他。他说，黑纸听说过，但是他父亲没传下来，他并不会染。那黑纸放在水里面煮，煮一天一夜都不会褪色。现在这个基本上断根了，黑纸是买不到了。

刘雅琴：所以说那位师傅的后人也不知道怎么制作？

周铁海：制作他也不会了。制作染黑的纸可以，但是要达到以前那种水平，可以放到水里面去煮都不会褪色，要达到那种水平很难。所以别人向我要，我说只剩下一点，不行。早些年文化部非遗司的人来，说给他们一点。我说不行，剩下的一点我自己收藏。展出的时候才拿出去，但也只是带三张去。基本上没有了，黑纸很难弄到，其他地方也没有人做。

刘雅琴：那这个用法上有没有什么禁忌？比如说：什么时候用黑的，贴在什么地方，会有什么禁忌吗？

周铁海：黑的版画主要是做法事时用，道士、和尚在香

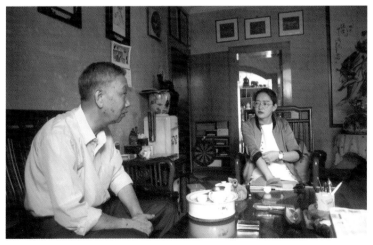

图2-3-6　周铁海先生讲述漳州木版年画的影响力

案上摆一个。

刘雅琴：摆这个的意思是什么？

周铁海：用来辟邪的。道士、和尚做好法事以后，和尚是将它（功德纸年画）张贴在进庙以后的大门上，而道士有时候是烧掉。现在好的情况就是还有三套版保存完好。本来应该有四套，现在还有一套没有找到。

刘雅琴：去年（2016年）我也采访过颜仕国先生，他现在似乎也没有从事版画印制。他基本上很少做，就是过年的时候，自己印两张用。

周铁海：他整个家族不景气，（画版）白白放在家里都没有用。说是留下来的都是宝，却没有发挥出宝的价值。

刘雅琴：颜家是不是有一个传统，主业都是当医生，或者其他的职业，印制木版年画相当于只是一个副业？

周铁海：不是。原来是这样，颜家以前兴旺的时候，他们家的木版年画产业一年有六七千块大洋的规模，行医是后来的事。颜家是个大家族，早年间管理得比较好。比如，用抽签决定下一年的分工，某一房抽到了，描底就由这一房去做。颜家整个家族小孩的念书，平常清明祭祖、拜神等费用都要由这一房承担。

刘雅琴：颜家有没有收过徒弟？

周铁海：不收，过去他们有一个规矩，就是不外传。

刘雅琴：可是将来没有人会做，那这门手艺不就绝迹了吗？

周铁海：刻版，颜志仁会刻，他原来没有做版画的时候是在印刷厂。他在印刷厂有时候刻钢版、刻铅字。后来随着行业发展，不需要铅字印刷了，他基本上就做其他工作了。现在漳州可能只有他一个人会刻版，但是不一定刻得很好。颜仕国

图 2-3-7　周铁海先生与刘雅琴合影

的小孩也不学，他弟弟（颜仕仁）学了三四年了。现在漳州市文化局（指漳州市文化广电新闻出版局）有安排人手在刻。发展就是这样子，现在的跟原来那一种就有差异。现在漳州木版年画处境很难，很多版放在那里烂掉。

刘雅琴：您这边的年画是不是收得比较全了？

周铁海：全国的我基本上都有收。山东的版画其实很多，比如：这些都是山东聊城的"样板戏"年画；而这些原来是"压箱底"的，就是嫁闺女的时候用的。

刘雅琴：这些是您什么时候收的？

周铁海：30年前。原来它们都放在里面，这一次我才把它们裱起来。

刘雅琴：您算过这儿大概有多少幅吗？

周铁海：全国各地的版画我基本上都有，多多少少都有一些，应该有几千张吧，因为我喜欢木版年画。

刘雅琴：我觉得真的是很美。

周铁海：还有两张四川绵竹的老版，是拓版，黑的墨线版。当时收得也不便宜，一张600块。当时工资才多少钱！

刘雅琴：我们年轻的一代，不论是当地的，还是外地的，对漳州年画确实是了解得很少。

周铁海：本地人有一些都不知道。原来有一些年轻人把漳州的木版年画印在T恤衫上，很好看。我说现在的年轻人很有创意，T恤衫年轻人穿又很有特色，比现在的卡通人物要好得多。

刘雅琴：对。

周铁海：山东潍坊的木版年画，原来价位也很高，现在跌到一张几十块都有。

刘雅琴：原因是什么？

周铁海：可能现在没有人买，那边现在都是搞根雕、木雕。颜仕国把画发给我，说他想发展，我也不会弄。四川绵竹的打火机、烟灰盒什么的都是含有绵竹的年画元素的设计，现代人也愿意主动接触。现在漳州年画如果要复原、生存，也很困难。

刘雅琴：是，生存是最根本的，要先确保这些传统的东西能保存下来。保存下来才能发扬，所以说如何保存就是一个大问题。这些版被白蚁蛀了，确实很可惜。

周铁海：我感觉木版年画走末路了，再过几年都不会有什么发展了。山东、河南的木版年画现在还经常展出，但不是纯粹的年画展览，都搞其他工艺品类的捎带木版年画的打包形式。推出以年画为主元素的工艺品，可能还能应付市场，提起人们的一些兴趣，工匠难以单纯靠年画生存的。所以说，年画接下来该怎么走，还得看年轻的学者或者爱好者们能不能想出更好的出路。

刘雅琴：是的，谢谢您给我们分享这么多关于漳州木版年画的历史和故事。

周铁海：没关系的，能为你们的研究提供一些材料，我心里也是很开心的。到你们这代能对这个感兴趣的不多了。

刘雅琴：是的，这还需要多方面共同努力。再次感谢您接受采访！

五、林育培："如果漳州木版年画失传，那真的很可惜！"

【人物名片】

林育培，福建龙海人，1962 年毕业于福建师范大学美术系。曾任漳州市艺术馆馆长、漳州画院院长，福建省美术家协会常务理事、中国民间美术学会理事、中国书画函授大学教授、漳州市文联委员、漳州市美术家协会主席。现为漳州市美术家协会名誉主席。其作品多次发表在国内各类刊物上，并参加海内外美展。曾获福建省文化系统美术干部美展一等奖，以及四省联展的奖项。他积极参与抢救整理民间美术遗产，因此被文化部授予"民间美术工作开拓者"荣誉称号；撰写的论文《漳州民间木版年画初探》荣获文化部第十一届"群星奖"金奖。

【访谈内容】

时间：2007 年 5 月 2 日
地点：漳州林育培家
访谈对象：林育培
访谈人：王晓戈

王晓戈：林馆长，我们想向您请教漳州木版年画的相关信息，请您从漳州市艺术馆的角度谈一谈。

林育培：听说省里的木版年画是由福建省艺术馆负责。

王晓戈：福建省艺术馆我全部拍完，数量不是特别多，内容也不是很全，其他的我都是从书籍资料里面找到的，就是外围做调查的时候。

林育培：本来省艺术馆是最好的，搜集的资料最全。原来中国美术馆筹备组的人来漳州作田野调查，说想买一幅木版年画，想来看看版。当时也是漳州文化馆介绍来的。我说你们现在想看也已经看不到全部了，可能要到省厅（福建省文化厅）、省艺术馆，或者省美术馆去看。后来筹备组的人也说看不到了。

王晓戈：我知道，那里面有《四宫女图》的，就是一小条，上面印四个宫女，印的线是非常精，套色也很准，后来印的全是糊的（套色不够精准）。

林育培：现在不是他（颜文华）印的了，是他儿子（颜仕国）印的。那天我到他家里去，颜文华很高兴，拿给我看。颜文华讲去年颜仕国和一个邮电局的什么人去西安参加展览，然后说他儿子也会印了。我说我看看。我一看，说不行，他问为什么。我说你这黑色都是墨水（一得阁墨汁）印的，发闪发亮的，那些白粉可能也不是所谓的白圭土（白岭土），印的就像你们说的，糊掉了（套色不够精准）。

王晓戈：那应该用什么来印？

林育培：必须得用黑烟做的颜料啊！但是颜文华说现在买不到。那现在就要实验啊！我让他实验看看，他说去外地试着买买看。

王晓戈：好，我们试着帮他解决这个问题。还有个黑纸的问题，这是怎么解决的呢？传统的黑纸制作是什么情况？

林育培：1986年的时候，漳州有制作黑纸的作坊，其实应该就是制作红纸的作坊做的，供给年画来用，因为当时（年画）需求量也大。这个纸是用玉扣纸，或者连城纸加工来的，纸张还比较差，不太好，我看免不了是与黑烟有关系，有一定厚度还有反光，可能用蜡磨过。

王晓戈：能谈谈传统功德纸年画的用法么？

林育培：那是黑纸上印着花卉，四瑞兽，就是狮、豹、虎、象，以及八仙等图案的年画，用来做法事活动。八仙印得颠来倒去的主要原因是还要拿来折叠后用在灯笼或者纸厝上。厝，就是我们闽南人讲的屋子。最后再烧掉，用来祭拜。灯笼和纸厝现在还有人在做，但是制作工艺简单，比较粗糙。而且年轻人也不接受这些了。以前的我想应该是很精美的，古色古香的，你想，都是木版年画贴在上面啊！

王晓戈：那是随便贴吗？博物馆有展示品吗？

林育培：有啊，有固定的位置。没看到过，漳州博物馆才刚刚盖起来。我建议漳州应该盖一个艺术馆，一个民间美术馆，这样以后就能有收藏和展览的功能。去年也是搞个年画展览，展览过后东西也没留下来收藏，太可惜了。

王晓戈：现在老版除了颜家，其他家还有吗？

林育培：民国时期，漳州的版基本都被颜家并吞了，就算有的话，也是零零星星一两块而已，不成系统。当时颜氏年画在漳州有很大的店铺，1949年后，工商业部门还给他们家评过奖。

王晓戈：颜文华原来调的胶是怎么调的呢？

林育培：牛皮胶，它适合规模比较大的生产；也有用桃胶，就是桃树胶，那么贵重的也不必要。牛皮胶现在也可以叫明胶。这个问题不大，这个好买。主要是黑烟，而且最好是他自己亲自弄，那些比例、量，我们还是不懂。

王晓戈：颜料里面配的是什么土？

林育培：白圭土（白岭土），白仙土是本地话，有的书里这么写，这个就是附近农村找来的。

王晓戈：彩色颜料是怎么配的呢？

林育培：他是两种染料配的，一种是植物性染料，一种是在五交化店里面买的，肯定不用我们画画用的，一个是太贵了，一个是色性不一样，它这个是有染性的。

王晓戈：还有一个问题不太明白，老颜家之前有哪些字号或者门店，您知道吗？

林育培：这个可以查到，艺术馆是有的。按照他们族谱讲的，他们颜家是明代永乐年间第十六世时就到了永春，后来分开在厦门周围，有一支又来到了平和，主要是在漳州，毕竟漳州是闽南地区的政治文化中心。颜文华之前的算上去

有三四代，都是有据可查的。其他画店早就被兼并了，他们的后人也都找不到了，所以不可靠。

王晓戈：听说在最繁盛的时期，颜家每天能卖 1000 刀年画？

林育培：不单这样，除了卖给闽南地区，香港、台湾地区都有，甚至卖到海外的东南亚地区。

王晓戈：泉州木版年画和漳州木版年画有什么区别吗？

林育培：泉州木版年画和漳州木版年画有一定渊源，但是颜家家谱里面没有提到曾在泉州立住脚。泉州的木版年画在过去不亚于漳州木版年画，两者还是有点相似的。漳州木版年画印得比较饱满，色彩绚丽，造型比较雍容，线条的曲线也很微妙，比如大一些的《财神王图》，人物显得比较自在。比起北方年画，漳州年画更能突出文化特色，不论在造型上还是色彩上。

王晓戈：泉州木版年画还能找到吗？

林育培：肯定没有了，如果有，泉州早就搞了，"文革"的时候都烧掉了。

王晓戈：老的年画会变色吗？

林育培：时间久了也会有一点，特别是红纸，如果太阳暴晒就更不行了，肯定会褪色的。

王晓戈：年画的价格是怎么算的？

林育培：幼神用本色纸，再用颜文华自己的版来印红底，价格是最高的；其次是粗神，是用红纸来印，价格比较便宜。版画里的文神是手里没有拿刀枪剑戟的，基本没有骑马的，武神有骑马。

王晓戈：怎么张贴呢？

林育培：门口都是贴大武将，家里面可以贴文的，特别是房间门贴《招财进宝》《添丁进财》等等。他（颜文华）现在年事已高，印不动了，现在要印也有点困难，我建议你们去省里面找找以前的。

王晓戈：好的。谢谢您，以后有问题我再向您请教。

时间：2017 年 6 月 4 日
地点：漳州林育培家
访谈对象：林育培
访谈人：刘雅琴

刘雅琴：林馆长，您退休后还继续关注漳州木版年画吗？

林育培：也有，不过不多。上一次接触还是在五六年前，我去帮忙整理画版，清理出来五六筐被白蚁蛀掉的版。这些大部分都是上面刻人物图画，下面刻文字的文字版。什么《石头记》《西厢记》……这个数量非常多，确实可惜了。从那之后，我也不怎么接触了。

刘雅琴：您的意思是说文字版有很多没有保护好，都被白蚁蛀了。

林育培：所以对画版保护的力度必须要大，现在都不够重视，照理是应该重视的。

刘雅琴：是的。在传统工艺中是不是只有木版年画的保护力度不够大呢？

林育培：我感觉，漳州市政府对木版年画的保护是有考虑的。比如说颜文华在世的时候，市政府提出用一间新房和颜文华原来的房子置换，用来给他作为开店和印制木版年画

图 2-3-8　林育培先生（漳州市艺术馆原馆长）

的场所，这本来是很好的机会，既能经营自己的中医馆又能管理年画这块，可他没答应。我们作为艺术文化的管理部门，有义务和责任帮他申请非遗。所以 2005 年的时候，我们给他系统整理了漳州木版年画的全部的材料，基本上是由我帮他调研、梳理、编写，其中包括做了比较详细的颜家族谱、系谱。

刘雅琴：谱系那些还有据可查吗？

林育培：族谱那个全部连底稿都交出去了，在市文化局。现在是 2017 年，2006 年漳州木版年画入选了国家级非物质文化遗产。因为王晓戈来的时候，我已经退休了，后来的事我不清楚。大概是颜文华去世后的几年，天津的唐娜跟她的师弟来漳州，我们就谈了一些漳州木版年画的情况。我帮颜文华做过很多次申请。大概在 1986 年的时候，我曾经打了一个报告，就是说明颜家的生存情况，颜文华的个人价值，版画的文化价值、艺术价值，版画现在存在的问题，遗留下来的木版年画应该怎么保护等。颜文华是 2009 年去世的，现在过了已经 8 年了。

刘雅琴：传承人生活有没有困难？

林育培：颜仕国好像也没有什么专长，主要靠打工。颜文华的孩子确实挺多的，一家九口人，管不过来。这是我当时听颜文华讲的，一家九口人包括他母亲，不是真正的生母，是他的叔母，都要靠他养活。所以，他的生活压力还是蛮大的，无暇顾及这些温饱以外的东西。

刘雅琴：您当初是怎么接触到颜氏家族和颜氏木版年画的呢？

林育培：木版年画是漳州艺术馆的一项工作内容。我跟颜文华认识的时候他可能五十几岁，快六十岁了，作为艺术馆的一员，要多跟这些民间艺人接触，了解他们的处境和需求，我就想说他（颜文华）也能加入进来。而且当时省里面也拨了一笔款，四千多还是五千，给他作为科研和保护、传承木版年画的经费，当时四千几也算很多的，我觉得对他和木版年画都是有利的，所以也经常帮他关注这方面的消息。

刘雅琴：对。您接触了这么多版画，您自己有没有兴趣收藏一批呢？

林育培：工作上我会尽力，至于作品，要随缘。我如果觉得一件作品收集的时候有困难，我便不会动手，也就没有收藏。我经手过几套版画，当时就寄给省里面了。后来中国美术馆的一位姓王的人来漳州找我要这样东西，我说我是没有留了，但我会帮你们申请。

刘雅琴：福建其他地方的艺术馆还有收藏漳州木版年画的吗？

林育培：有，你们有没有到福建省艺术馆？里面有个展厅，也有漳州木版年画。省艺术馆本来要搞一个木版年画的专门展厅，后来好像没有设立。如果在省里面拿不到原作，借阅应该也可以，现在估计还是有的。现在叫作福建省艺术馆民间美术展厅。那里面有很多展品是由我陪同馆里的同志到下面各个县区征集的，当然不是单单木版年画，还有木偶头、木雕、各种刺绣。当时最深刻的记忆是，我们找到一块床楣，上面刻了很多戏文。

刘雅琴：颜文华老先生除了把木版年画的技艺留给颜仕国外，他自己还有没有另收徒弟？

林育培：没有听说过，我倒没有听说他收徒弟。

刘雅琴：就是说他只传给了他的儿子？

林育培：是的，颜文华一直讲要传给儿子。

刘雅琴：听说他们家是这样，你必须有一个主业，然后副业你可以选择木版年画，就是你会这门手艺就行了，但是你不要靠这个吃饭。

林育培：对呀！这么做也没有错，如果颜仕国能够像他父亲那样行医，兼做印刷木版年画的行当，那也很好啊！问题是颜仕国好像不大看中版画。我怎么看出来？有一次，我们在做漳州民间艺术遗产传承人材料的时候，电视台需要为颜文华拍一段短的录像，这样大家看起来会比较直观，所以就到他家里去拍。因为颜文华家很小，他就把那些自己认为比较典型的版画都挂出来，就是在行医的店门前，将木版年画一张一张地钉上，再把印刷用的工具、材料都摆出来，颜文华就在那边印制。在布置、拍摄的过程当中，颜仕国从屋里到屋外进进出出，都不大关注这件事情，也不会说这个不对呀，应该要怎么贴才好，或者说贴得太高、太低，就是感

觉与他无关一样。我有一次问颜文华，你儿子怎么不关心。他说颜仕国是年轻人啊什么的，就这样。我也没太注意这些原因。后来是因为唐女士他们来采访颜仕国，他才讲出自己的苦衷，颜仕国生活都无着落，还要考虑这些干吗？

刘雅琴：那当时颜老先生为什么就传给颜仕国先生了呢？他还有其他继承人吗？

林育培：因为颜文华的几个儿子当中，颜仕国是算比较好一点的，比较能够被颜文华看上。颜文华后来也只是说，仕国可以印，可以继承版画印刷，就教给他。只不过颜仕国当时学版画并不是很专心，也比较年轻，可能通过这几年的磨练，他认识到木版年画的价值，就不一样了。年轻人对这种老古董的东西不大感兴趣也是正常的。颜仕国有一个堂哥，就是颜文华的堂侄颜志仁，他会刻版。颜志仁当时把工具拿过来给我看，刀具很齐全。

刘雅琴：如果有完整的工具，他（颜志仁）一套（指从刻版到印刷的全套工序）也能做下来？

林育培：完整的不一定，颜志仁就会刻版，你如果要调研画版可以找他。颜文华的专长是印。印很主要，刻当然也很重要。

刘雅琴：您能讲一下漳州年画的起源吗？

林育培：漳州年画应该是从中原那边传过来的。

刘雅琴：最初还是从北方？

林育培：对，从那边传过来。颜文华的家史当中就有记载，从他的祖上就有经营木版年画的。

刘雅琴：这个家史是从哪里考证的？

林育培：他的族谱里。

刘雅琴：其他的县志里头有吗？

林育培：县志我倒没有看到，就族谱。颜家的族谱里边有讲，祖上有一个人，从福建的永春那边过来，然后到我们这里，起初还不是在漳州。颜家印刷业发展得比较快，以前漳州有十几家经营木版年画的店铺，都被他们吞并，店号就叫"颜锦华"。吞并了以后颜家又扩充了很多人员、场地，逐渐地壮大起来。颜家最鼎盛的时候可能就在民国时期。颜氏家族的木版年画，也是在漳州众多木版年画商铺的基础上发展起来的，吸取其他家的精华。颜文华家的年画随便拿一套出来都是藏品，比较雅。把它们拿到全国跟人家一比就突出了，颜氏年画很雅，档次比较高，古朴大方。

刘雅琴：漳州木版年画的艺术风格与其他地方的年画相比，它突出的特点是什么？

林育培：那就是既有北方的那种粗犷，又有南方的精巧古朴。它的造型特别大方、雍容，不会像其他的木版年画刻画得极其精细。漳州版画是精细，但在精细中又显出一种厚度，带有一种更耐看的感觉。看实物，就是这样的，货比货就显而易见了。漳州木版年画的确是好，虽然我们的专业是绘画，起初我们对版画接触不多，后来接触久了就觉得它好。绘画也是这样的，绘画也要讲究厚度，你如果厚度不够，画出来的作品怎么说，不耐看！

刘雅琴：漳州木版年画是不是在做工方面也跟别的年画不太一样？

林育培：做工都有一些不一样。比如说"杨柳青"，那种工艺色彩部分就用手绘的方式上颜色。而漳州年画的特色就是，起初是色块，色块先印上去，然后对准色块间的空隙，把墨线条对上去。基本上大同小异，毕竟木版年画是从中原来的，雕版工艺也是一脉相承的，差别不会太大。原料上可

能有一些不一样。颜文华在世的时候，我和他说，要跟仕国讲，最好不用墨汁，因为墨汁胶质太多，胶性太大。木版年画的颜料中的胶很少，轻胶而已，没有什么胶。如果印墨线版时，颜料中含胶过多，特别是用墨汁代替传统版画颜料，印出来会亮亮的一层，整个黑色的品位就不一样，粗犷的感觉就少一点了。

刘雅琴：对。颜文华先生从他父亲那边继承了版画技艺，他自己调配这些颜料，或者印制程序中有没有什么变化？

林育培：有，但基本没变。比如说颜料的调配，颜文华用的还是一些老的传承下来的技术。颜文华对原料很熟悉，这种颜色要用什么料，多少的比例等等，都有讲究。还有用到白色的，叫白圭土（白岭土）。颜文华是到我们这里的云洞岩，云洞岩下面有一个村叫蔡坂村，就在那附近挖来白圭土（白岭土）自己加工。那白圭土（白岭土）乍一看是不怎么白的，但是印在纸面上，就变成白色了。颜料搅拌以后还要加上适当的胶，增加附着力。如果没有加入适当的胶，后面颜料都会掉的。加入多少胶要有适当的比例，这些都是颜文华掌握的。

刘雅琴：那颜仕国有学这些吗？

林育培：这个应该是懂了，应该没有问题。因为每次外出参加展会，颜仕国就要调色，不然印出来的不一样。

刘雅琴：颜家年画在用法上有什么讲究吗？

林育培：年画在用法上要分季节、分时令。当时我在《漳州民间木版年画初探》里面有写，家家户户按时节、月份，在门前、农田周围、村头社尾张挂年画。这篇文章还获了金奖，后来电视台还为漳州版画拍了录像，就是刚才我跟你讲的那个，在颜文华家门口的采访，让他把印刷全过程都讲讲。所以我跟颜文华讲，有一些事情认真讲起来就是这样，要引

起人们的关注它才不会流失，不注意就流失了。

刘雅琴：现在就怕那些手艺会失传。

林育培：对，现在还好了，因为中央还是比较重视的。如果连上头都不重视，那就麻烦了。如果漳州木版年画失传，那真的很可惜！

刘雅琴：那是非常大的损失。

林育培：非常可惜的。那些是漳州很重要的财产。当时我们为什么要这样大声地去呼吁抢救版画，就是怕它消失掉。那些民间宝贝，这么被虫咬，迟早毁于一旦。

刘雅琴：画版要借出的话难度还比较大吧？

林育培：漳州市艺术馆的馆长也讲过，他说能不能仿制画版？我也跟他讲，现在叫一个纯现代的人用现代思维来仿制，不练过美术的人还不一定能仿制得了。

刘雅琴：现在技术是可以的。

林育培：技术是可以，但是如果没有对木版年画深刻的了解，或者民间美术方面的素养，跟我们写毛笔字一样，你就是下笔，一写起来就不古朴了，你想一刀下去，刻起来就很单薄。现在漳州古街初见端倪，可以在那个场所去安置一些木版年画的商铺，让年画重新进入大众视野。

刘雅琴：是的，漳州市政府对这个也是很重视的。古城的规划局计划要把一些民间手工艺作坊集中到那边去。

林育培：对，就在孔子庙古街的那一带，乘着这个东风，向大家展示一下漳州木版年画是一个很好的机会。具体在搞这项工作的人都很着急。

刘雅琴：是，毕竟都是前辈传下来的东西。

林育培：对。你们说要通过这一次采访，做一个访谈录？现在这个时机应该可以。漳州的民间艺术在全国来说还是很

好的。有一年我到沈阳，沈阳故宫里面展出了很多民间美术品，就是古时候地方上进献给皇帝的。展品里面有一块漳绒，上面明明白白地写着"漳州上供"。漳州木版年画，尤其是在颜文华去世了之后，情况就很不利了。

刘雅琴：是。

林育培：你讲的会刻版的那个颜志仁，现在可能有六十多了。但是我没有看过颜志仁刻的版，他只拿刀具给我看。颜文华亲口讲，他说就是志仁会刻。现在就是画稿的问题，能够画出这个稿的人说不定已经没有了。

刘雅琴：现在这些都是旧版。

林育培：旧版。我们都是搞绘画的，你也知道，就是说同样一张画，如果画师没有一定功力，那临摹起来就和原稿不一样，就走样了。这就像写字帖，一本字帖，你没有书法功底，临摹就容易走样，是吧？所以这里头难度是相当大的。

刘雅琴：现在我们可能技术好一点，因为现在科技发达了，有很多扫描技术。

林育培：那个有啊！前几年周铁海他们搞了一个展览，团队里面有一个也算是民间美术的爱好者。这个人是在产业园搞产业的，会绘画，也有一定的资本。他就说手头有四五套版，复制没有问题。我看过他复制的一套版，看起来没有古味，要复制出原版的古味谈何容易？现代仿制的年画，区别还是很明显的。复制出来的画版，线条方面处理得特别好，好得有点太过完美了，都是一个宽度。而传统版画线条是有些地方粗，有些地方细。还有就是刀具，复制画版用的刀具有时候头尾都是齐的，它划得非常整齐，可以看得出机器下刀非常稳。

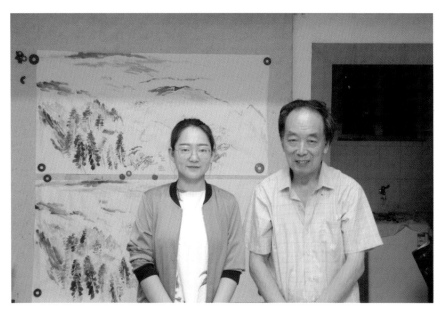

图 2-3-9　林育培先生与刘雅琴合影

刘雅琴：是。

林育培：对呀！木材这个是另外一件事情。像传统版画用的颜料，因为有白圭土（白岭土）作为基础，还添加一些粉质的原料染色，基本上能保持一种厚度。如果不明白这些，你照样用现代的绘画颜料去印，出来的效果不一样。

刘雅琴：对。

林育培：漳州市艺术馆馆长和我商量，有什么方案能够复制这些版。我说要复制首先你要找到作者，最起码要有民间美术的底子。龙海县是民间绘画之乡，有一些经常画庙画的师傅，他们多少能够体会这个古韵味，说不定勉强可以做复制工作。你如果叫一个画完全不同风格的人，是体会不到的。后来他们去找龙海文化馆的馆长，据我了解这事情没办成，确实难度也大。你要有一帮人专门负责这件事，首先画稿要能拿得出来，其次是能够刻得出这种古

味。可能你画稿还不错，可刻起来便是面目全非，刻很关键。除了复制，你还要会做一点生意，光投入没产出很辛苦。你看那个西安兵马俑，兵马俑现在很多地方也都有，因为都是仿造的。技术是做得到，就是这个木版能不能借出的问题。颜家现在把版掌握在自己手里，要弄得到版才能用你说的 3D 技术复制。

刘雅琴：是啊。

林育培：这事涉及整个颜家，所以说服一个人还没用。把颜仕国兄弟几家，叫到一起商议一下，让复制团队跟颜家人见面，开诚布公地谈，定一个工作程序。你如果全部一下子跟他借，那不可能，我们也不敢想。

刘雅琴：肯定不行的。

林育培：对，要分次，一次不太可能。以前颜文华一个星期最多印两三套，因为他要当医生。记得有年夏天，我一个人骑自行车戴着草帽到他家里，督促印版画。你没看过颜文华亲自印。他的操作是这样的：把苎麻椅搬来放这，把两块木板放在支架上，纸张用竹板夹住固定，版放在这里。安置好后，颜文华就给画版涂颜料，这张纸用手捻过来，纸很听他的话，然后用棕包刷好了，就把纸压下去，就在两块木板的中间有一块空间，这样压下去，然后再印第二张。颜文华老婆就曾经跟我们讲，她说纸张在颜文华的手里非常听话。颜文华印得很准，颜氏版画最后印墨线版的工序很关键，如果走样就变成全黑了。

刘雅琴：整张画就全都歪掉了，一歪全歪。

林育培：我觉得颜仕国可能还没有办法达到颜文华那种

境界。我们也是觉得不可思议，一幅画有五块色，竟然可以套得那么精准，这个确实是一门技术。

刘雅琴：五块色是五块版？

林育培：五块版。红的、黄的、绿的，主要就这三色，然后黑的、白的，再就是墨线版。套色版，五块版印起来再加墨线版才构成一张画。所以你们提出说要复制全套画版，的确有一点难度。

刘雅琴：是的，而且不一定愿意将一张画的所有画版全部借出。

林育培：很难，而且工作量非常大，版很多。如果颜文华在世的话，他会去摆弄，比如《天仙送子》一共有五块版，很快就能够整理出五块版，就是同一套。那不懂的人去弄，哪怕说拿一个放大镜去看，有时候都弄不出来，对吧？

刘雅琴：其实慢慢的，大家都在被西化，以前的东西能传下来肯定是有它好的地方。那么多版和画，要是没了就太可惜了。时间不早了，谢谢您接受访谈，打扰了。

林育培：不客气的，希望你们可以有所收获。

第四节 漳州木版年画精品

一、门神画、门画

1.《神荼、郁垒》。

"神荼"与"郁垒"早在汉代便已出现，据《三教源流搜神大全》记载："东海度朔山有大桃树，蟠屈三千里，其卑枝向东北，曰鬼门，万鬼出入也。有二神，一曰神荼，一曰郁垒，主阅领众鬼之出入者，执以饲虎。于是黄帝法而象之，因立桃板于门户，上画神荼、郁垒，以御凶鬼。此门桃板之制也，盖其起自黄帝，故今世画神像于板上，犹于其下书'左神荼''右郁垒'，以除日置之门户也。"本图中的神荼、郁垒身披铠甲，戴虎皮冠，一手握剑，一手执金瓜锤。清代雕版印制，造型丰满古朴，色彩雍容绚丽，为武门神中尺寸最大者。

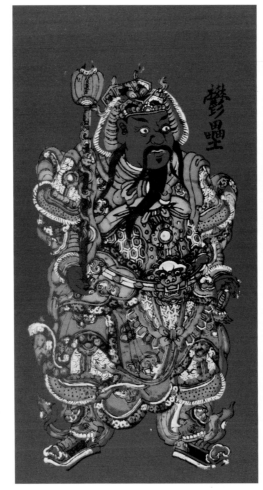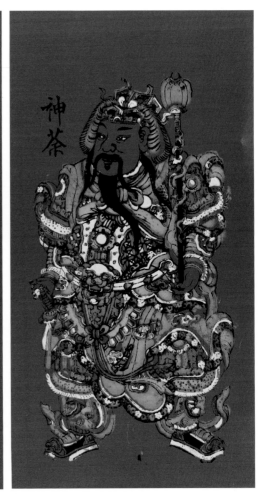

图2-4-1 《神荼、郁垒》，木版套印，画店不详，单幅尺寸为52 cm×29 cm，漳州颜锦华木版年画馆藏

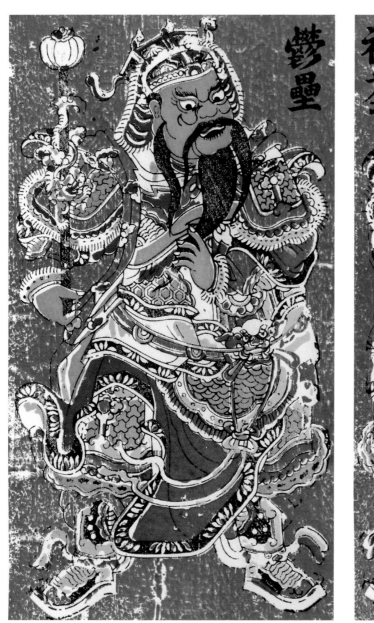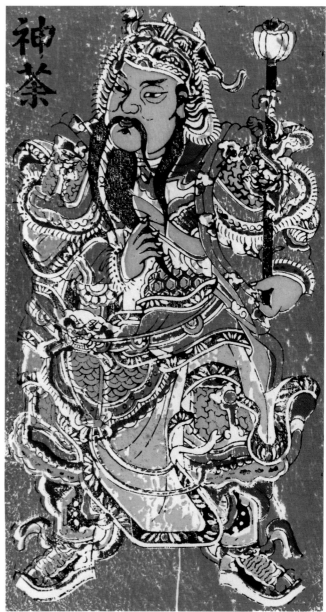

图 2-4-2 《神荼、郁垒》，木版套印，画店不详，单幅尺寸为 41 cm×23 cm，漳州颜锦华木版年画馆藏

　　漳州门神年画可分为"幼神"和"粗神"两种，印制在万年红纸上的为粗神，印制在玉扣纸
上并套印红色底色的为幼神。此对《神荼、郁垒》即是幼神年画。画中人物刻画精致，表情生动，
服饰古朴，造型大方丰满，为此类年画中的精品。

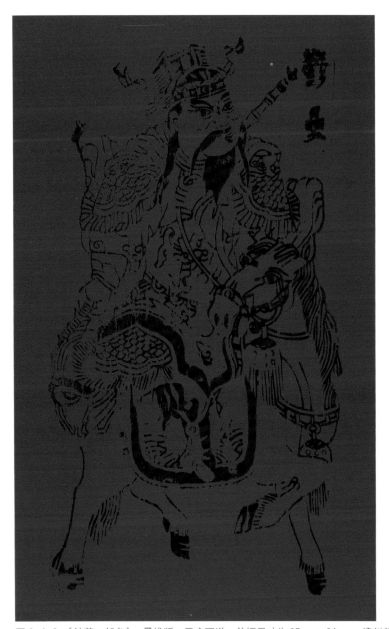 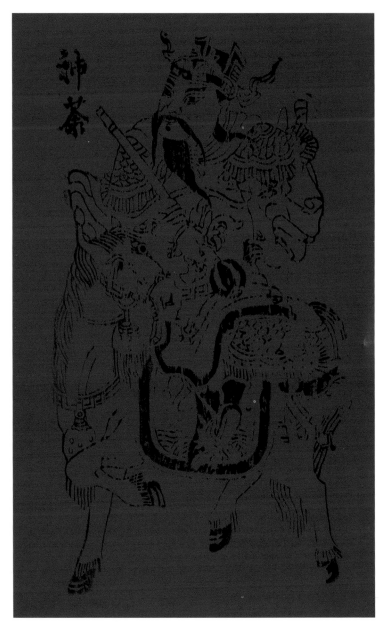

图 2-4-3 《神荼、郁垒》，墨线版，画店不详，单幅尺寸为 37 cm×24 cm，漳州颜锦华木版年画馆藏

　　画中神荼、郁垒身着鱼鳞甲，各执兵器端坐马上。漳州年画中骑马门神存世较少，此对骑马

武门神造型质朴，姿态沉稳；画中马匹举蹄回首，活泼生动。

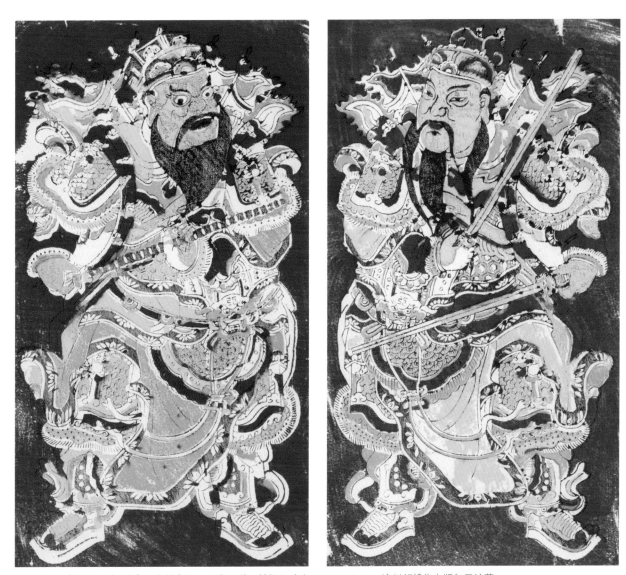

图 2-4-4 《秦琼、尉迟恭》，木版套印，画店不详，单幅尺寸为 41cm×23 cm，漳州颜锦华木版年画馆藏

2.《秦琼、尉迟恭》。

　　秦琼、尉迟恭皆为唐初名将，秦琼字叔宝，尉迟恭字敬德。《历代神仙通鉴》记载："帝（唐太宗）有疾，梦寐不宁，如有祟近寝殿，命秦琼尉迟恭侍卫，祟不复作，帝念其劳，命图像介胄执戈，悬于宫门。"从此，秦琼、尉迟恭两位武将成为了世代镇宅的门神。此对《秦琼、尉迟恭》为幼神年画，秦琼持锏，尉迟恭握鞭，背后都插有靠旗，人物刻画精致，表情生动，服饰古朴。

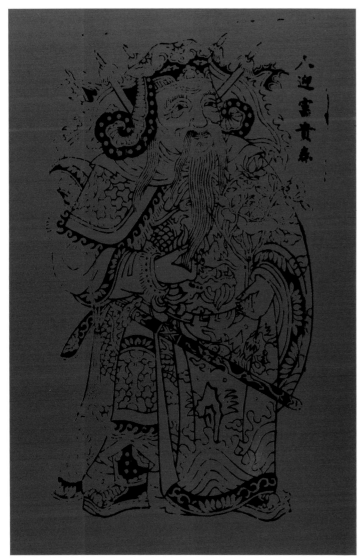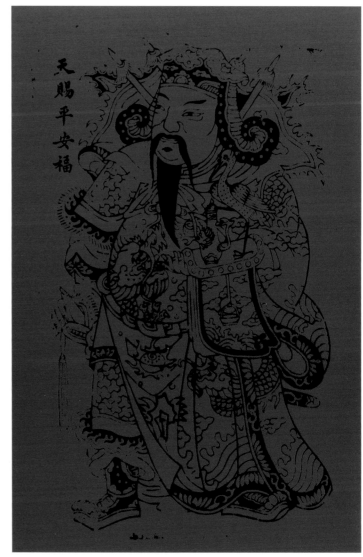

图 2-4-5 《天赐平安福，人迎富贵春》，墨线版，画店不详，单幅尺寸为 31 cm×19 cm，漳州颜锦华木版年画馆藏

3.《天赐平安福，人迎富贵春》。

此对武门神尺寸较小，画中人物为唐代名将"汾阳郡王"郭子仪与"临淮郡王"李光弼。两人头戴千岁冠，内着铠甲，外披蟒袍，颇有儒将风采，一派富贵气象。图中郭子仪一手按剑，一手捧马鞍、宝瓶、仙鹤等物，象征"平安长寿"；李光弼手持桂花、牡丹，代表"富贵吉祥"。人物刻画极其精致，雕版线条画意盎然，画刻俱佳，极见功力，为清代雕版中的精品。

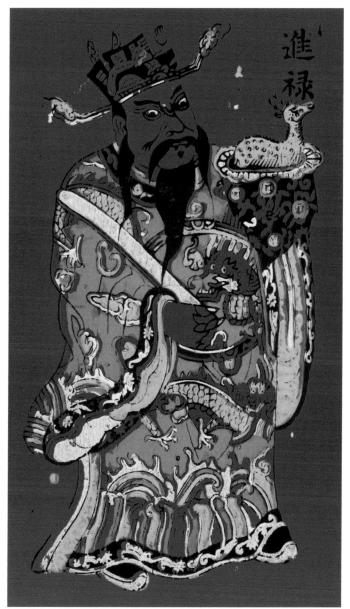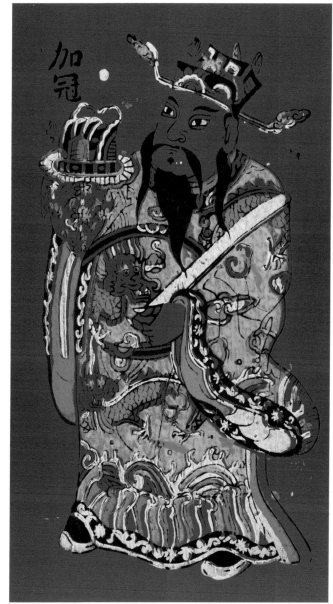

图 2-4-6 《加冠进禄》，木版套印，画店不详，单幅尺寸为 46 cm×26 cm，漳州颜锦华木版年画馆藏

4.《加冠进禄》。

此对门神持笏板，着蟒袍，面露微笑，和蔼可亲。手托金鹿与官帽，代表俸禄与官位。画中

人物古朴稚拙，饶有趣味。

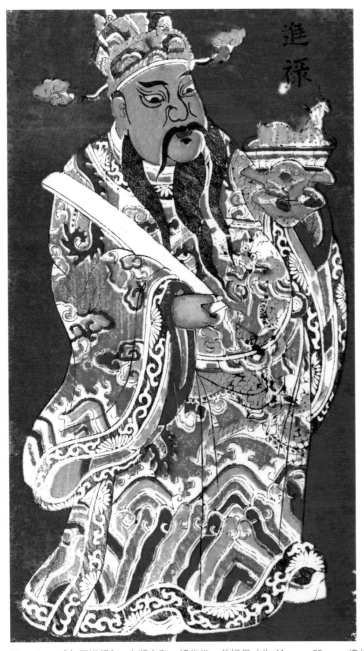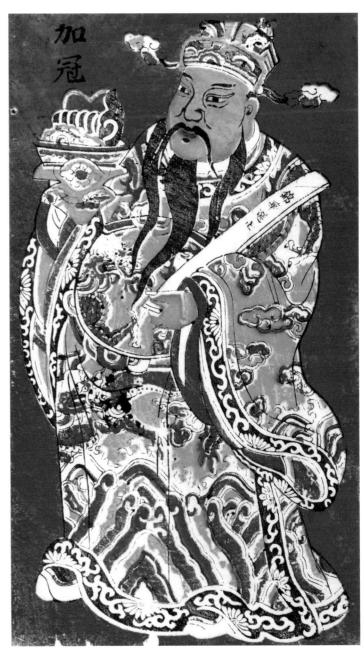

图 2-4-7 《加冠进禄》，木版套印，锦华堂，单幅尺寸为 41 cm×23 cm，漳州颜锦华木版年画馆藏

画中人物朝官打扮，手持笏板，身着蟒袍，一人手托金鹿，一人手托官帽。此为幼神年画，清代"锦华堂"画店雕版。

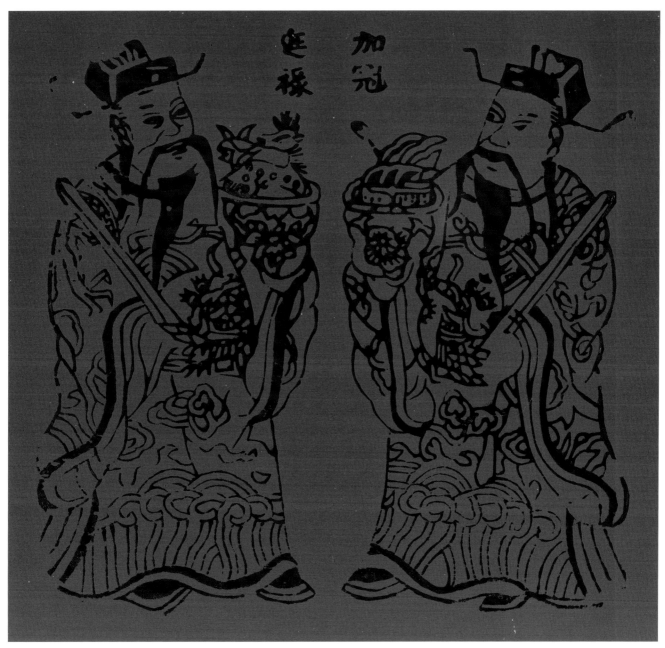

图 2-4-8 《加冠进禄》，墨线版，画店不详，尺寸为 18 cm×20 cm，漳州颜锦华木版年画馆藏

　　此幅尺寸较小，多张贴于单扇门上。画中一人手托小鹿，一人手托千岁冠。人物造型简练，刀工质朴。

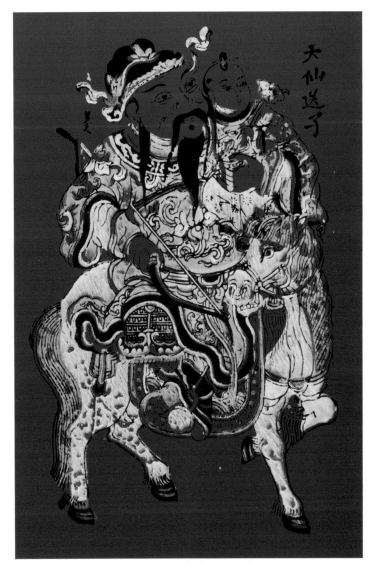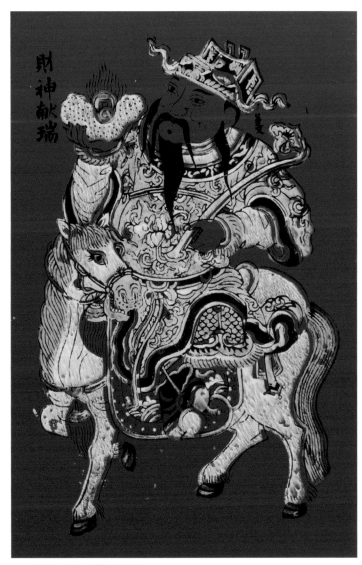

图 2-4-9 《财神献瑞，天仙送子》，木版套印，多文斋，单幅尺寸为 32 cm×20 cm，漳州颜锦华木版年画馆藏

5.《财神献瑞，天仙送子》。

"天仙送子"表现民间祈子之神张仙送子的传说，图中张仙一手持金弓银弹，一手抱婴童，婴童持握如意；财神一手持如意，一手捧宝物，两人都骑白马，寓意愿望能马上实现。饾版技法的应用，使颜料的压印效果凸显，生动表现了马毛的质感。人物表情和蔼，姿态生动，是漳州年画中的精品。该年画也是常用于新婚夫妇家大门之上的吉祥年画。

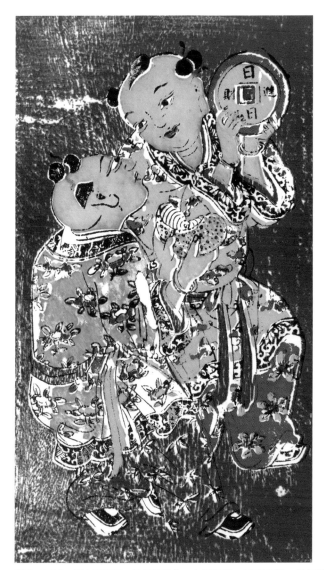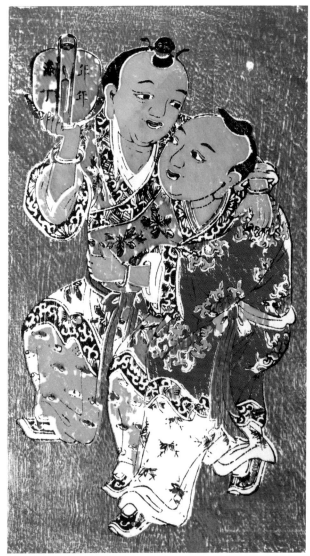

图 2-4-10　《年年添丁，日日进财》，木版套印，画店不详，单幅尺寸为 41 cm×23 cm，漳州颜锦华木版年画馆藏

6.《年年添丁，日日进财》。

"年年添丁"图中印有嬉戏童子两人，手捧寿桃形花灯，灯上写着"年年添丁"。闽南语中"灯"与"丁"谐音，丁即人丁之意，闽南有娘家在新年时为出嫁之女"送灯"（谐音"送丁"）的风俗，意在祝女儿早生子嗣。"日日进财"图表现两童子手捧铜钱和元宝，寓意多多发财。此类年画既求子也求财，多贴于新婚夫妇的房门上。此画版既可印幼神年画也可印粗神年画，此为幼神年画。

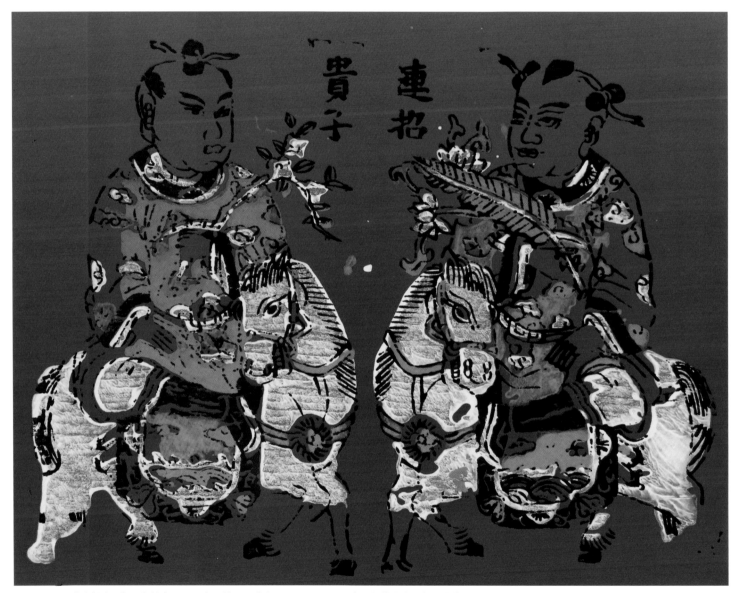

图 2-4-11 《连招贵子》，木版套印，画店不详，尺寸为 19 cm×24 cm，漳州颜锦华木版年画馆藏

7.《连招贵子》。

 画中两个骑马童子，其一手持莲花和蕉叶，因闽南话中"蕉"与"招"谐音，手持莲花、蕉叶即寓意"连招"；另一童子手持桂花，谐音"贵子"。童子骑白马有"马上"的寓意，表达了人们尽快得子、连生贵子、多子多福的祈望。此门画尺幅较小，适合小户人家张贴。

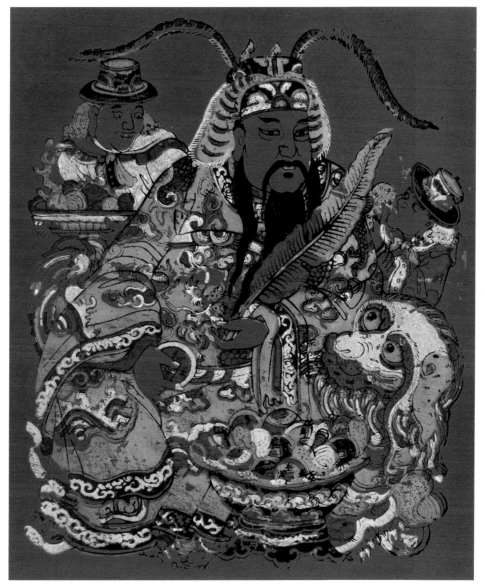

图 2-4-12 《招财王》，木版套印，画店不详，尺寸为 22 cm×18 cm，漳州颜锦华木版年画馆藏

8.《招财王》。

图中财神骑一狮子，手持蕉叶，身前身后有金元宝、金钱、珊瑚等财宝。财神身旁两"憨番"捧出贝壳、珊瑚等海中宝物，体现出闽南地区的海洋文化特色。此门画尺寸较小，多贴于小户人家门上。

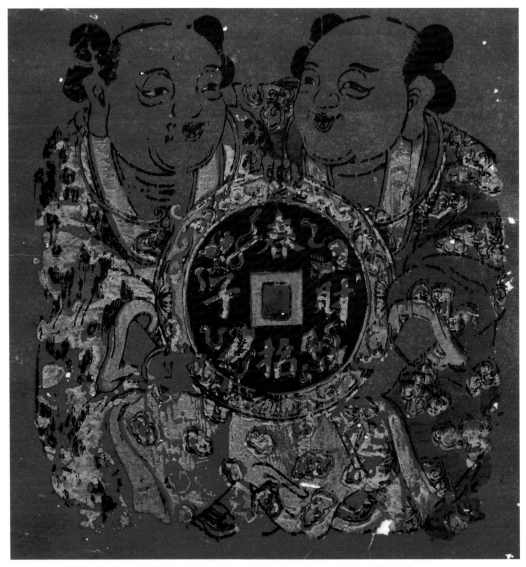

图 2-4-13 《春招财子》，木版套印，画店不详，尺寸为 40 cm×39 cm，福建省艺术馆藏

9.《春招财子》。

年画中的仙童，头梳双髻，相向而坐，合成一个圆形，象征团团圆圆、家庭和睦；手持铜钱，上书"春招财子"（也可念作"春子招财"）。图中童子一说是主婚姻和美的"和合二仙"，民间自宋代开始祭祀和合神，至清代雍正时，复以唐代僧人寒山、拾得为"和合二圣"。此画常挂于厅堂之上。

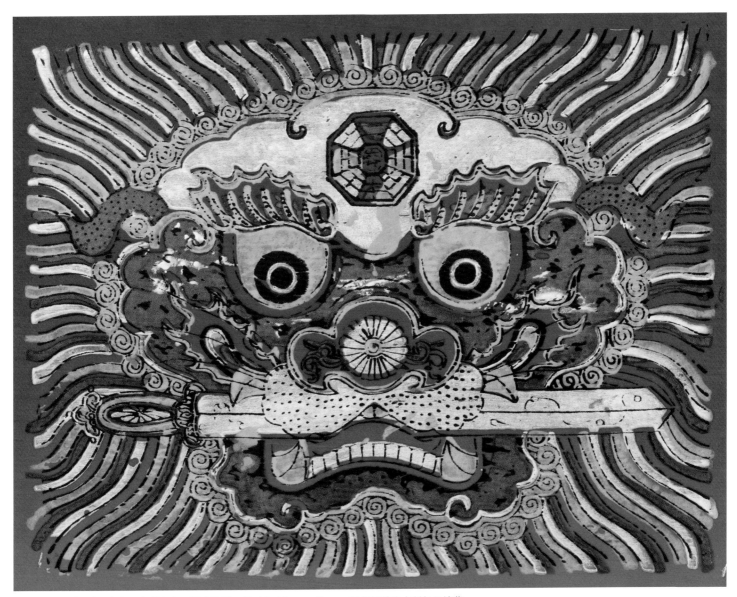

图2-4-14 《狮头衔剑》，木版套印，画店不详，尺寸为34 cm×45 cm，漳州颜锦华木版年画馆藏

10.《狮头衔剑》。

　　《狮头衔剑》又名《狮咬剑》或《八卦剑狮》，是闽南及台湾地区民宅常见的辟邪制煞的符镇物。
图中狮头红眉圆目，五彩鬣毛飞张，双目圆瞪，赤口锯牙，口衔七星剑，额间印有八卦，十分威
猛。此画为漳州年画代表作，多贴于大门门额或船舱舱门之上，希冀辟邪保平安。

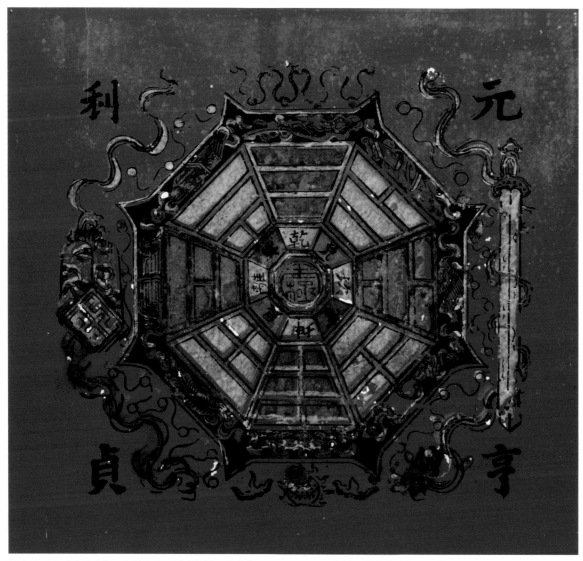

图 2-4-15 《大八卦》，木版套印，画店不详，尺寸为 31 cm×34 cm，漳州颜锦华木版年画馆藏

11.《大八卦》。

此图尺寸较大，图案纹饰也较为繁复。八卦中心刻"太极"字样，并有"乾、兑、坎、震、坤、艮、离、巽"等卦名、卦形，以及"暗八仙"纹样。八卦最外层刻有河图洛书、七星剑和法印以增强法力，四角还有"元亨利贞"四字。"八卦图"传说能驱逐一切凶灾祸害，闽南民间常将其悬挂或张贴于门额上，也常在建房安梁时，贴于上梁，以求安泰。

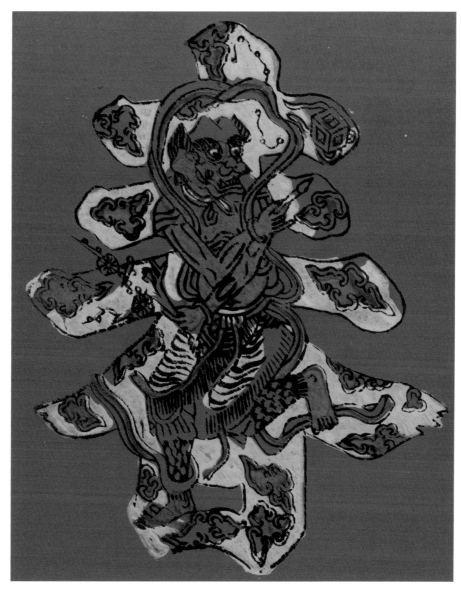

图 2-4-16　《魁星春》，木版套印，画店不详，尺寸为 24 cm×19 cm，漳州颜锦华木版年画馆藏

12.《魁星春》。

此图又称《斗柄回寅》，取"斗柄东指，天下皆春"之意。图中以双勾形式刻印一"春"字，字内有云纹填空。"春"字上又绘刻一"魁星"，魁星龙头环眼，上身赤裸，下穿虎皮裙，侧身回望，左手握一枝梅花，右手执笔，点向金斗。此图寓意来春金榜题名，科举成功，多为读书人家张贴。

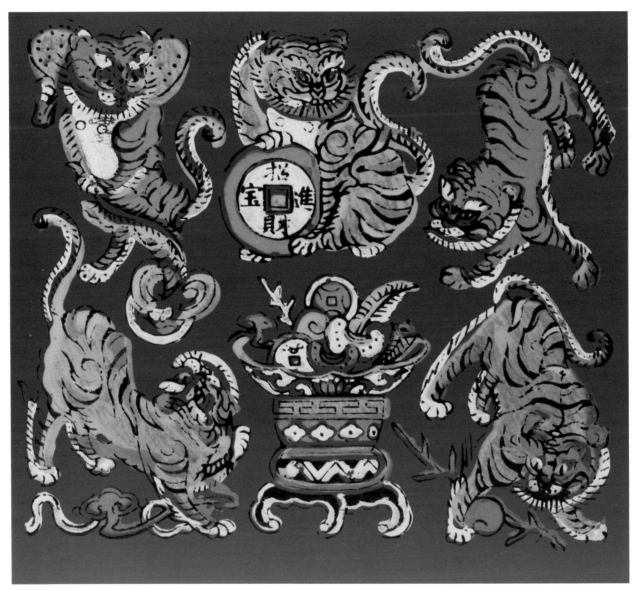

图 2-4-17 《五虎衔钱》，木版套印，画店不详，尺寸为 16 cm×20 cm，漳州颜锦华木版年画馆藏

13.《五虎衔钱》。

　　此图尺寸不大但极其精致。图中五只老虎围绕在聚宝盆周围，神态各异，生动可爱。闽南话中"虎"与"福"谐音，五虎即是"五福"。聚宝盆中盛满各种宝物寓意财源滚滚。此图多张贴于箱柜，取生财护财之意。

二、宗教用年画

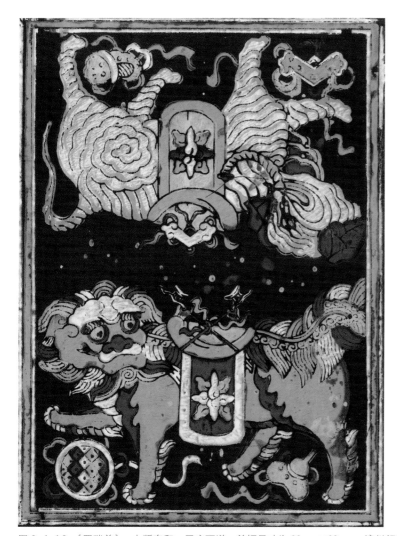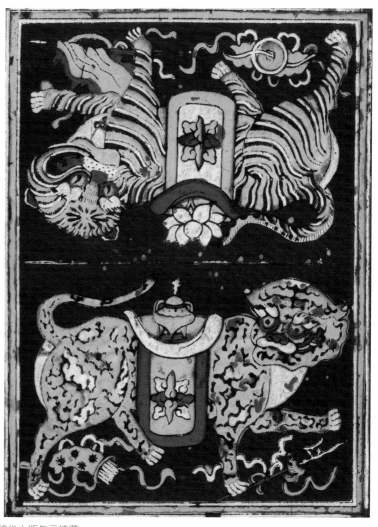

图 2-4-18 《四瑞兽》，木版套印，画店不详，单幅尺寸为 30 cm×22 cm，漳州颜锦华木版年画馆藏

1.《四瑞兽》。

　　以黑纸印制的功德纸年画为漳州木版年画所独有，主要在宗教法事活动中使用，道士或和尚行法时将此类年画折叠后供奉在香案上，法事完成后烧掉或张贴于寺庙墙上。图中为虎、豹、象、狮四种瑞兽，造型质朴，是漳州功德纸年画中的精品。

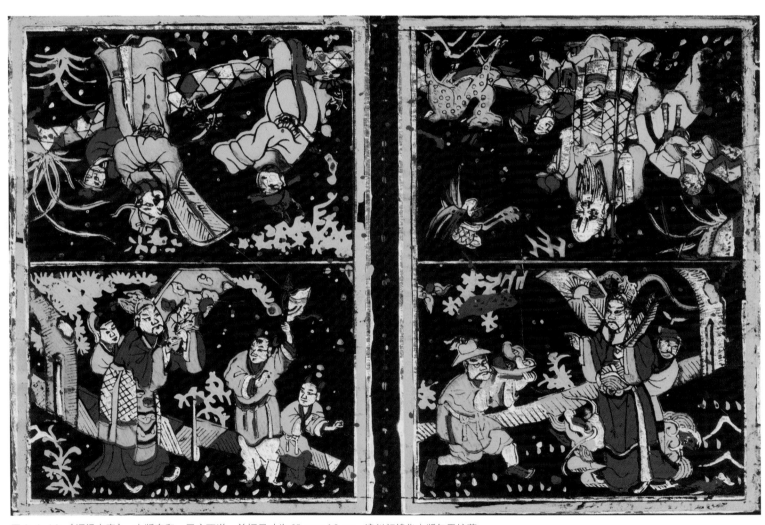

图 2-4-19 《福禄寿喜》，木版套印，画店不详，单幅尺寸为 25 cm×18 cm，漳州颜锦华木版年画馆藏

2.《福禄寿喜》。

此功德纸年画中人物分别为代表福、禄、寿、喜的四位神灵，色彩绚丽而沉静，人物造型及刻印风格古雅有趣，富于装饰趣味。

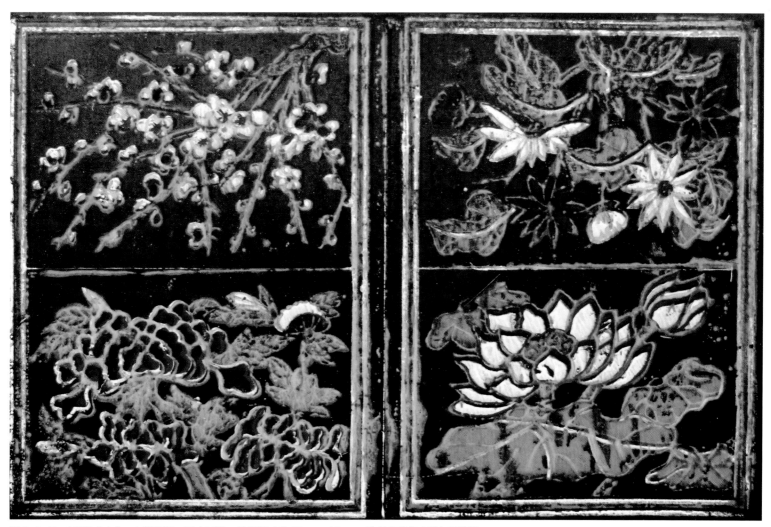

图 2-4-20 《四季花卉》，木版套印，画店不详，单幅尺寸为 25 cm×18 cm，漳州颜锦华木版年画馆藏

3.《四季花卉》。

此功德纸年画描绘牡丹、荷花、菊花、梅花这四种在四季极具代表性的花卉。图案造型饱满，画面疏密得当。

4.《观音、福德正神、司命灶君》。

此为神像画，画中观音端坐于莲花宝座之上，善财童子与龙女侍立身旁。座前有福德正神（即土地公）和司命灶君端坐两侧。观音、福德正神、司命灶君是漳州民众几乎家家供奉的神灵，此画将三位神灵集于一堂，以祈求阖家平安，幸福吉祥。

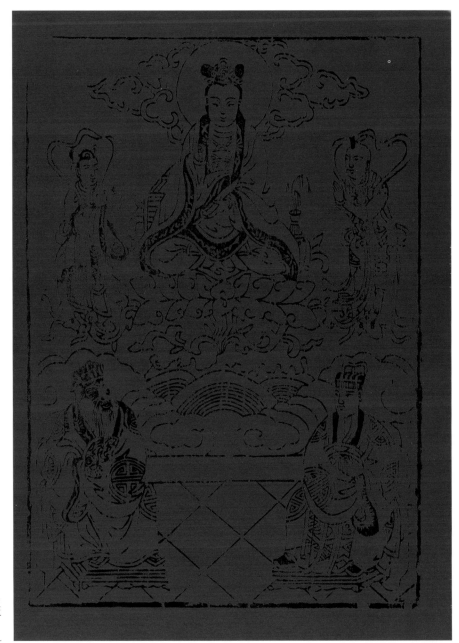

图2-4-21 《观音、福德正神、司命灶君》，墨线版，画店不详，尺寸为32 cm×23 cm，漳州颜锦华木版年画馆藏

5.《司命灶君》。

司命灶君即灶神，又称灶王、灶君、灶王爷、东厨司命等，是我国古代神话传说中司饮食之神，晋代以后列为督察人间善恶的司命之神。按漳州民俗，腊月廿三晚上家家户户都要祭灶送神，俗称"送尪"；正月初四须迎灶神回家，俗称"接尪"。此为神像画，画中灶君身披官袍，手持笏板，两侧写有"合家平安"与"世界和平"字样。灶君座前几案上放有一香炉。案前有觅食的母猪、吃奶的小猪，以及公鸡、母鸡，代表六畜兴旺。

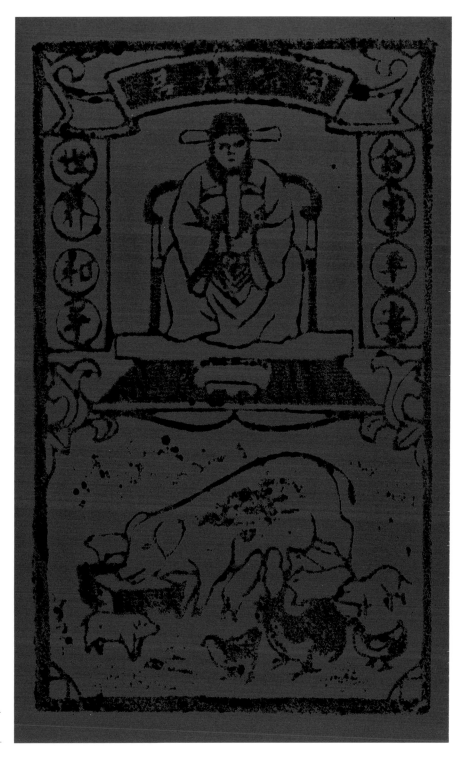

图 2-4-22 《司命灶君》，墨线版，画店不详，尺寸为 19 cm×12 cm，漳州颜锦华木版年画馆藏

6.《哪吒》。

在神话传说中，哪吒是托塔天王李靖的第三子，太乙真人的弟子，法力广大。画中哪吒足蹬风火轮，手执方天画戟，衣带飘飘。人物姿态舒展，线条流畅生动，表现出画师高超的绘画水平。此神像画雕于《玄天上帝宝像》背面，故画面不完整。

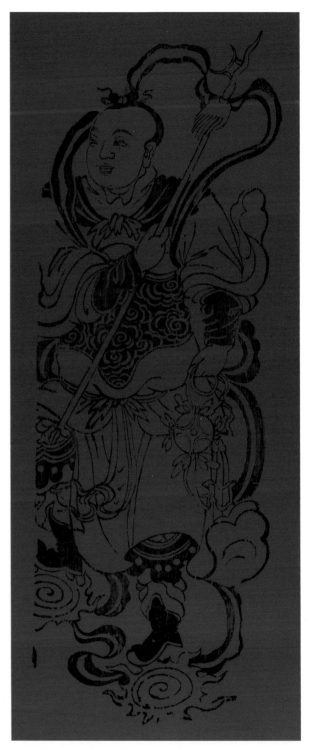

图 2-4-23 《哪吒》，墨线版，画店不详，尺寸为 64 cm×24 cm，漳州颜锦华木版年画馆藏

三、灯画与纸扎画

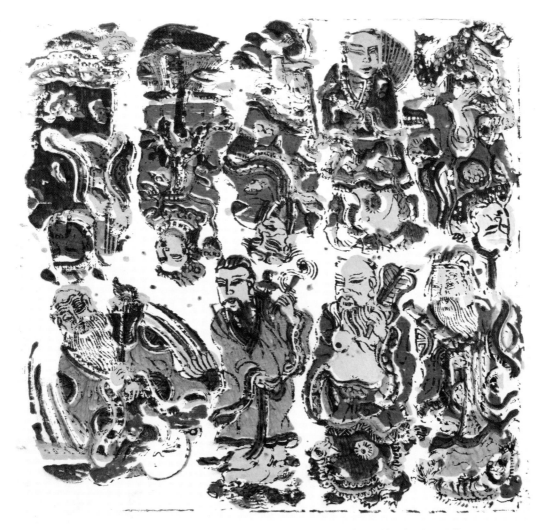

图 2-4-24 《八仙庆寿》，木版套印，画店不详，尺寸为 29 cm×30 cm，漳州颜锦华木版年画馆藏

1.《八仙庆寿》。

画中人物为八仙及南极仙翁。南极仙翁又称寿星，八仙即张果老、吕洞宾、韩湘子、何仙姑、铁拐李、汉钟离、曹国舅、蓝采和八人。此画在印制好后，还要把人物单独剪出使用，故印制时人物颠倒，但不影响使用。此画版也被用来印制功德纸年画。

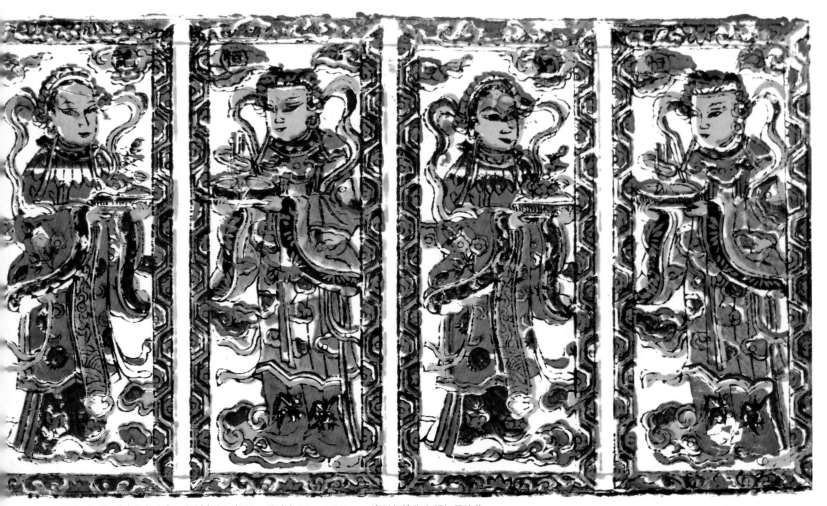

图 2-4-25 《奉祀仙女》，木版套印，恒记，尺寸为 20 cm×38 cm，漳州颜锦华木版年画馆藏

2.《奉祀仙女》。

画中仙女脚踩祥云，手捧牡丹、金爵，衣带飘飘，相向而立。牡丹意为富贵，金爵意为官爵，表现了民间求富求贵的愿望。多作为花灯和纸厝装饰之用。

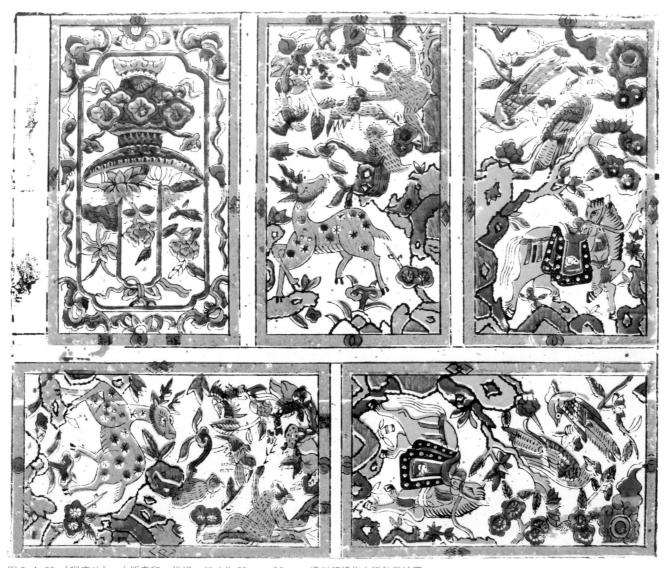

图 2-4-26　《猴鹿斗》，木版套印，俊记，尺寸为 29 cm×36 cm，漳州颜锦华木版年画馆藏

3.《猴鹿斗》。

此画分为多幅小图，印好后再剪裁使用。画中"猴"谐音"侯"，代表官爵，"鹿"谐音"禄"，代表俸禄和财富。图中一猴持如意戏鹿，乃有"侯"有"禄"之意；一猴用树枝掏蜂窝，"蜂"谐音"封"，即"封侯"之意；锦鸡栖于茶花之上，寓意"锦上添花"；花篮中盛牡丹、莲花，寓意"富贵吉祥"。

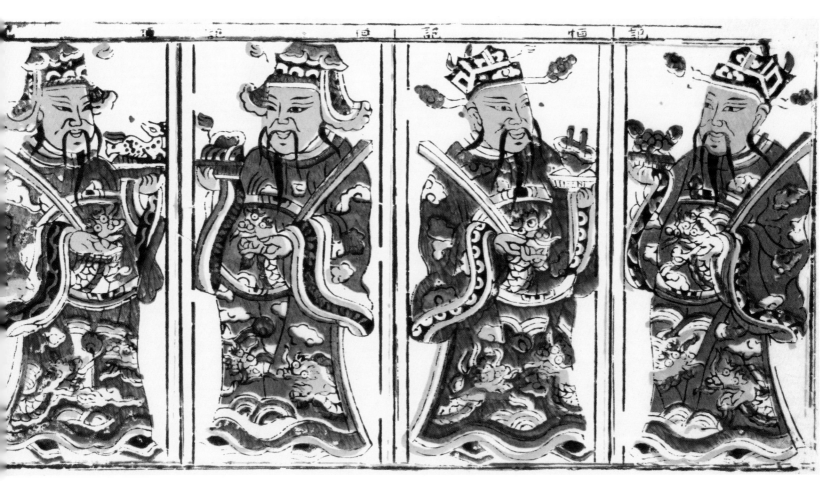

图 2-4-27 《加冠进禄》，木版套印，恒记，尺寸为 15 cm×30 cm，漳州颜锦华木版年画馆藏

4.《加冠进禄》。

　　画中四人为朝官打扮，手持笏板，身着锦袍。一人托鹿（谐音"禄"），一人捧冠（谐音"官"），一人托酒爵（意指"官爵"），一人捧莲花（谐音"廉"），表达了民众求富求贵的愿望。此幅尺寸较小，不作为门神画使用，主要用于花灯及纸扎装饰。

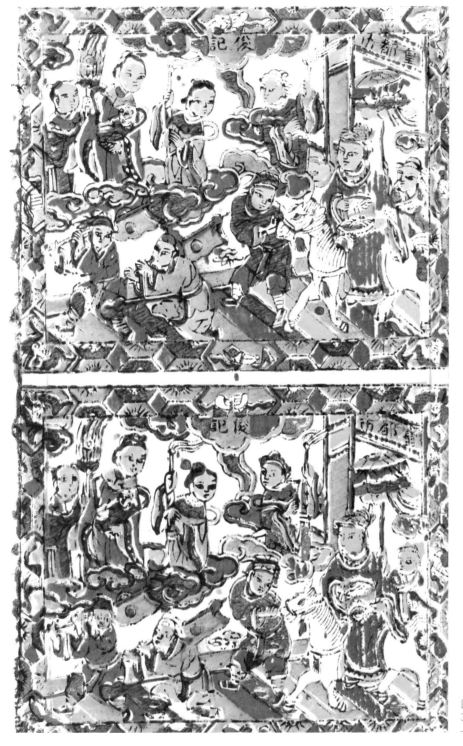

5.《皇都市》。

戏曲《皇都市》又叫《云中送子》，是闽南婚庆时必演的剧目，俗称"娶新人戏"，在闽南流传极广。《皇都市》为婚庆时必用的花灯画。闽南民间正月十五有"送灯"礼俗，即娘家送花灯到新出嫁的女儿家中。闽南语"灯"与"丁"谐音，此俗寓"添丁"之意，送女儿的花灯中必须要有画"皇都市仙女送麟儿"内容的彩灯。此画色彩强烈，装饰意味浓厚，是漳州年画的代表作。

图 2-4-28 《皇都市》，木版套印，俊记，尺寸为
33 cm×19 cm，漳州颜锦华木版年画馆藏

四、戏出年画、风俗画

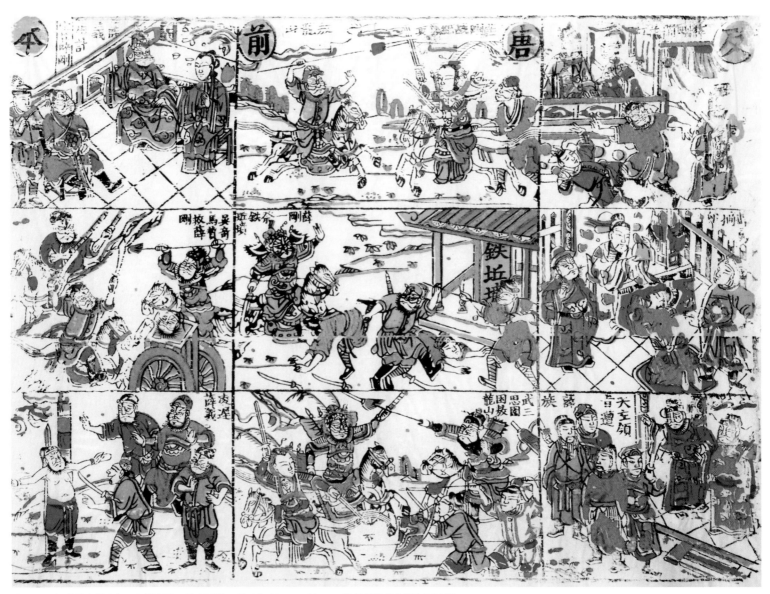

图 2-4-29 《反唐前本》，木版套印，画店不详，尺寸为 33 cm×44 cm，漳州颜锦华木版年画馆藏

1.《反唐》。

《反唐演义全传》是我国著名的古典小说，由于故事情节生动、人物鲜明，在民间影响很大，一些情节可谓妇孺皆知。

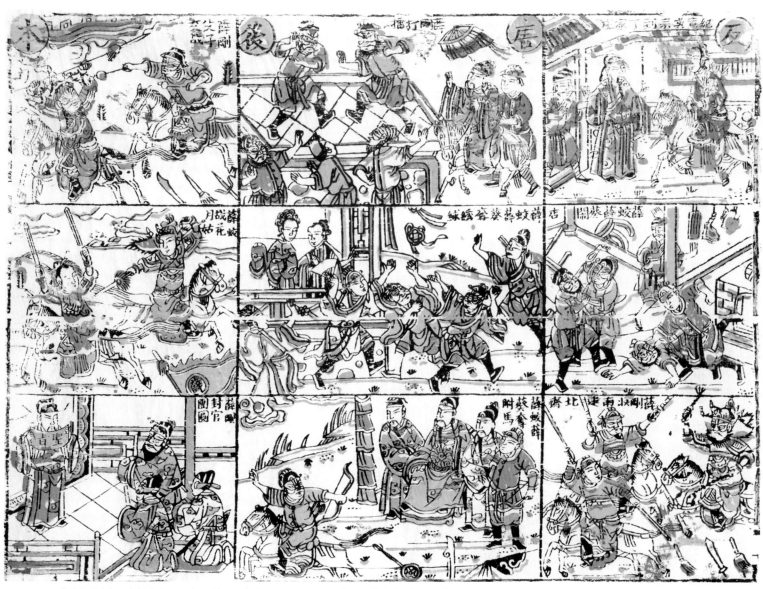

图 2-4-30　《反唐后本》，木版套印，画店不详，尺寸为 33 cm×44 cm，漳州颜锦华木版年画馆藏

　　漳州木版年画中的《反唐》，主要根据民间戏曲《薛刚反唐》剧目改编，讲述了薛刚三祭铁丘坟，保驾庐陵王，起兵反唐的故事。画中选取了其中的关键情节加以表现，画面生动有趣。

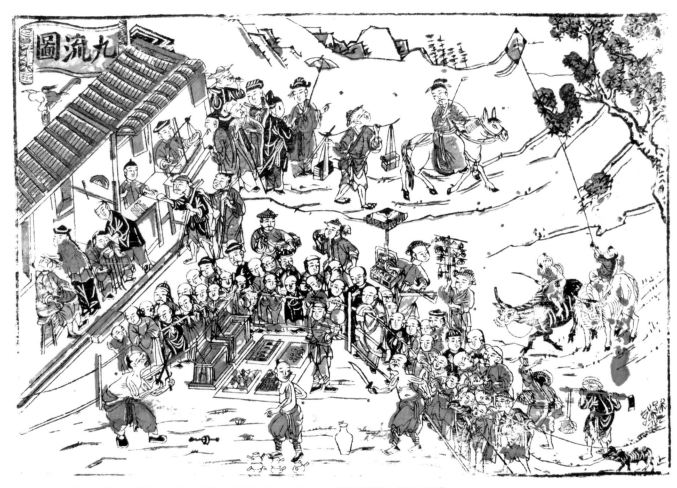

图 2-4-31 《九流图》，木版套印，画店不详，尺寸为 24 cm×35 cm，漳州颜锦华木版年画馆藏

2.《九流图》。

所谓"九流"，原指儒家、道家、阴阳家、法家、名家、墨家、纵横家、杂家、农家等九个学术流派。后来泛指旧时下层社会闯荡江湖从事各种微贱行业的人。此幅《九流图》描绘了清代漳州社会各阶层人物，有儒、道、卖药人、卖艺人、农家、牧童、小贩等人物，是清代漳州社会生活的生动写照。此画中还有放风筝的儿童，骑马登高的文士。据清光绪年间《漳州府志》载："九月登高，童子作纸鸢放于野，方言谓之'放公灾'。"民国时期《漳浦县志·岁时民俗》亦云："重九日，漳南菊稍迟，买得一二本者价必数倍。士大夫载酒登高。儿童于郊原以长绳系纸鸢为戏，风中纵之，高可入云。"结合图中登高、放纸鸢等场景，应当表现的是旧时漳州重阳节习俗。

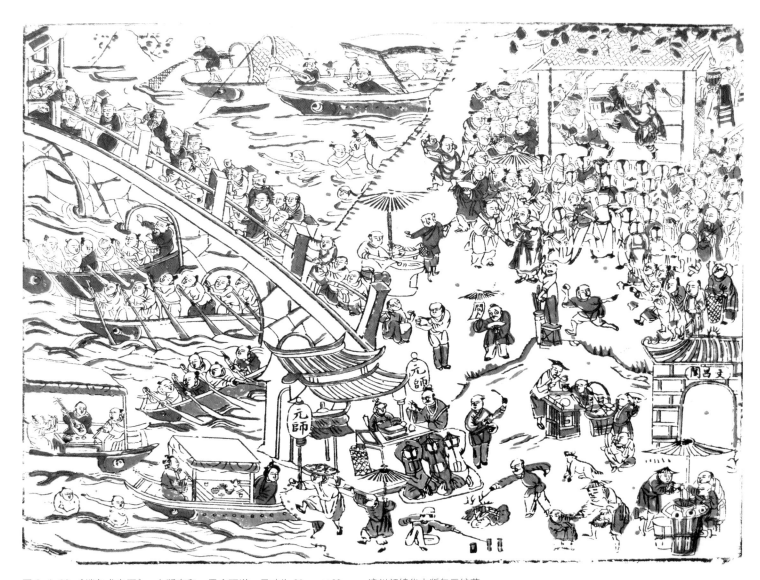

图 2-4-32 《端午龙舟图》，木版套印，画店不详，尺寸为 21 cm×29 cm，漳州颜锦华木版年画馆藏

3.《端午龙舟图》。

古代文献记载中的明清时期的端午节庆活动不过二百余字，依然过于抽象。而年画《端午龙舟图》为我们展现了另外一番喧闹、欢乐的民间节庆场景。年画《端午龙舟图》分为水上与岸上两部分，画面左侧为水上，一座石拱桥飞跨水上，桥上人潮汹涌、摩肩接踵，争看水中的龙舟竞渡。漳州的龙舟竞渡又称"扒龙船""打船鼓"，旧时端午节庆活动在城乡都有开展。

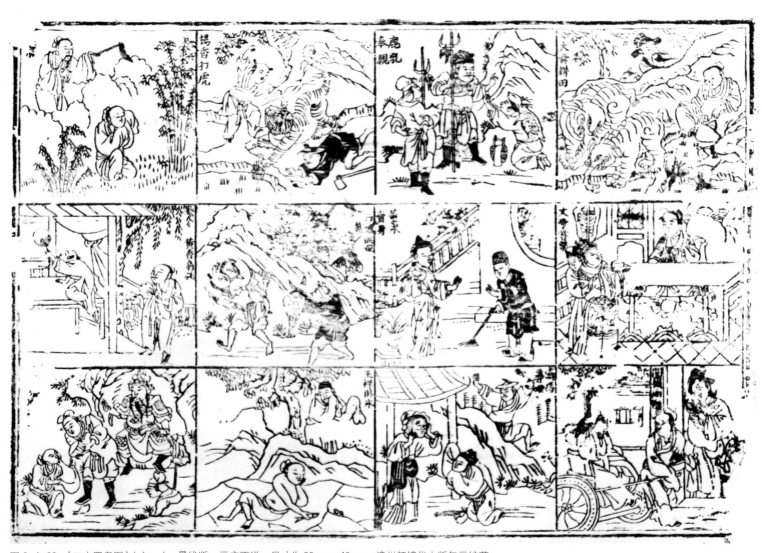

图 2-4-33 《二十四孝图》(之一),墨线版,画店不详,尺寸为 30 cm×40 cm,漳州颜锦华木版年画馆藏

4.《二十四孝图》。

"孝"是中国古代重要的伦理观念,元代郭居敬辑录古代二十四位孝子的故事,编成《二十四孝》,作为宣传孝道的通俗读物。

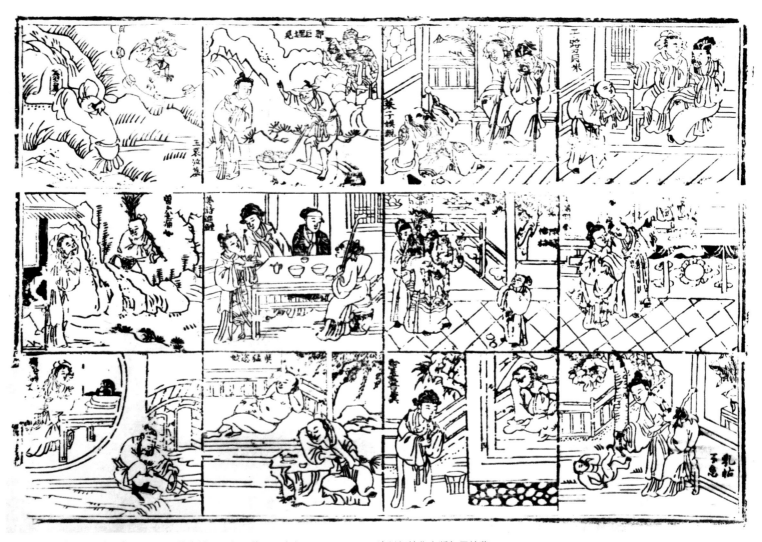

图 2-4-34　《二十四孝图》(之二)，墨线版，画店不详，尺寸为 30 cm×40 cm，漳州颜锦华木版年画馆藏

　　此画据此而作，共画有大舜耕田、文帝尝药、芦衣顺母、鹿乳奉亲、董永卖身、寿昌寻母、杨香打虎、行佣供母、王祥卧冰、孟宗哭竹、黄香扇枕、蔡顺拾葚、子路负米、丁兰刻木、乳姑不怠、莱子娱亲、陆绩怀橘、黔娄尝粪、郭巨埋儿、姜诗进鲤、吴猛恣蚊、王裒泣墓、曾参痛心、涤亲溺器等二十四个故事。

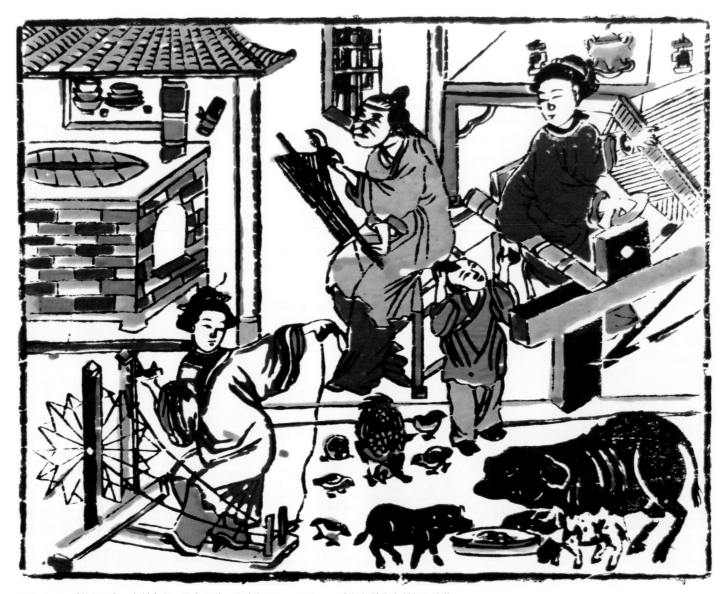

图 2-4-35 《纺织图》，木版套印，画店不详，尺寸为 18 cm×20 cm，漳州颜锦华木版年画馆藏

5.《纺织图》。

此图描写了清代农村一家，妇女们在纺纱、挽线、织布，母鸡在为小鸡觅食，母猪和小猪在抢食。厨房中的炉灶，堂屋里的桌案、烛盏、香炉等，都真实地反映了过去福建农村中人们的勤劳生活，以及建筑格局与室内陈设的原貌。

五、游戏图

《葫芦笨》。

南方的"葫芦笨"与北方的"选仙格"类似,既有娱乐功能,也兼有识字的功用,在逢年过节和农闲时,作为消遣玩具颇受民众欢迎。漳州的"葫芦笨"分"山顶"与"海底"两种。此为山顶葫芦笨,画中有八仙、济公、龟、马、驴、象、鸡、玉兔、虎、葫芦、刘海、金钟、古钱、鸟、菜、龙、梅花等组成,终点为南极仙翁。游戏时需两人以上,用两粒骰子摇出点数,按口诀"二驴、三蛤、四乞、五鸡、六虎、七宾、八鱼、九肥、十姆、十一剪、十二芦。扫九兔,走扫八都是钱,扫七拐脚,胖十一步颠(倒位),胖九落延肠,胖八飞龙"来游戏,按骰子点数多少与口诀中的走法来分胜负,与现代的"飞行旗"类似。

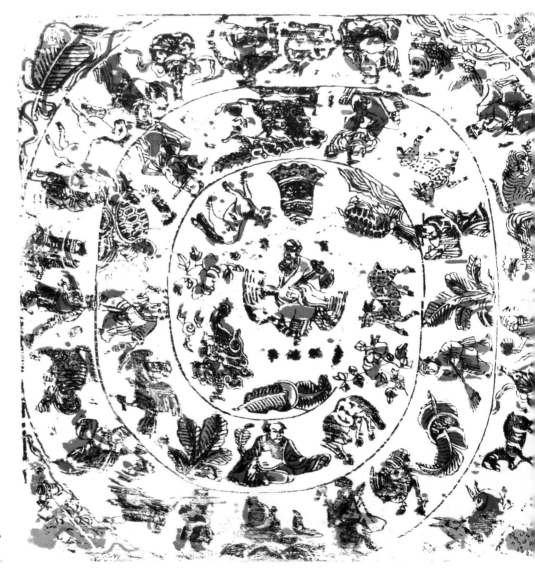

图 2-4-36 《葫芦笨》(山顶),木版套印,颜锦华,尺寸为 34 cm×36 cm,漳州颜锦华木版年画馆藏

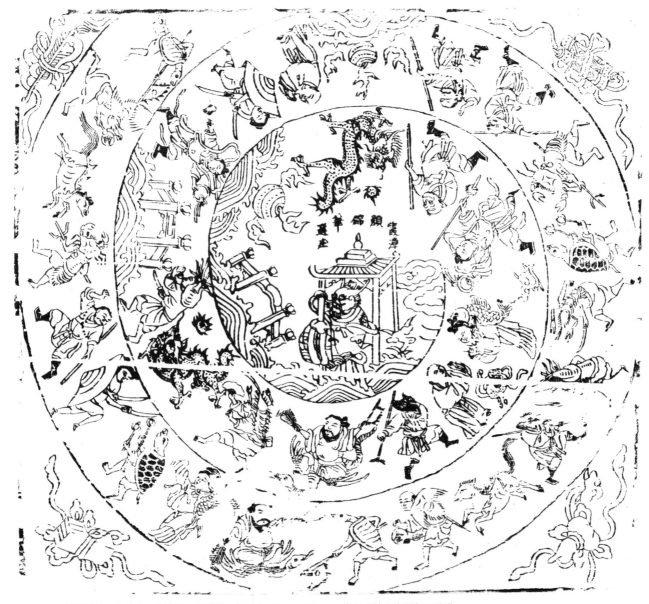

图 2-4-37 《葫芦笨》（海底），墨线版，颜锦华，尺寸为 34 cm×40 cm，漳州颜锦华木版年画馆藏

　　此为海底葫芦笨，画中有哪吒、八仙、孙悟空、马、龟精、蛤精、蟹精、目鱼精等，终点为龙王。海底葫芦笨专供船户在船上使用，玩法如前所述。

第三章　泉州木版年画

第一节　泉州木版年画概述

泉州位于我国东南之滨，与台湾隔海相望。自唐景云二年（711年）泉州建制以来，已有1000多年的历史。宋元时期，泉州是福建乃至中国南方最重要的对外港口，是古代海上丝绸之路的起点。宋元时期，中国对外开放港口，发展海上贸易，吸引了许多外国人来泉州定居。当时的泉州虽然人多地少，但由于海上贸易的带动，泉州呈现出欣欣向荣的面貌。宋人谢履所作《泉南歌》云："泉州人稠山谷瘠，虽欲就耕无地辟。州南有海浩无穷，每岁造舟通异域。"马可·波罗更是在游记中称赞泉州为"世界最大的港口"。元末明初，泉州经历社会动荡，加之明朝初年政府实行"海禁"，泉州港日益衰落，逐渐为漳州取代。漳州与泉州历史上交替繁荣的情况，在客观上促进了两地经济、文化的交融与发展。

泉州的雕版印刷技术非常发达，早在北宋时，泉州公使库的印书局已有书籍印行。现存于泉州开元寺的明崇祯年间刻印的《大方广佛华严经》扉画《卢舍那佛讲法华严经图》雕版极为精致，显示出泉州版画工匠高超的雕印技术。泉州雕版印刷技艺的繁荣为泉州木版年画的产生与发展奠定了良好的基础。

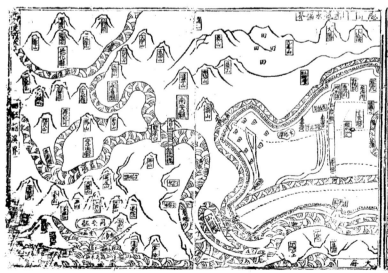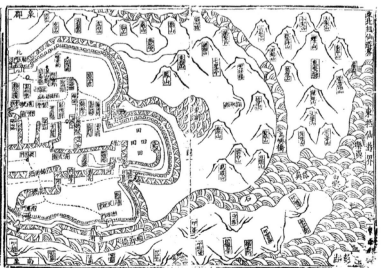

图 3-1-1　《万历重修泉州府志》中的泉州城池图

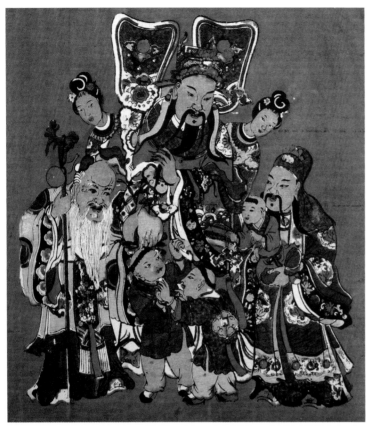

图 3-1-2　泉州木版年画《福禄寿》，李福记出品

明清两代是泉州木版年画的繁荣时期，家家户户贴春联时必贴木版年画。泉州木版年画除了在本省发行，也大量销往我国浙江、台湾地区，以及海外东南亚地区。到清末，泉州专业从事木版年画生产的画肆主要聚集在道口街和义全宫巷一带，有"美记""通兴""重美""三兴"等四家。1912年前后，"美记""通兴"相继歇业，藏版及部分工人归于新开业的"福记"。不久，"重美"倒闭，泉州木版年画只剩"三兴"和"福记"两家。1957年，泉州的木版彩印业务划归市商业局染纸厂经营，泉州木版年画已基本停止生产。"文化大革命"期间，泉州地区所有藏版都被销毁。目前泉州传统木版年画

画版仅有一块保存下来（现藏于泉州的中国闽台缘博物馆），年画作品也只有少量印品存世。

泉州传统木版套色年画品种丰富、构图饱满、线条坚实、色彩绚丽，具有浓郁的乡土气息。泉州年画可简单分为门神画、门画、灯画与纸扎画、游戏图四大类。用于春节时期张贴的门神画与门画是最主要的品种，主要有《神荼、郁垒》《秦琼、尉迟恭》《天官赐福》《簪花晋爵》《春招财子》《八卦》《招财进宝》等，还有以朱红为底色印上"福""禄""寿"等吉祥字样的小方形桃符。用于纸扎及花灯用的灯画（纸扎画）主要为"圆鹤""龙纹""香花灯女""四季花卉""武将"等装饰图案，以及一些以二方连续图案形式印制的木版套色花边，如"桂子条""绣边""色八联"等。杂项类主要包括以泉州地理名胜的旧地名为内容的《蠡里图》，以封建官阶名称为内容的《升官图》，兼具娱乐、识字功能的《葫芦笨》等游戏图。[1]此类作品目前也较少见到。

泉州的木版年画历史悠久，它与漳州木版年画在题材、风格、工艺技法上都十分相似。相对而言，漳州木版年画更为古朴厚重、雍容大度，而泉州木版年画则显得明快生动、流畅优美。此外，泉州年画中的部分品种需要将版画空白处镂空，这一工艺较为独特，也为台湾木版年画所承袭。

漳泉两地地域相接、风俗相近，两地年画在题材、风格、工艺技法方面都非常相似。自明朝开始，随着侨居东南亚的闽南籍人口迅速增长，促进了海外对年画的市场需求，于是闽南年画漂洋过海，远销东南亚各地，并逐渐形成了以漳州、泉州为中心的闽南年画产地，也对我国台湾地区，乃至海外东南亚各地的年画产生了重要影响。

①林建平．泉州"木版彩印画"絮谈．福建工艺美术，1981（4）：13—14．

第二节　泉州木版年画精品

一、门神画、门画

1.《神荼、郁垒》。

画中门神头戴虎头帽，身着铠甲，背插靠旗，一手各执彩色令旗一面，分别写有吉语"五谷庆丰登"与"四季皆咸宜"；另一手托一聚宝盆，内装各式珠宝。其中一个宝珠上还写有"生产建设"四字，此四字为 20 世纪 50 年代艺人们在清代老雕版上挖补加刻上去的。此对门神较为特殊，身着武将服饰，而无兵器，动作姿态与手捧的宝物和文门神类似。画中人物神情端庄祥和，造型舒展自然，衣纹富于动感，雕版精致灵动，套色鲜艳明快，为泉州木版年画中的精品。

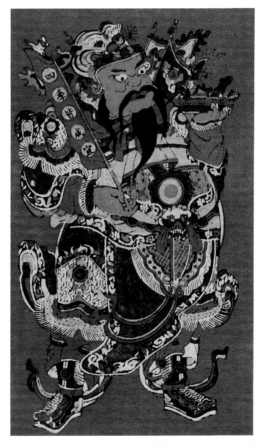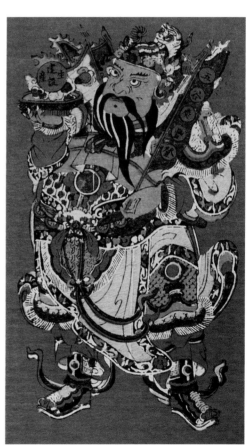

图 3-2-1 《神荼、郁垒》，木版套印，画店不详，单幅尺寸为 42 cm×24.5 cm，引自《中国民间版画》

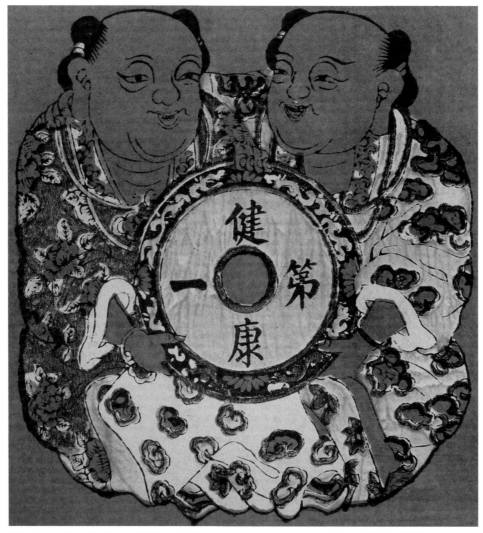

图 3-2-2 《健康第一》，木版套印，李福记，尺寸为 19 cm×18.5 cm，引自《中国民间版画》

2.《健康第一》。

此图为泉州"李福记"画店印制，画中两个扎双髻童子为"和合二仙"，一穿云纹黄衣，一穿绿花锦衣，满面笑容，盘膝席地而坐，合捧一黄金古钱，上刻"健康第一"四字。人物叠坐相并之身形，恰好布满于一方形纸中。泉州人多出国创业，最喜此图。此画中古钱上文字原为"春招财子"，这里的"健康第一"四字是 20 世纪 50 年代艺人们在旧版上挖补加刻的，此类年画中文字另有"积累资金"一种。

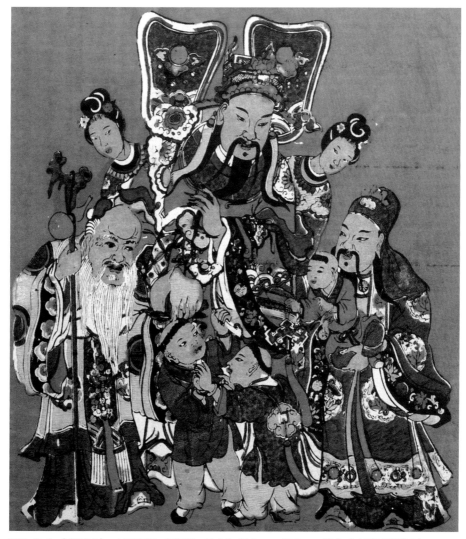

图 3-2-3 《福禄寿》，木版套印，李福记，尺寸为 47.5 cm×40.5 cm，引自《中国民间版画》

3.《福禄寿》。

此图为福建泉州"李福记"画店印制。画面中间人物为天官，头戴天官帽，项挂金锁，一手捋须，两仙女各擎扇侍立其后。画上左侧为寿星，手托仙桃，拄龙头拐杖，上悬葫芦；禄星站在画面右侧，怀中红衣童子手中执绿玉磬，取"吉庆"之意。三星前有一紫衣童子，手执玉如意，与另一绿衣童子嬉戏。全图色彩丰富，以蓝、紫、黄、绿、粉五色在红纸上套印而成。画面辉煌炫目，喜意盎然。

二、灯画与纸扎画

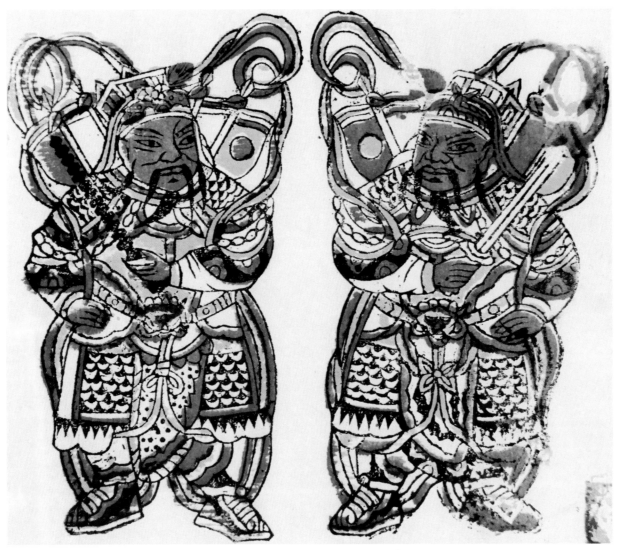

图 3-2-4 《鞭锏武将》，木版套印，画店不详，尺寸为 20.5 cm×19 cm，晋江博物馆藏

1.《鞭锏武将》。

此为纸扎用装饰画。画中武将背插靠旗，彩带飘飘，相对而立。左边执鞭者为尉迟恭，右边
执锏者为秦琼。用蓝、红两色套印，人物造型古朴稚拙。

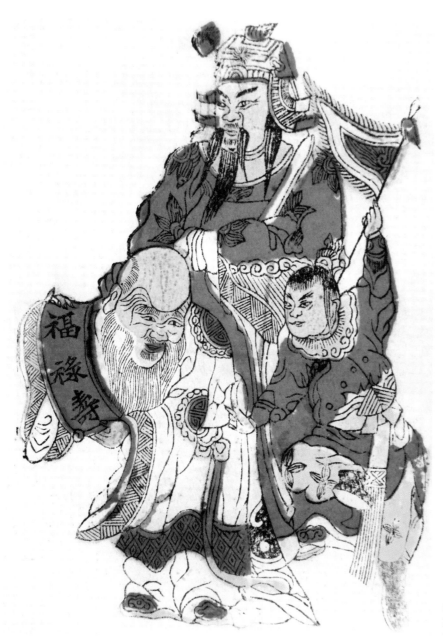

2.《福禄寿》。

此图画面中间人物为天官，中年模样，头戴汾阳帽，袖手而立；左侧为寿星，手执红色条幅，上书"福禄寿"三字；右侧人物为禄星，作少年模样，手举令旗，跃跃欲试。画中人物姿态各异，饶有趣味。

图3-2-5 《福禄寿》，木版套印，画店不详，尺寸为27 cm×18 cm，晋江博物馆藏

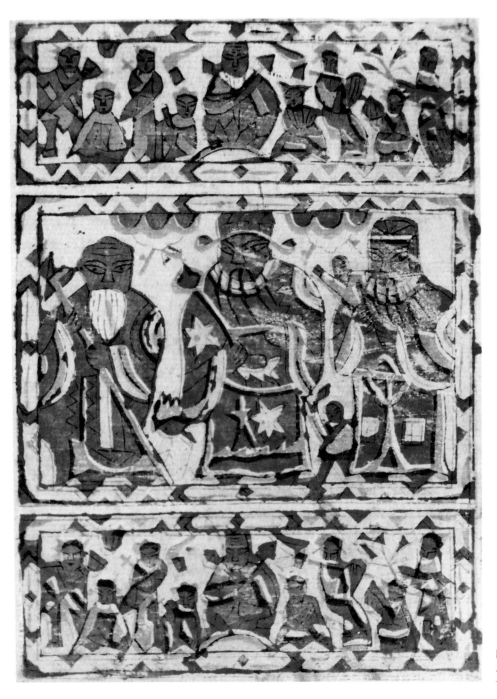

3.《财子寿与八仙》。

此为纸扎用装饰画。画面中间一幅为"福禄寿"三星，分别表示民众求子、求财、求寿三种愿望，上下两幅表现"八仙拱寿"的场景。此画用蓝、红两色套印，造型简练概括，民间味道浓郁。

图 3-2-6 《财子寿与八仙》，木版套印，画店不详，尺寸为 26.5 cm×19 cm，晋江博物馆藏

4.《色龙》。

该画主要用于纸厝装饰及糊制各类灯座。此对龙形纹样用三色套印，造型极为概括简练、生动质朴。

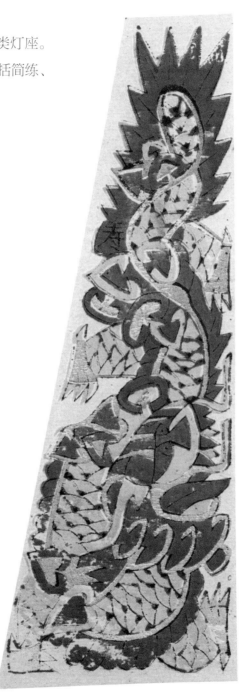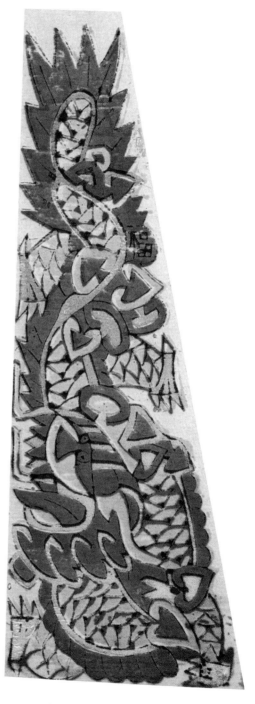

图 3-2-7 《色龙》，木版套印，画店不详，尺寸为 22 cm×17 cm，引自《中国民间版画》

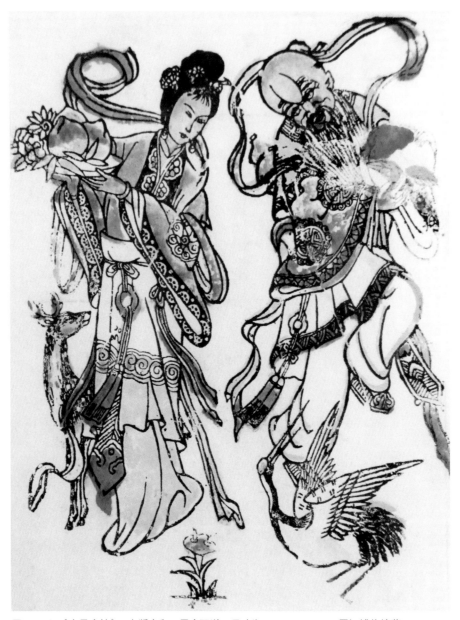

图 3-2-8 《寿星麻姑》，木版套印，画店不详，尺寸为 24 cm×18 cm，晋江博物馆藏

5.《寿星麻姑》。

　　此画中绘有麻姑及寿星手捧仙桃，表现了贺寿的主题。画中的鹿谐音"禄"，画中的鹤象征长寿，灵芝寓意健康、顺意。整体画面生动、喜庆，富于动态。

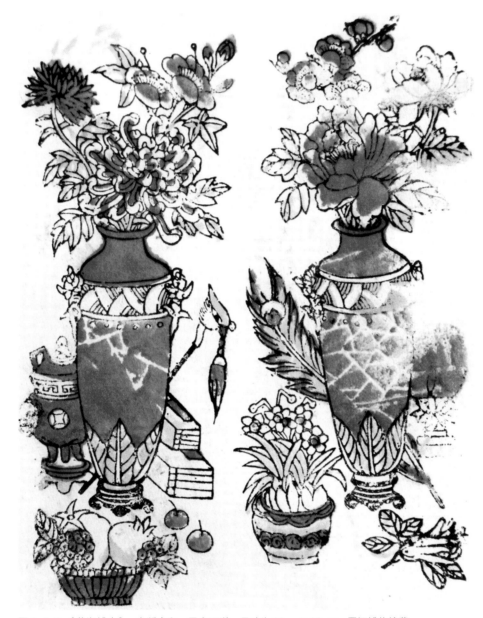

图 3-2-9 《花瓶博古》，木版套印，画店不详，尺寸为 24 cm×18 cm，晋江博物馆藏

6.《花瓶博古》。

此画中有花瓶，以及石榴、佛手、水仙、牡丹、菊花等各式花卉水果，取 "四季花开，富贵太平（瓶）" 之意。

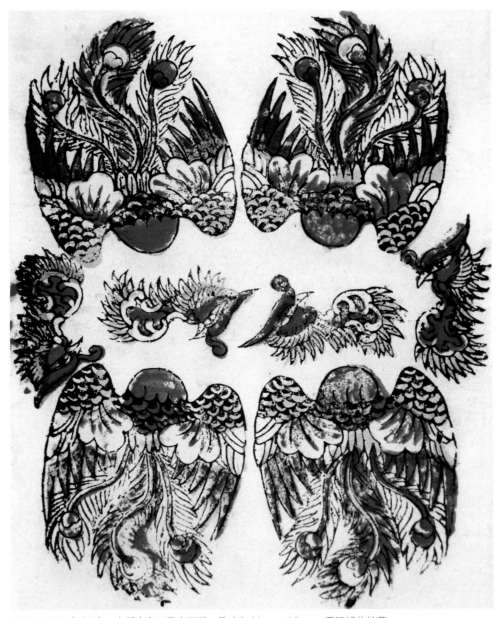

图 3-2-10 《对凤》，木版套印，画店不详，尺寸为 24 cm×18 cm，晋江博物馆藏

7.《对凤》。

《对凤》是用于糊制立体的纸凤凰。此图雕版精致，用红、黄、蓝三色套印，利用水性颜料相互渗透的特性，自然形成红、黄、蓝、绿、紫五色效果。

三、游戏图

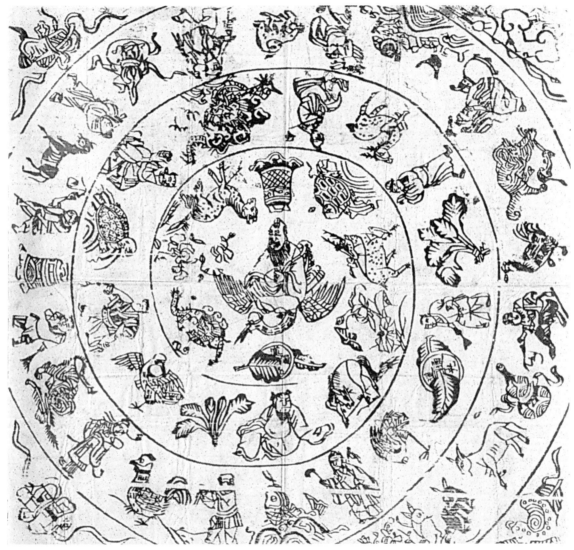

图 3-2-11 《葫芦笨》，墨线版，画店不详，尺寸为 36 cm×38 cm，杨永智藏

《葫芦笨》。

葫芦笨是闽南传统游戏，与北方"选仙格""升官图"类似。画中有八仙、生肖等图案，终点处为南极仙翁。此画中的蕉叶铜钱中可见"道光通"字样，可证其出品年代。

第四章　台湾木版年画

第一节 台湾木版年画概述

一、闽南移民与台湾民俗文化

台湾位于我国东南海上，是我国领土不可分割的一部分。它由台湾本岛、周边附属岛屿及澎湖列岛组成，与福建一衣带水，隔海相望，自古以来就是闽南人口的主要迁居地，"台湾之人，中国之人也，而又闽粤之族也"[①]。

根据地质与考古发现，早在古代冰河时期，台湾岛数度与大陆相连，台湾最早的居民"左镇人"是在3万年前从大陆经由"东山路桥"到达台湾的。春秋战国时代，闽越族"以船为车，以楫为马，往若飘风，去则难从"。在秦汉时期，因战乱一部分闽越人乘船渡海，迁居到台湾，成为台湾"古闽越族"。宋代时福建闽南人就曾到台湾北港与当地少数民族互通贸易。连横在《台湾通史》中指出："历更五代，终及两宋，中原板荡，战争未息，漳泉边民，渐来台，以北港为互市之口。"[②]元代大德年间，"澎湖居民日多，已有一千六百余人。贸易至者岁常数十艘，为泉州外府"[③]。到明代，福建可供开垦的土地已开发殆尽，"可谓无遗地矣"[④]。

在这一时期，闽南人口与土地资源的矛盾日益突出，这在人烟稠密的沿海漳、泉地区尤为明显。而台湾岛与闽南地区近在咫尺，两地隔海相望，相去不过两百公里水路，来往便利，环境气候也与闽南相似。加之，台湾自然条件优越，沿海地区海产丰富，平原地区土地肥沃，山区又蕴含大量矿产、森林资源，这使它成为闽南人外迁的首选。明清两朝，政府在闽南沿海地区多次实行"迁界"和"海禁"政策，但禁者自禁，渡者自渡，依然有很多闽南民众铤而走险，冲破海禁，前往台湾谋求生路。

明朝嘉靖年间，中国东南沿海崛起一批海上武装集团，他们出没于台湾各地，其中颜思齐、郑芝龙集团于1621年进入台湾北港，进行武装贸易，并设官分司，开发台湾。由于有颜氏军事力量作为保证，时漳、泉一带人口多来投奔，前后达数千人，都安排垦殖。颜思齐死后，郑芝龙继承其业，继续开发台湾。1628年，福建大旱，已就抚于明朝政府的郑芝龙"招集流民，倾家资，市耕牛、粟麦分给之，载往台湾，令垦癖荒土，而收其赋"[⑤]，一举募集了数万人到台湾屯垦。这是中国历史上第一次有组织地向台湾移民，掀起了首次大

①连横.台湾通史：卷二十三.南宁：广西人民出版社，2005：316.
②连横.台湾通史：卷一.南宁：广西人民出版社，2005：4.
③连横.台湾通史：卷一.南宁：广西人民出版社，2005：5—7.
④（明）谢肇淛.《五杂俎》：卷四.
⑤（清）吴伟业.鹿樵纪闻：卷中"郑成功之乱".

陆汉族移台高潮。在荷兰殖民者侵占台湾期间，为发展殖民地经济，荷兰人也从大陆沿海运载移民前来台湾。特别是1646年清兵入闽以后，福建沿海战乱不断，灾害频繁，大批饥民乘船东渡来台，形成第二次移民高潮。1661年，郑成功率领大军收复台湾，从此进入了郑氏移民时代，台湾迎来了第三次移民高潮。清康熙二十二年（1683年），清朝统一台湾后，两岸关系进入全面发展的阶段，由此开启了前后持续一百多年的大陆汉族移台浪潮，这是第四次移民台湾的高潮。[1]

自古闽台同省，台湾一直隶属福建，清光绪十一年（1885年）方由福建分出。清代自施琅平台以后，"严禁粤中惠、潮之民，不许渡台"[2]，清末台湾人口中"隶漳、泉籍者，十分七八，是曰闽籍"[3]。清雍正五年（1727年），台湾知府沈起元在《条陈台湾事宜状》中云："则漳、泉内地无籍之民，无田可耕，无工可佣，无食可觅，一到台地，上之可以致富，下之可以温饱，一切工农商贾，以及百艺之末，计工授值，比内地率皆倍蓰"[4]。在这种趋势下，甘冒生命风险私渡东移的闽南民众"如水之趋下，群流奔注"。至光绪初年，在台湾钦差大臣沈葆桢的极力建言下，清政府正式开禁，且开始由官方主持移民。至光绪三十一年（1905年），全台人口达到312万人。据估算，截至乾隆四十一年（1776年），泉州、漳州两府迁入台湾的人口大约为68万。[5]据1926年日本人对台湾汉人分省籍调查，375.16万汉人中，原籍福建的有311.64万人，占83.1%。[6]经过明清两代大规模的移垦，至清代中叶，台湾的经济发展、社会建构已与大陆基本同步。

闽籍人口的大量迁入不但促进了台湾经济的发展，也造就了台湾以闽南文化为核心的本土文化，其社会形态、文化教育、宗教信仰、经济结构和风俗习惯，都深受闽南文化的影响。福建人有聚族而居的传统，强调"宗族子孙，贫穷必相给，生计必相谋，祸难必相恤，疾病必相扶，婚姻必相助，此家世延长之道也"[7]。闽南人更有着强烈的宗族和同乡观念，在迁入地往往会根据血缘或地缘关系形成独立的社会群体，互相依赖帮助，"疾病相扶、死丧相助，棺敛埋葬，邻里皆躬亲之"[8]。他们在迁居地顽强地保持着祖籍地的各种文化习俗，并世代传承下来。

闽台一衣带水，血脉相通，风俗相近，一直被视为同一个民俗文化类型。闽台两地虽然在各自的物华和人文因素上有所差异，但是从文化构成的深层理论上分析，两地的思想观念、生活习俗、方言系统、宗族信仰，以及民间文艺却是一脉相通。台湾从开拓之初，各种物资大都是从大陆（主要是从福建）输入。早期的台湾民间艺术中，无论是建筑、石雕、木雕，还是彩绘、年画等都直接产自福建或由福建工匠制作。此后，台湾的民间艺术在师承福建匠师的基础上逐渐落地生根，并发展出自己的艺术特点。在日据时期，台湾又经历了

①纪谷芳.台湾的福建移民与台湾的农业垦殖.农村经济与科技，2010，6：106-107.
②（清）余文仪.续修台湾府志：卷十一"武备".
③安平县杂记：住民生活.台湾文献丛刊，第52种.
④（清）沈起元.条陈台湾事宜状.皇朝经世文篇：卷八四"兵政".
⑤葛剑雄，吴松弟，曹树基.中国移民史：第六卷.福州：福建人民出版社，1997：623.
⑥同注⑤：332.
⑦云程林氏家乘：卷十一"家范".
⑧（清）周仲瑄.诸罗县志：卷八"风俗志".台湾文献丛刊，第141种.

日本帝国主义的"皇民化"教育，这使得台湾民众的民族意识和寻根情怀更加强烈，在生活习俗、民间文艺、宗教信仰等方面越发体现出对原乡生活与汉族神祇的追念与崇拜，也更加珍视传统工艺美术的传承。

二、 台湾年画的发展简史

台湾是我国年画发展史上兴起较晚的一个地区。自明代开始，随着在台的闽籍移民逐渐增多，形成了对书籍与闽南年画的大量需求，进而带动了闽南地区纸店与纸庄的发展。

闽南年画主要是由纸庄、纸店、书画店、书坊来印制发售。印制年画与印制书籍在工艺原理上是相通的，销售渠道也相同，因此闽南的书坊往往兼营年画，印制年画的纸庄与纸店通常也会印制各类纸马（闽南俗称"金银纸"），以及各种年节所用的纸品。漳州"颜锦华"在台湾除销售年画外，也售卖各类书籍及账册等物品，我在调研中曾在台湾藏家处见到"颜锦华"出品的账册。

台湾年画最早从闽南各地输入，当时对运出的年画等纸品要征收关税。"在流传至今的台湾早期版画中，以福建'美记'的产品为多。"[①]然而，由于海运风险较高，且两岸交通还容易受人为因素干扰，大大提高了年画的运输成本。台湾纸店也由此开始在本地自行雕印并销售各类年画及纸品。台湾学者潘元石先生、吕理政先生认为："福建省与台湾仅一水之隔，距离最近，因此台湾的居民以从福建沿海迁来的为数最多。移民既来，文化形态、宗教和生活的习俗，自然伴随

而至，所以台湾的版画也表现了极浓厚的福建色彩。"[②]

台南作为清朝台湾府治所在地，是当时台湾的政治与经济中心，也是台湾木版年画生产与配销的集散基地。年画画店多集中于大西门内赤崁楼旁的"米街"（今已更名为"新美街"）、"竹仔街"及东岳殿的"元会境街"（今皆已更名为"民权路"）、水仙宫畔的"杉行街"一带，比较著名的老字号"王泉盈""王源顺""王源成""林荣芳""林坤记""吴源兴""吴联发""吴隆发""成发""源裕""东昌""德发""漱竹居""蔡传发""吴益胜""蔡亨信""戴泽承""林富顺""震益""敦厚""杨记""复兴"等皆云集于此，其影响辐射到台湾嘉义朴子"正利成"、云林"许捷发"、南投"锦华堂"、彰化二水"玉记"、鹿港"春盛"及"德记"，以及竹南中港、台北万华、宜兰罗东等地。

台湾台南年画画店中，以"王泉盈"纸庄历史最为悠久。据台湾学者杨永智先生考证，王氏家族祖籍泉州石狮，清末便以"王源顺"与"王泉利"的名号出品木版年画及图籍，富甲一方。为了图谋发展，王姓族人陆续背井离乡，出海另辟新局。其中一脉传至王墙，他在清光绪十四年（1888年）指派王传瑞、王年以两个儿子横渡黑水沟，抵达台湾府城"米街"落脚，创立"王泉盈"纸庄。之后，王传瑞回乡接掌"王泉利"祖业，由16岁的弟弟王年以留台经营。创业之初，"王泉盈"纸庄主要销售福符、门神、天公灯座及七娘妈亭等纸扎配件，除了部分纸料由石狮本店制造，历经海运进口以外，产品大多是自行雕版印刷，甚至接受订单，代客糊制成品。清宣统二年（1910年）王年以娶妻生子，三弟王头选在邻近

①潘元石，吕理政.台湾传统版画的渊源——福建、广东 // 黄才郎.台湾传统版画源流特展.台湾"行政院文化建设委员会"，1995：19.
②同注①：18.

的"竹仔街"自立门户，重挂"王源顺"纸行的老字号，老四王谦也在同街坊开设"王源成"纸行，经营年画及出版的生计。①台南王氏家族开设的画店，其材料、图式、工艺上都直接传承自石狮本店，较多地保留了闽南年画的艺术与工艺特色。其他画店，如台南"林荣芳""林坤记""吴联发""成发""源裕"，以及彰化"玉记"等，出产的画作也都是闽南年画风格。

台湾早期的年画大多仿制闽南漳、泉年画，"由于画师、雕版师的一再摹刻，却逐渐走了样。而纸店的负责人，为了应付消费者的心态，只要能省钱充数，不必计较画面的效果，于是尽量压低成本，大量生产，品质便大大降低了"②。民俗年画品质难免良莠不齐，此论断不乏自谦的成分。实际上到清代晚期，随着台湾本土雕印技术的提高，由台湾较大的纸店生产的年画中也不乏雕印俱佳的作品。

在日据时期，石版印刷技术开始传入台湾。石版版画线条清晰，色彩均匀艳丽，较木版版画更为精致，并能大量印刷，大大降低了印刷成本。石版印刷作为高效的印刷技术，迅速取代了木版印刷技术，加上之后传入的铜版印刷技术，进一步加速了台湾木版印刷业及年画产业的衰微，木版画也逐渐淡出民众的日常生活。

台湾年画的内容可分为三种类型：一为早期输入台湾的闽南年画，这一类由于年代久远，存世数量较少；二为台湾本地生产的闽南风格年画，这类画作存世最多；三为台湾地区特有的品类年画，这类作品数量也并不多，且部分为石印。总体上看，台湾年画以闽南年画和闽南风格年画为主，台湾地区保存的闽南传统年画及台湾传统年画中闽南风格年画均属于闽南年画考察与研究的范围。我国著名年画研究专家王树村先生指出："就现存的台湾省所印制的年画来看，从题材内容到体裁形式，以及色彩和风格等等，几乎皆与闽南的木版年画相仿佛。"③

台湾传统木版年画承袭了宋元以来大陆北方年画的传统，但与福建木版年画间的关联最为密切。诚如台湾王行恭先生所言："泉州'美记'画铺，开设于义全宫巷内，其所生产印制之纸品、年画等种类丰富，画面优美，色彩鲜艳，为晋江地区之最。早年亦随闽系泉州移民，大量运销台湾；数年之前，于泉州移民居住之古城，如台南、鹿港等地，尚不难寻获一二'美记'生产之纸品，此现象亦凸显闽台间之密不可分之关系。"④台湾学者潘元石、吕理政指出："漳州和泉州同为福建雕版印刷的两大产地。漳州年画以'颜锦华'最著名。'颜锦华'画铺除制作年画外，尚印有'斗方''神祃'之类版画发售。例如：'三星图''财子寿''福禄寿图''八卦符'和'冥衣'等，作为张贴祈福或祭祀焚化用。台湾目前所存早期在台刊印的'斗方''神祃'，其图样很多是与上面所举相同，连用墨或用纸也相仿的。"⑤台湾学者陈奇禄先生认为："汉人开拓台湾虽仅三百余年，但由于移民带入高度发展的汉文化，是故我国传统版画能够在台湾迅速发展……

①冯骥才.中国木版年画集成：漳州卷.北京：中华书局，2010：28.
②潘元石，吕理政.台湾雕版印刷技术之变迁//黄才郎.台湾传统版画源流特展.台湾"行政院文化建设委员会"，1995：64.
③王树村.简说台湾木版年画.中国民间年画史论集.天津：天津杨柳青画社，1991：109.
④王行恭.台湾传统版印.台北：汉光文化事业股份有限公司，1999：17.
⑤潘元石，吕理政.台湾传统版画的渊源——福建、广东//黄才郎.台湾传统版画源流特展.台湾"行政院文化建设委员会".1995：20.

台湾传统版画是直接承袭自宋元以来的传统。尤以血缘和地缘与我国南方工艺重镇的漳泉、潮汕地区有密切关联……"①

从台湾传统年画的发展历程不难看出，台湾年画的发展是中原年画在闽南文化范围内的第二次传播。从唐宋时期开始，中原年画风俗传入福建，并与福建地域文化相融合，造就了丰富多彩的福建年画。到明清时期，福建年画东传输入台湾，特别是闽南年画极大地影响了台湾年画的工艺技法及造型特色，从中显示出清晰的传承脉络。唐宋以来中原文化在福建地域的传播，形成了福建各地年画艺术的基础，之后在明清时期又随闽籍移民传入台湾，结合台湾本土文化，发展出独特的工艺与图式特色。闽台两地木版年画的这种相似性，正是海峡两岸民众文化传承与交流的重要见证。

台湾虽然在地理上不属闽南，但确是闽南文化圈重要的组成部分。台湾年画作为闽南年画的一个重要分支，也是闽南年画的重要组成部分，特别是台湾传统年画中的闽南风格年画，与闽南漳州、泉州年画一脉相承，台湾年画与闽南漳州、泉州年画之间的相似性与各自的独特性，是福建传统年画在闽南文化区域内传承与发展的必然结果。

20世纪40年代前，台湾木版年画在民间依然有一定流传，特别是宗教题材或表现吉祥寓意的图案，依然保存了木刻雕版印刷的传统技艺，由于受到现代印刷技艺的冲击，传统木版年画发展已经陷于困顿。20世纪40年代后，受现代版画的影响，台湾以木版年画为代表的民间版画渐渐脱开传统民俗题材的限制，开始反映现代政治、社会、文化等内容。到了20世纪50年代以后，台湾的版画作为一种独立的艺术形式，得到广泛的认同，传统木版雕印技艺成为现代版画技艺中的一种依然得到保留，但台湾传统的木版年画已经基本退出了人们的日常生活，成为博物馆或鉴赏家们的收藏品了。

①陈奇禄.序文//黄才郎.台湾传统版画源流特展.台湾"行政院文化建设委员会".1995：3.

第二节 台湾木版年画的材料与工艺

从印制顺序上来看，漳州是先印色版，最后印墨线版，而台湾木版年画，是先印制墨线版，再印制色版（也有从最浅色印至最深色，白色放在倒数第二色印刷）。从工艺上看，台湾木版年画更多沿用泉州年画的制作技术，例如：部分品种在空白处的镂空，以及在蓝纸上印制"福禄寿"图案等，都和闽南泉州木版年画一脉相承，而这些特征又是漳州年画所没有的。台湾木版年画各种门神全部印制在红纸上面，没有粗神和幼神之分，这些也是与漳州木版年画的一个不同之处。

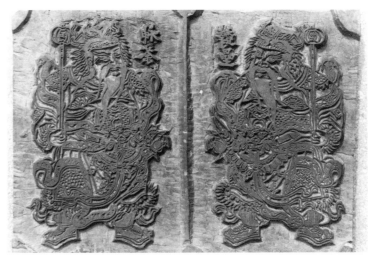

图 4-2-2 彰化二水"玉记"复刻台南流行的门神雕版，杨永智摄，引自《两岸民间艺术之旅——木版年画》

台湾"王泉盈"纸庄出品的年画承继泉州石狮传入的手艺，制作过程同样分为画稿、构线、木刻、制版、印刷、人工彩绘和装裱几个步骤。染料为黑（又称"乌烟末"，与福建"锅底黑灰"相似）、佛青、赭黄、红膏、桃红等印色，加水与胶液一同熬煮成水溶性液体。

台湾王氏木版年画印刷时所用的印刷台是由两张长板凳，其间置放两块大木板而成，两块木板间保留相当空隙以便放置纸张。裁切合适尺寸的纸张，并且搬取"雁子砖"（在台烧制红砖的俗称）压在待印纸张的一端。印制者一手抓放

图 4-2-1 "王泉盈"纸庄第三代传人王孝吉先生印制门神年画，杨永智摄，引自《两岸民间艺术之旅——木版年画》

图 4-2-3 绑制上色刷子必需的棕榈树叶

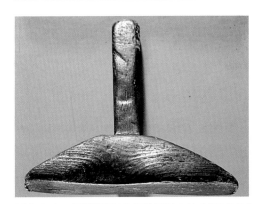

图 4-2-4 摩擦纸背时使用的把子本体（"王泉盈"纸庄），杨永智摄，引自《两岸民间艺术之旅——木版年画》

纸张，一手握持棕榈树叶绑制的刷子蘸取色料，均匀涂刷在画版表面。接着握持由桧木制作的"把子"（也取棕榈树叶或棕叶包裹外廓），摩擦纸张背面，随后将画纸掀起，放在印刷台中央的空隙中，待其阴干。等到整叠纸张印好并悬挂风干后，印制者再更换另一块色版，重复刷色、覆纸、擦纸、掀纸的动作，逐次套印不同的分色版。套色对位精确与否，颜色效果的饱和程度，完全依靠印制者的手艺。

印刷完成之后，必须整齐纸边，用钻子凿孔，植入纸钉（或称"纸捻"），使得整叠年画纸不易移位。部分年画还要进行最后加工，工匠将年画铺在柴砧上，抬举柴锤，打击斩刀（有各式形状的切口可以选择）的刀背，使刀刃沿着轮廓线将留白处切割镂空，就基本得到一份完整的台湾木版年画了。

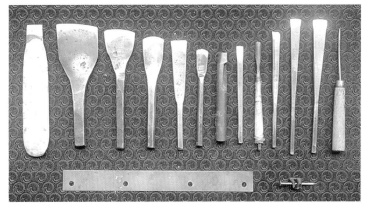

图 4-2-5 斩切年画的工具（"震益"纸行），杨永智摄，引自《两岸民间艺术之旅——木版年画》

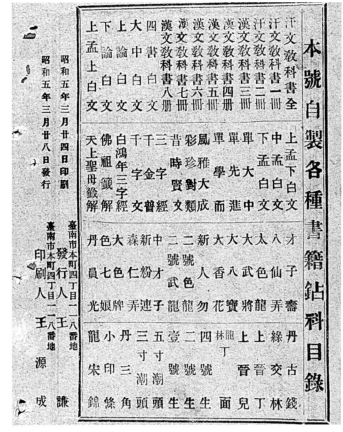

图 4-2-6 1930年"王源顺"与"王源成"纸行的产品目录，杨永智摄，引自《两岸民间艺术之旅——木版年画》

第三节　台湾木版年画口述史

一、陈羿锡："等人们意识到要保护的时候，它们已经流失太长时间了。"

【人物名片】

陈羿锡，台湾著名老戏班彰艺园掌中剧团的第三代传人，也是台湾第一家古典戏偶工作室——"彰艺坊"古典戏偶工作室的创办者，台湾地区著名年画收藏家。

【访谈内容】

时间：2017 年 6 月 5 日

地点：厦门市思明区半线工艺品店

访谈对象：陈羿锡

访谈人：刘雅琴

刘雅琴：陈先生您好！听说您收藏了很多木版年画，而且您经常往返于闽台两地，对两岸木版年画颇有研究。据您所知，过去台湾年画的主要来源是哪儿？具体是漳州还是厦门，您有一些了解吗？

陈羿锡：不，就是漳州跟泉州。

刘雅琴：都有吗？

陈羿锡：对，漳州跟泉州，然后应该是泉州更多一些，漳州少一些。

刘雅琴：这个是怎么考证的？或者说根据什么来判断呢？

陈羿锡：应该说根据制作版画的图稿，这里面漳州一部分，泉州一部分。现在比较困难的一点就是泉州不可考，出现断层的原因有多方面。漳州木版年画，它虽然没有发展，但是它本身还是有保留下来，包括画版，包括年画，包括相应的工具，以及传承人都是有利的证据。

刘雅琴：漳州木版年画是如何存留至今的？您能给我们讲讲吗？

陈羿锡：我所知道的是，颜氏家族世代做这种版印，他们的前辈把这个文化当作财产，像家产一样，让子孙后代继承和发展，因此就有一种保存历史文化的习惯植入每代人的观念，也因此整个漳州来讲是以颜家的版画最多最好。

刘雅琴：是的。

陈羿锡：颜家版画保留下来，后来一直延续，传到了颜文华手里。但后来是单传还是什么，这个我也不是很清楚。

目前所知道的就是这一批版就在颜文华家里。早些年，漳州市政府为了要宣扬漳州的传统文化，由当时的漳州市文化局筹办，派民间艺人到全国各地演示制作和展览。其中有一批展品是我买走了，时间大概在 20 世纪 80 年代吧，具体什么时间我不记得了。当时大陆可能对这一种民间文化也不是太重视，所以反响也不高。后来颜文华自己也很少再印版画，漳州版画的活动情况大概是这样子的。泉州版画具体是怎样流失的，我记不清了。具体原因，可能由当地的文化部门考证会比较确切。以前泉州市的一位管理文史的林先生和我讲过，这位林先生也已经过世了。早期有过漳泉两地木版年画行业不和的传闻，有人说根本没有泉州木版年画，理由就是泉州的版都流失了。你现在做田野调查的话，能查到的泉州木版年画的量会很少，早已经被破坏了。

刘雅琴：对。颜文华先生也已经去世 8 年了。

陈羿锡：是的，颜文华先生在世时，我有看过那些版，保存得很好。不知道现在怎么样？

刘雅琴：画版都被白蚁蛀了。

陈羿锡：哇！当初我看到的也是少数，颜文华先生对这些画版视若珍宝，都是特别快速地拿出来，给你看一下就赶紧放回去了。他还是延续传统手艺人的保守思想，怕你仿做什么的。还有的传统艺人会认为，他们这种艺术是不可外传的。尤其福建人有重男思想，传子不传女什么的，很保守。可能在台湾的文献，就是在台湾的版画资料里面，可以再找回漳州、泉州的一些版画的影子。以前，的的确确跟泉州有关系的是台南米街，在那里有很多商家原来是制作版画的。

刘雅琴：现在台南米街还有做传统木版年画的商铺吗？

陈羿锡：基本上没有。

图 4-3-1　陈羿锡先生接受采访

刘雅琴：有售卖吗？

陈羿锡：基本上没有。早年台湾的发展比大陆快，所以这类民间工艺的断层也是更严重。虽然台湾有在保护，但是可能时间久远，科技发展太快，等人们意识到要保护的时候，它们已经流失太长时间了。

刘雅琴：对。但是走访台湾，关于保护传统技艺这部分，我觉得还是有可以借鉴的地方。例如：相关行政机构非常重视，包括给予民间艺人一些经费来扶持。

陈羿锡：对。台湾这个地方小，就比较好扶持啊！

刘雅琴：当时福建年画传至台湾后有没有什么变化？例如：进行一些形式上的改动，或者工艺上的提升？

陈羿锡：年画在传到台湾后是有变化的，工艺上改动不太多，不是很明显，但是形式上一定有变化。因为任何一种外来的事物，都需要符合地区文化，和本地人的生活紧密关联起来，特别是台湾历史上被日本侵占过一段时间，接触的

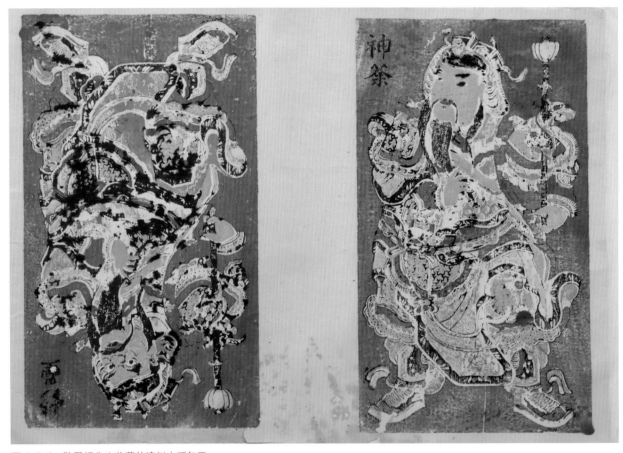

图 4-3-2　陈羿锡先生收藏的漳州木版年画

文化有差异性，受到了一些日本的影响。

刘雅琴：您是说受到了日式风格的影响？体现在哪些方面呢？

陈羿锡：比方说窗花，窗花就有点日本风格，采用日本人惯用的颜色，还有几何图案等。如果是人物，也许带有一点浮世绘的元素，但是可能不太明显。可能是我们对这有比较深入的研究吧，对这种东西比较专注，所以会觉得有一点影响，这个影响就是受到当时日本的文化入侵。

刘雅琴：用法上面会有一些变化吗？比如：漳州的版画

有分红纸、黑纸印制，黑纸印制的版画常用在祭祀或者其他法事，红纸就是用于一些喜庆活动的年画，或者是门神画那一类。

陈羿锡：基本上台湾是没有黑色的年画，这一点也可以反面印证台湾年画确实是由泉州传来的，因为漳州是有这种版画的（指功德纸年画）。

刘雅琴：祭祀也是用红色的，是吗？

陈羿锡：不一定。

刘雅琴：看它是用祈福的这一类还是辟邪的这一类？

陈羿锡：你说的那个门神有两套嘛，一套是《秦琼、尉迟恭》，另外一套是什么？

刘雅琴：《神荼、郁垒》。

陈羿锡：对，就是这两套比较多。我所说的祭祀就是拜天公。拜天公的仪式中间有一大套东西，那一套名字我现在忘了，我以前有收藏，那个就是求神用的。一般民间用的，就是你说的门神，那是放在家里，贴在家里面。

刘雅琴：不是贴在门上？它是贴在家里面吗？

陈羿锡：是贴在门上。家里又有家里贴的，什么《老鼠娶亲》啊，就是贴在家里。

刘雅琴：寓意好一点的？

陈羿锡：对，贴在门口的，就是门神。门神画又分为很多种，目前可能还是漳州的最齐全。漳州版画中的门神画种类很多，使用上也没有一个特别的规定，那种由黑纸印制的版画倒是只有漳州才有。

刘雅琴：台湾木版年画的状况也不是很好，主要是因为什么？

陈羿锡：对，就是我刚才讲的，台湾发展得早。其实，木版年画（作坊）在我看来应该算是印刷厂的前身。早期没有印刷厂的时候，大家看的就是由木版印制的书籍。当然，更早的时候人们看的是竹简。你刚才讲的一些木版被蛀掉了，你看到的可能还构不成一张完整的版画。因为要印出一张版画需要好几块版。

刘雅琴：套色版。

陈羿锡：对，因为它是多块版组成一套，具体几块就看是几色了。我知道的漳州版画套色比较多的，大概四种颜色吧，包括轮廓的话，就有五块版。版画是有套色的，这种几

色版延伸到现代印刷技术上面，就是几色套印。你如果去印刷厂看图片的印刷，第一次出来只有线条，第二次出来还是不完整，到了最后一次才完整，印刷机就是这样一直滚动，分多次印刷，所以版画应该是早期的印刷术。现代印刷术在台湾发展较早，自然就淘汰这种传统行业。我们现在讲的木版年画多半是趋向于这一种宗教式的、生活式的东西，其实版画更多的，是那一种文字版、印刷版。米街也是一样，街上有很多家版画作坊，可能只有一家是专门在做木版年画，其他的是兼做其他制品印刷的。记得我以前也收了很多经书的木版。这一种木版技术做得最好的好像是安徽？这种不好做了，如果是小版还好，大版很难做。台湾版画收得最齐的应该是台湾图书馆，馆内对相关资料录有典藏。

刘雅琴：现在的台湾民众会不会接受木版年画，大家还有没有贴这些年画的习俗？

陈羿锡：没有。以前家家户户都贴的，现在很少了。

刘雅琴：那有没有跟文创之类的相结合，给它一个新的发展空间？

陈羿锡：可能有，但是我不太清楚。台湾的木版年画的种类并不多，比方说那个门神，没有那么多种，普遍是简单的。我这里还收藏着台湾的门神，是一半的，因为到我们要收集的时候就有点困难，相当于现在收集泉州的版画，泉州的版画我记得是有收两张。

刘雅琴：泉州的年画您也有收藏？

陈羿锡：有，但是好像都被人调走了，都很小幅，就是剪框的那一种。我买的泉州版画是有点改变的，是20世纪80年代的艺人们仿照旧的作品制作新版印的，不像漳州年画那样，旧版新印，它是新版新印。后来我才知道，要刻一块

年画版很不容易，特别是画版如果要做大。我们这边因为用的是水印，画版是长期泡水的。画版沾到水，隔年就会变形，导致我们在印的时候画版是不平的。木材遇水容易变形，纸也一样。这也是画版难以保留下来的一个原因。但是为什么家具不会有变化？那是因为它设计有固定的结构，使木材不易形变，而画版没有。画版一旦变了形，效果会变差，就没有价值了。我看颜文华的画版做得很好，听说他们制版的时候材料是要落水起水几千次的，确定材料稳定了、都没问题了才开始刻。制造工艺算蛮强的。

刘雅琴：能请您讲述一下您的收藏过程吗？

陈羿锡：我比较早进入漳州，我去漳州的时候应该是1987年。1987年台湾当局开放台湾居民到大陆探亲，我辗转去了漳州。应该是1988、1989年以后才认识了当时已经退休了的漳州某位局长，他当初收藏年画是因为兴趣吧。我通过朋友介绍去看他的年画。我本身是做木偶的，木偶雕刻的层面涉及比较多。我当时觉得这种木版年画的技术也许可以用到木偶雕刻上面，工艺都是比较接近的。所以我在漳州闲下来时就跟朋友说想去看看。局长将自己的收藏拿一小部分给我看，我就是这样认识了漳州木版年画。后来因为我本身的工作原因，制作木偶需要用到类似刺绣这样的工艺，会放在漳州的乡下定做，我每两三个月就要去漳州一趟。后来，我和颜文华熟悉之后，我得到了第一批收藏。买完那一批以后，我陆续向颜文华买了很多，可能量大过我买的第一批，但是总的也很少，因为只有几块版在印而已，没有经过整理，颜文华当初只是用一些印一些。我买的那一批，是同时期颜文华先生有重复印的。后来再跟颜先生买，也许就是一次买一样，就好像门神画一次性买30张吧。

刘雅琴：现在您收藏的这些年画有没有人向您购买？可有升值空间？

陈羿锡：收藏升值空间有多大？大陆这边我不晓得，台湾有啊！

刘雅琴：还是有对这方面感兴趣的人？

陈羿锡：有感兴趣的人。我原来那批漳州木版年画，本来台湾图书馆也要收藏，后来因为他们的预算有限，没能收走。我的想法比较简单，我觉得这东西有时候会用到。我做的那个舞台戏服，就有用到版画的技术，它们的制作程序有一点相似。戏服的制作，也要先混色、制版。早期我们穿的衣服上有印花，也是用类似的手法。后来工匠们印花用的是网版，早期用的也是木版。其实意思都一样，我做的这种刺绣也是和年画一样，要先做版。你要印版画，那你要做好几块色版，就好像我现在先印个线条版，这个线条版存在的意义就是能让线条完美地和版型融合。比如说，我们要绣两只鸳鸯，这两只鸳鸯不是凭空出现在布料上的。我们把图案转换成一道工序一块版的话，也许是十几块，也许二十几块，它就是要有很多分类。我们把这些线版都做好，当工作开始时，便将版发给不同工序的人，比如：绣黄色的工人拿到黄色版，绣绿色的工人拿到绿色版。所以这些步骤和印制木版年画是一样的。我们要为每一种颜色制作一张纸版，绣黄色的人来，他一看就知道黄色绣在哪，但他只是绣，他也搞不清楚完整的图案，他等于是在填色。所以后来大家一直在说这个戏服能够做得很好，其实跟绣工没关系，而是跟我设计的纸版有关系。许多研究者没有办法深入研究木偶戏服，这也是一个原因。那时候我喜欢拿着版画看，就是因为它能重现传统色彩，它的颜色没有那么绚丽。那时候我做戏服，用

图 4-3-3 陈羿锡先生

到很多木版年画的东西。比方说，木版年画的套色，它有一个规律性，绿色的要搭红色的，黄色的要搭黑色的，我是负责戏服的设计，我就先看版画，再回去套色，设计戏服。版画和戏服制作程序的相似度比较高，这里也会讲到我的秘密。木版年画也好，木偶头雕刻也好，它当然是一种传统艺术，但今天你想让它走上另外一个阶段，你一定要有一个外界的力量来支撑你这样做。这些民间工艺的变化多半都相互关联。比如，我们找版画经常会在糊纸店里找。糊纸店你知道吗？好像大陆很多地方都有。以前我们买版画就会想到一些很奇怪的地方找，去糊纸店那边找。不过现在找不到了，都是现代的版了。这个就像印书，以前要印一本书，要去专门的店，用铅字排，排好了印，现在都是电脑打打字就印出来了。

刘雅琴：对。技术的更新很快。

陈羿锡：以前是这样，在印刷的工厂里，做铅印的工人们都是黑脸黑手的。以前买的比较贵的版画，我就留下来；

如果是从别人那里拿到的，我都是送给人家，没有什么商业的目的。如果真的是用版画去做投资，可能也蛮辛苦的，这东西收集的人太少了。

刘雅琴：是。相对其他民间工艺，版画关注的人不多。

陈羿锡：这些地方民俗的东西，要收集的话应该是一收就是一套，或者一个系列，不可能单个去收集。很多拜拜用的版画，一套里有好几种搭配在一起，拜完一起烧。实际上很少能遇到一套，这就等于是收藏邮票，有时候年代久了，你只能收到一套中的一张而已。

刘雅琴：是的。那您大概收藏有几个系列的版画，或者说有多少张？您的收藏有没有计算过？

陈羿锡：可能有上百张，具体有多少张我都不晓得，这需要找，还不好找出来。只有漳州这一套比较完整，其他零散的，有的夹在文件夹里面，不太记得了。以前做戏服设计时，我会将版画放在窗户前，让阳光透过它。通过分析版画的色彩来进行戏服的设计。后来没有再设计这些戏服的时候，就不知道丢到哪里去了。

刘雅琴：您刚刚说的木偶戏服，它也是用木版印的吗？

陈羿锡：没有，是网版印，但我想它以前应该是用木版印的。网版的制作比较精密，木版印的颜色经常超出线框。如果我做戏服的时候把颜色套到框外来，那谁会跟我买？你只看到绣好了的戏服，却不知道我当初有作图稿。如果我做的版不够精确的话，可能颜色就跑位了。

我倒觉得有一些东西，比如这些版画，还有这些雕版，就是应该都保留下来。你将它们保留下来，如果有一天希望恢复的话便有迹可循，还存在一些可以探索的东西。但如果没能保留下来，以后就只能用话语，或者书本上的记载来进

图 4-3-4　陈羿锡先生与刘雅琴合影

置一叠纸，然后把纸盖在画版上用刷子刷，刷了以后这张就拿掉，我看到的是这样子。版画中的水印印制工艺，在印制时纸张是湿的，有时候颜料会晕开。

刘雅琴： 您认为，台湾在传承传统民间工艺方面有哪些大陆可以借鉴的经验？

陈羿锡： 传统的东西想要振兴，你就必须进行再创作，那就是所谓的文创。传统工艺的发展传承跟老一辈艺人，跟文化主管部门，跟赞助单位都有关系。如果老一辈艺人还是那么封闭，那就做不了了，这里涉及知识产权。如果要创新，要把它做成什么

行研究，我觉得这些都很有限。虽然也有很多民间工艺是通过口述来记录的，但是这种方式的作用有限，只是介绍这个对象的表面，没有办法进行很深入的了解。

刘雅琴： 是啊！漳州木版年画的制作方法很特别，您之前是有机会跟颜文华先生当面交流版画制作的。那他是怎么制作的？您能回忆一下吗？

陈羿锡： 画版是固定的，用到了线版和套色版，他的印刷方式很特别。你见过那种以前用的蜡版印刷吗？我小时候就经历过蜡版印刷，它相当于网印。你刚才有看到蜡纸吗？那就是蜡版。蜡版是一张纸，人们用专用的钢笔在上面刻写，我以前是用没有水的圆珠笔。蜡版在印了100张、200张后就要舍弃了。颜先生印刷的方式就是先将一块版固定，再放

样？有什么样的设计？管理部门是不是会接受这些设计？有没有人去做这些文创工作？还有就是，你这个商品希望贩卖的话，要怎样去宣传？台湾有个"民俗列车"，它是一个团队，组织大家将民间工艺品拿出来贩卖。民俗列车只供应场地和必要的支持，大家都可以参加。比方说我这样的民间艺人可以参加，它不会组织生意人进来哄抬物价。贩卖所得都尽量归属这些艺人，这也是一种方式。所以可以用很多方式让民间传统工艺能够存留下来，你只能说帮它开路，但你不可能一直养它。如果没有办法开路，也没有介入新的文创工作，手工艺的发展当然是没有动静了。

刘雅琴： 这个民俗列车具体是怎么运作的？

陈羿锡： 比方说：在礼拜六，人流量多的地方，组办方

临时搭建一个会场，租金免费，一些必要的条件帮手艺人张罗好，但车马费要自理。手艺人进来摆摊就好了，然后贩卖所得归自己所有。

刘雅琴：从您作为手艺人来讲，是如何传承传统工艺的？

陈羿锡：从我自身来讲，单论木偶制作，不只是在台湾，在整个华人圈子里也是很专业的。我们家三代做木偶，只有我这一代发展起来，我祖父、我爸爸都是默默的，也很穷困，这是因为到了我这一代，有做适当的改变。在我那个年代就有人重视这些传统工艺，我继承了手艺后，也是自己开店，产品进驻了诚品书店。我从来不跟"文建会"申请费用，我得到所有的费用、补助都是"文建会"来找我的。如果让我去申请，倒不如靠自己开店，去接单想办法。当然，"文建会"给我的补助，都用来做比较大的项目。过去做戏服时，我外出参加展会，这些费用都很庞大，是由"文建会"主动提供的。话又讲回来，因为有我父亲，有我祖父，还有我祖父的师傅，这几代人所做的事情串联起来，归在我手里，我才能做出优秀的木偶。也因为他们留下了很多东西，他们跟我讲的事，再结合许多文献，这里面有历史和前人的积淀，所以我今天能够再把木偶制作这个传统工艺恢复起来。我相信，我们家三代里也是我做得最好。因为这里面有我们前辈留下来的思想观念、技术等等作支撑，所以我能做得很好。打个比方：我祖父、我父亲做的戏服，做的其他一些东西，一定不及我，但是我有很多制作元素是通过研究他们的作品得来的。我祖父以前也是一代宗师，他们留下来的东西我接受了，做的时候只要有这些支持，我做得就比他们还好。

刘雅琴：确实是。吸收前人的经验，再加以改变。

陈羿锡：对。我觉得我和你们年轻人也有代沟啊！我觉得年轻人也有他们厉害的地方，那我就要跟他们学，不然我很可能会被淘汰。

刘雅琴：是的，传统和现代要结合，年轻一代也要和前辈多学习交流。

陈羿锡：没错。

二、杨永智："台湾现在有的是机器，有的是科技，却没有会手工印的师傅。"

【人物名片】

杨永智，从事传统刻书出版研究 20 多年，调查寻访的足迹遍及全国，曾参与多项重要文物的整理工作，编著有《明清时期台南出版史》《鉴古知今看版画》《版画台湾》《台湾藏书票史话》《美术台湾人》等作品。2014 年起受邀进入天津大学冯骥才文学艺术研究院中国木版年画研究中心团队。

【访谈内容】

时间：2017 年 8 月 11 日
地点：台北车站
访谈对象：杨永智
访谈人：刘雅琴

刘雅琴：久闻您在木版年画的研究上积累了丰富的经验，想向您讨教一二。

图4-3-5 杨永智先生

杨永智：其实剪纸跟版画是异曲同工，基本上算是复制的艺术。我现在是天津大学的研究员，收藏包括中国台湾地区的版画，还有海外的。收藏的版画中最好的是当年印的老印本，其次是新印本。我们发现，博物馆现在用的方式是将印本进行扫描，然后重新修图，再加上一些说明文字，这个图可以大图输出，也可以缩成A4纸这么大一张。但这个意思就完全不一样，它变成一张传单了。这个我们觉得是最可惜的，因为我们要的是原尺寸的东西。

刘雅琴：没有原来的味道？

杨永智：是的，现在的新印本失去了原来老版的味道。泉州真正的老版子，"文革"的时候都被烧光了。目前泉州地区没有传承人能够将版画的全套工序做下来。如果想要复原泉州版画也是十分困难的。除了之前说的传承人的缺失，泉州版画遗留下来的资料也十分匮乏。这么说吧，现在想要一张旧的纸、旧的稿都没有，连个样版都找不到了。

我这几年都在天津，我一直听到一些关于传承人不好的

消息。我今年已经52岁了，我的老朋友基本上"走"掉了，现在常帮一些朋友写回忆录。有时候在想，我为什么写这些文章？因为我其实不是传承人呀，可是我要走出去宣扬它。我虽不学这个技术，可是要负责把这个技术记录下来，这也是非物质文化遗产的一种精神。个人有没有这个意愿做这件事情变成困扰版画技艺传承的大问题，这些传承人，不单指台湾地区，包括大陆也是一样，他们的儿子都不玩这个，孙子都不听爷爷的话。

今年刚好闰六月，多一个月，所以农历的七月，是传统版印行业最兴盛的月份。例如，老先生做的"七娘妈亭"，那真的是手艺活，那是用机器做不出来的。要用竹片扎、剪纸，还有糊纸，把很多的版画贴在七娘妈亭的糊纸上面，可是现在不是木版画，是机印的版画代替的。台湾以前这些东西都是输入，所有的都用船运。台湾有一个天灾——台风。遇到台风，帆船就不能过来，台湾人要烧纸钱，没得烧怎么办？那就自己做。之后干脆就在台湾设工厂做，就是山寨版的。因为天灾，让版画这门手艺在台湾留下来了。

刘雅琴：想请您讲讲关于台湾年画的来源。

杨永智：应该说，台湾的年画是跟木版印刷有关系，可能就是雕版印刷术，包括印书、印老皇历，包括印门神，包括印纸马。台湾的少数民族，我们不要讲宋朝以前是哪一些人了，他们基本上是没有受到汉文化的洗礼。汉文化的输入基本上还是从郑成功入台开始，从那以后陆陆续续有很多泉州的工匠、厦门的工匠到台湾来。郑成功有一个很重要的参谋叫陈永华，就是他建议郑成功在台湾发展。郑成功来台不到一年就过世了，主要是他儿子郑经在治理，他们就盖了孔庙，用儒学来教化台湾的民众，之后大量的大陆居民来台，

特别是闽南一带，还有潮汕地区的人。这些人大部分都是军人，还有跟着明朝王室过来的文人，一起来台湾教化。当然不久就改朝换代了，康熙皇帝来治理，派了很多的官员，当然也有文官。满汉文武都过来了，教育台湾民众接受汉文化的洗礼。雕版印刷术就是这种教化的传媒。郑经那时候就有印《大明一统历》，就是皇历；清朝的时候印《时宪历》，是清朝皇帝的皇历。这些官方印刷品在台湾是有印的。民间敬神拜佛用的物品，这些就需要从故乡带过来。因为人民不断地迁移，故乡的礼俗带到台湾来，故乡要烧纸的习惯也带过来。以前这些制造商都是从故乡迁徙到台湾落了脚，落地生根以后，把故乡的技术通过船运送到台湾。他们甚至把台湾变成转口港，再往南洋走，所以版画行业越来越兴盛。其实到清中叶以后，民间这些产业、这些手艺活儿，台湾人都可以做。有一些是福州人被雇请到台湾，比如说当时的台湾官方要刻一个地方志，这就需要很多的书版，来自福州的师傅就住在台湾，在台湾一刀一斧地刻出来。

刘雅琴：传统的木版雕刻材料是取自台湾当地，还是福建运过来的呢？

杨永智：没有实际的记载是用福建的木头还是台湾的木头，福建因为山多，有各式各样的木头可以供应，很多的木板在福建就整理好，然后运到台湾刻。另外台湾人自己也开始开发，从平地到丘陵到山区，台湾也有自己特有的木头。那这样就够应付了，原材料就有了。民间工艺最重要的就是技术的传承，台湾早期的年画艺人也学习厦门、泉州的那些版，还有那些传统的纸马的纹样，在台湾做复刻。到清末，台湾的年画达到一个极致，因为台湾到清末的时候，民众基本上是很富裕的。因为商业发达了，做生意发财的人也多了。

可不幸的是日本人来了。日据时期，最初的日本有识之士将台湾的一些礼俗收集、记录下来。日据后期，日本人开始"皇民化"教育，想要将台湾人变成日本人，要将这些礼俗废掉。这导致台湾人自己偷偷地印，这段时间也没有持续多少年，战争胜利了。

国民党政权败退到台湾，没有完全抹杀这些礼俗，所以还有一个传承。可是这个传承很快就被美国的科学技术所替代，美国的印刷机速度快，把这些传统的印刷技术淘汰了。还是得保留传统的技法。其实在台湾，一些民间工艺保存比较完整，不像大陆。因为大陆从清末开始到1949年，基本上都是在战乱，光是福建和广东就爆发过很多战争。台湾运气比较好，美国在二战时没有登陆台湾，没有把整个台湾都轰完了。所以台湾的这些传统的手艺活都还有留下来。可它为什么会被淘汰？就是因为工业化，西方的技术，美国的科技太快占据台湾，就把传统技艺淘汰了。所以反倒是台湾的手艺传承人都有留下口述历史，就是没有在做了（指传统工艺）。

到了我出生的时候是1966年，已经是美元的时代，美国的技术、科技进来以后，传统的印刷业几乎消失了。我差不多是30岁以后进入田野调查的领域。一开始我是对古建筑很有兴趣，可是我本身是中文系的，我们中文系只能摇笔杆，真正对建筑，对这些古建筑没有办法做研究。我又想到一个方向，去做版画历史的田野调查，我便去学美术系的版画课。我硬件不能整理，我就整理软件，整理这些古建筑里面蕴藏的东西。一些古建筑的库房里藏有印制年画的画版，印符、印神祃的版，印神像的版等，我都会处理。台中市有一个机构叫作"文印馆"，他们成立了一个"台湾传统版印特藏室"，今年年初关门了。现在这个文印馆是整体移拨到台中体育大

图 4-3-6　杨永智先生讲述两岸版画渊源

乎做了地毯式的整理，可是越发掘越心虚，很多的版子，它们的故乡不是台湾，是福建，是广东。所以我就跨海到福建、广东去做调研。

刘雅琴： 请您讲讲台湾年画最鼎盛的时期和衰落的时期。

杨永智： 台湾人发财的时候，是清中叶以后，那时候台湾没有受到战乱波及。台湾人发财以后，可以从大陆买一些更古老的文物到台湾典藏，请大陆的文人来台湾教书，物质生活安逸了。因为隔着一条海峡，就没有战争。到了清末就是年画发展的极致，可是日本人来台湾之后就不一样了。到了战争末期，日本人逼着台湾人要

学，那这些典藏物就暂时不能见光了。我运气很好，那里面所有的文物，我全部印过。印完我就写了好几本书，也对版画有了大概的了解。当年文印馆建馆的时候，组织者在全省做征集，那时候雕版还有很多，没有被日本人、欧洲人买走。在这种传统印刷术被放弃的时候，这个馆出面买回来。买回来之后，曾经有一阵子都没有人去整理，因为不会印。以前这些雕版是用手工印的，台湾现在有的是机器，有的是科技，却没有会手工印的师傅。我就跟着老师学这种传统印刷的方式——木版水印，用传统的水墨，不用滚筒去印刷。我是最早一个进入特藏室的人，去把所有的藏品印完，印了两年吧。全部印完之后，基本功就练出来了。然后我就去各地探访庙宇，拜访收藏家，还有这些手艺人，研究他们的遗存。我几

变成日本人，强迫台湾人信仰日本的神，把中国传统的神像推倒烧掉，实行"皇民化"教育。

刘雅琴： 那这个时期有没有对台湾年画产生一些影响，比如说在风格、形式、内容方面？

杨永智： 如果以传统来讲，传统年画的风格，闽南年画的风格到了台湾，一直到清末是没有变化的，因为这是传统。你也知道，颜文华号称"颜氏年画"是从明代开始就有那种风格。从明代到清代几百年都没变，年画传入台湾后相对的是没有变，变化是从日本人来了以后发生的。日据时期，日本人要印日本的神，印日本的神像画，当然也有部分是从日本原装进口的东西。另外就是，我曾看过一种产自台南米街的门神画，日本人交代工匠要用银色颜料来印门神画。这种

用银色的漆印制的门神画，我在日本也见到过。理论上，早些时候台湾的纸都是从福建输入的，后来不单从福建购买，台湾自己也做竹帘抄纸。日本人来到台湾后，他们是做书画纸。台湾传统的纸是用竹子做的，台湾的竹子很多。在嘉义一带有那种竹帘抄纸，像道士用来画符的那种黄色的纸，也用来做金银纸，是一种手工的竹纸。后来日本人禁止台湾人烧金银纸，这些工厂就被禁止生产了，可是有偷偷在做的。在清代的时候，商人是整船整船从福建的福州、南平，甚至从广东汕头那边运纸过来。很多时候都是那边都做好了的，台湾只是卖。比如，船到了彰化鹿港，或是到了台南，纸张马上从码头送到店铺。如果你有去迪化街，从末头到前头就是一条龙，纸张立马就卖光了。早期台湾是转出口，不是生产基地。台湾人富裕以后，货物除了要供应岛内需要，还要顾及海外。台湾人将生意做到海外，越南、菲律宾一带都有。像米街的王家（指"王泉盈"纸庄），他们就有到菲律宾去开店的。王家祖籍石狮，从石狮到了台湾，再从台湾跳到菲律宾。金门有很多人跑到菲律宾。这就是从高度文化向低度文化进行开发。

刘雅琴：年画从广东或福建传至台湾后，在用法、禁忌方面有没有什么特别之处？

杨永智：人们从故乡迁来台湾，也把故乡的习俗带来台湾。人们最初一定是照故乡的规矩来办事，可是到了台湾是开辟新天地，要跟别的族群融合。再者，有时候年画供应不及，货船无法将原汁原味的年画送到台湾，商人就会考虑在台湾制作，大家就将就着用。所以台湾年画不是那么纯粹，它会有在地化的变种、变异。

刘雅琴：对，那它的具体表现是？

杨永智：比如说闽南有泉州人和漳州人，泉州人是清明节祭祖，可是漳州人是农历三月三祭祖。不同的日期，只要看你是哪一天拜，我就知道你是泉州人还是漳州人。可能在你住的社区不只是这两个地方的人在拜拜，还有客家人，还有兴化人。如果你家里没有特殊要求，你就跟着一般人拜。那大家拿什么香，拿什么纸马，你跟着拿一样的拜吧。可如果家里有规矩的、有老习俗的，就像台南、鹿港一带的人，他们家里有很多长辈，他们是大户人家，他们讲究的规矩就很多。对传统比较看重的人家买回去，会自己另外加工。家族里庶出的、嫡系的，都有讲究，用的祭祀品是不一样的。可能这个规矩随着长辈的离去，要求得越来越松了。还有就是随着时间的推移，传统的习俗会越来越简化、省略，精神退化就没有了。

台湾相对于大陆各省，它对传统是保留得比较原汁原味的。我去湖南做过采访，在老村旁边的一个杂货店，柜子底下有一堆纸马，当地人都不晓得怎么烧纸马了，是店主爷爷辈留下来的。这个是怎么卖的，店主都不晓得，当然当地人也不会买了。其实技艺失传比没有物件更可怕，我觉得这个是要警惕的。你今天从外国的文物市场买了一张一百年前的桃花坞年画，你不会讲里面的故事，你不晓得里面是关公还是尉迟恭，讲不出来，那你还是中国人吗？不要说外国人会笑，你自己都觉得愧对祖先。

刘雅琴：台湾年画的传承制度是怎样的？

杨永智：家族式的。我为什么说家族式？这一家都是姓王的，父亲可能生了四个儿子，四兄弟。四兄弟不是每人都完整传承整个行业，而是将它分成几个项目，一个专门做纸扎的，一个专门做纸替身，一个专门替庙宇办事情的。其中

如果有几个没有人要做了，就挑几个比较有市场的继续做，都打着王家的名号。以前，在台湾几个大的城市里都有大的传承各种民间技艺的店铺、老字号。可是现在在台湾，你听到的老字号都是卖吃的，手艺活没有老字号，现在从事传统手艺活的，很多都是半路出家，得个什么奖然后就出名了。有人愿意举手他就是传承人了，而真正的传承人，他的儿子、孙子，甚至本家兄弟都没有人要继承。老字号也就不是自己砸了招牌，而是自动消失了。甚至店里的伙计出去创业，他都不会把老板的字号挂在身上。这种手艺活没有市场就是最残酷的验证。

刘雅琴：民间工艺传承的时候，师徒间有没有流传什么口诀，或者是一些规矩？

杨永智：其实我们去调研的时候，传承人不愿意讲这个，因为你又不是要接他们的衣钵。前人留了一个很特别的东西，他们把出品的"行录"，就是货物清单印出来了。我们找到了这个清单，就拿着这个物件去问。传承人说，他们都忘记有印过这个。所以我们就一项一项地问传承人，我们有一个成语叫作按图索骥。你们家当初出了这个东西，你给我找找，现在还有没有留下这个。因为许多传承人已经不再做这个行业，我们要让他们恢复记忆，就要找一些东西让他们联想。比如说这家有四个兄弟，我们每一家的后人都去问，把调查组织得更立体化，台湾部分我们尽量做成这样子。台湾毕竟岛屿小，很好就串联在一起。

刘雅琴：现在台湾民众使用年画的情况如何？

杨永智：像门联、对子。不仅是台湾所属的闽南文化圈，其实中国大江南北的人都有写对子的习惯。贴对子还得贴对位置，大家常常贴错了，上联下联怎么贴，横批要怎么写，这还是有规矩的。搭配对子的还要有门神，现在就很少了，没地方贴了，因为门就不对了。现在的门，有的是像我家的电动铁卷门。门神贴上去，卷起来再放下来就变成黑脸。还有的门是单扇的，可门神是要贴一对的。现在的门跟以前的门不一样，没地方贴，把门神贴在客厅更诡异。门神是守门的，没有门让他守，贴在客厅不对，怎么贴都不对，就是该有的位置没有了。

刘雅琴：当下台湾年画的传承人情况是怎么样的？

杨永智：差不多在20年前，我开始做调研的时候，传承人就很少了。传承人守的祖业，就是传统的行业，他们都是祖父辈的人了，儿孙辈都已经转型了、转业了，都不干这个活了。我正好因为个人的兴趣，也有自己操作的经验，跟他们比较好交流。他们开诚布公地跟我讲，就有一个老爷爷和我说："我那个孙女儿在念高校，她都不听话的，不听我讲故事。你每次来，我讲那么多次，你喜欢听我就讲吧。"我们做调研有一个规矩，第一次听到有用的，第二次要做确认，第三次才可以写文章，因为你不能道听途说。可是我们问的是技术活，这个是连一般的地方记者都不听的，一是因为无聊，二是因为已经不适合，不跟潮流了。可是我们一直要作再三的确认，因为我们代替传承人发言，我们要写下来，我们是访问证人，写下来的是证词。这就是口述历史，要严谨，写下来就改不了，谁能够改？

刘雅琴：在台湾，当局有没有一些对传承人的补贴，或者是扶持这些传统工艺的措施？

杨永智：就光说木版年画这一块，是没有的。你仅仅设计一张稿，以前是拿去给传统工坊印，后来是用机器快速印刷，你还可以用烫金工艺，然后印出来五颜六色的永不磨灭。

那现在我们想要复原的是传统的年画，我们要在两个方面活化它。在精神方面，我们收集老的传统门神画、老的纸本办展览，然后出版图录，告诉大家这张图、这张门神画里面有什么故事，它的意义是什么，我们把精神教下去。为什么"喜在梅梢"？因为有喜鹊站在树梢上。什么树？梅花树。人们不会看字的时候，他们会看图说好话，这个意识要留下来。另外一个就是物质方面。一些传统的物件，我们现在没有地方放。可是门神的造型、服饰、兵器等，这些是可以用来做设计元素的。既然你要教学生，就一定要有东西教。以前老祖宗最好的东西是什么？你要跟他们讲，讲完请他们去变化，去做创意。文创不是自己创造，而是从既有的基础出发，创

造出你自己的东西。当一张传统门神画没有办法再改了，它就极致了，可是艺术没有极致，有极致的是工艺。我们讲的就是基因库，文化的基因库。当门神、钟馗、财神、福禄寿三星这些元素，你都不懂的时候，那你就成外国人了，因为外国人做设计的时候不用这些东西。可是你今天要有别于外国人，你就要有一个东方的传统，不然怎么跟外国人做比较？日本人把木版水印做得很好，如同浮世绘一般。可是你是中国人，你如果不知道中国有很多的画谱，有很多传统的东西，那你就不要当中国人，你去当日本人好了。就是说我们不要数典忘祖，不要忘记自己祖宗的遗产有多好，我们要清理自己祖宗的遗产。我们在台湾能够做的就是这个，可是台湾当局已经不补助这个项目了，因为太冷门了，没有办法产生立竿见影的效果。

我们讲直白一点，我大概6年前去日本天理大学，他们的博物馆馆员就跟我讲，日本的年轻人都不玩收藏，而且对博物馆没有一点兴趣，因为他们不需要。就是说年轻人无忧无虑，他们对文物没有好奇心。

这个新潮的东西都追不上，我还搞这些老爷爷老奶奶的东西？老掉牙了。问题是你只要有兴趣，你喜欢玩这些老掉牙的东西，你喜欢去挖掘，那你有的是机会。我们说直白一点，在台湾，口述史的相关工作还是有很大空间的。台湾的老人家不会对你有特别的心防。台南、彰化鹿港、台北万华这三个靠西海岸的地区，拥有古老的港口，它们当初就是这些木版年画的转运站，很可能还有遗存。还有就是可

图 4-3-7　杨永智先生与刘雅琴合影

以跟日本方面合作，因为日本人侵占台湾50年，带走了不少好东西。在日本的早稻田大学，还有其他的几所大学都有纸马收藏，而且不是只有台湾的，还有当年东北三省的，很多东西在那边能被找到。日本人收藏范围广，灯笼、泥娃娃、不倒翁这些都收集。包括我们讲苏州桃花坞的年画，日本人收集得最多。因为长崎离苏州较近，输入了大量苏州年画，所以日本的收藏家就在那边挑了，每种都来一些。我们举一个例子，战后日本从废墟中复苏了，他们开始有钱了；有钱了，他就开始收集世界各国的文物。日本人也跟台湾买版，正好这些名画店的版要淘汰了。这一套版，是彩色的，它上面有5种颜色，5种颜色理论上是由5块版套成的。古董商保留一块线版，就是墨线版，因为人们看得懂，上面有字有轮廓。墨线版价钱最好，其他的版不全，画店就不卖，丢掉了。因此日本那边就收藏这一套版的墨线版，其他没有。套色版最麻烦的是这一张年画是由多块版合成的，可是它不在生产线的时候，完全不懂行的人会问，这什么东西？套色版对他没有意义，墨线版他就看得懂。古董商就拿墨线版卖人，都是经过筛选的。台中文印馆里，大部分是这种（墨线版），套色版整组的不全，这相对的就比较可惜了。

刘雅琴：现在就台湾来说，还有人学这种印刷工艺吗？

杨永智：文物维修专业里有，但他们学的也不是传统的工艺。台湾高校的版画系里面有教授木版画，可那种是油印。

水印是个人行为，老师会教，可是不鼓励。因为木版水印最辛苦的是你自己要会印，台湾没有工厂帮你代印。可是如果你是木版油印，台湾有工厂会帮你代印。这么说吧，每年台湾的文化主管部门都会有一笔资金用来筹办一个评奖，已经办了32届，连续32年就做版印年画创作比赛征选。每

年都用当年的生肖作主题，比如说今年是鸡年。组办方从数百件投稿作品中选出6个作为首奖，每个人给予10万块台币的奖励。获奖者除了奖状、奖金，还要为主办方印2000张作品，然后在上面签名，用铅笔签2000张。这2000张画作会由相关部门装框展览，或是作为交流。画家创作一张版画，用手刻，用水印，好不容易得了首奖。大赛组委会通知你1个月内要拿出2000张。我所知道的台湾做木版水印的版画老师，都是到武强年画馆找人印的。因为武强年画馆里有的是师傅。比如我设计一张稿子，这上面就要这么漂亮，让师傅帮我分色印出来要这样的效果。武强的师傅刻、印，大概两个礼拜就印好了，剩下两个礼拜就是运的时间。可是这样很可惜，这30多年来，我知道有三四个师范的老师是这样子干的。年轻的学生要做水印，钱都花光了，然后让武强的师傅赚翻了。其他的木版油印的作品，1个月内都可以找工厂印完，都没有问题。台湾的现代印刷是很厉害的，印的跟真品一模一样，可是它没有木版水印的味道。真正的手工印制的作品，每一张都是实物，每一张都不一样，每一张都有个性。我画一张油画和印2000张，油画价钱当然贵了。以市场价值来讲，我只要独一无二，为了收藏价值我也只要一张画，我不要另外1999个人跟我一模一样的。台湾的版画行业其实是一座金字塔，很陡的金字塔，上面的那几位版画家有钱，可是他们不做木版水印，是做木版油印，甚至是拼合版，他们的画很贵。

刘雅琴：好的。谢谢您为我们讲述了关于台湾年画的这么多事情。

杨永智：很开心看到你们年轻一代愿意触碰这些老的艺术和技术，也希望这样的传承不要断代。

三、吴望如："所以我们让孩子来做藏书票，但是我们后面的目的是推动版画的传承。"

【人物名片】

吴望如，台湾新竹教育大学美劳教育研究所硕士。台湾教育主管部门艺术教育委员，台湾新竹教育大学艺术与设计学系讲师，新北市艺术教育深耕协会理事长，台湾藏书票协会理事长，台湾艺术教育馆《美育》月刊编辑。著有《寻访台湾老藏书票》《纸上宝石——藏书票DIY》等作品30余本。

【访谈内容】

时间：2017年8月16日
地点：新北市大观中学办公室
访谈对象：吴望如
访谈人：刘雅琴

刘雅琴：您擅长的是传统版画还是现代版画？

吴望如：应该是这样讲，我们所有的都做过，包括水印木刻。新庄有一位老师水印木刻做得比较多。我知道你大概要问整个水印木刻的发展，那台湾的水印木刻的做法跟大陆的水印木刻的做法不太一样。

刘雅琴：对，我现在就想问这个问题。

吴望如：我们早些年的水印木刻是神佛版画，就是印神佛这些，这主要是跟神明有关的。这些和生活相关的版画一般是水印木刻的。台湾现在采用的水印木刻技法在传承大陆版画技法的基础上融合了一些日本的元素。台湾有几个地方做水印木刻，一个是台南、一个是彰化鹿港、一个是台北万华，但是基本上找不到还有在印的工坊了。台南当时是水印木刻发展最好的地方，在台湾推藏书票的时候，书籍几乎都是在台南的米街印制、装帧的。书籍里面有一些插图，还有藏书票，作坊就用日本的水印木刻技法印制。这种水印木刻的方法，它刷色的方式，对位的方式，湿纸的方式，还有在印的时候加糨糊，都跟大陆的印法是不一样的。

刘雅琴：台湾的水印用的是什么颜料？矿物颜料？

吴望如：颜料是矿物颜料，当时是从日本输入的颜料。像我当时在做水印木刻时，是从日本京都买的矿物颜料。以前我在念师专的时候有学水印木刻，但是那个年代没有合适的颜料，我们就用广告颜料来代替，一开始都是用广告颜料代替。日本人被遣送回去之后，从1945年一直到1981年这段时间，做水印木刻的作坊是越来越少，然后就没有人再推水印木刻了。

台南有潘元石老师跟一群爱好版画的人。潘元石老师是持续地在印水印木刻，老师现在应该83岁了。因为潘老师对水印木刻很有兴趣，所以他就把水印木刻延续下去。大概在20世纪90年代，潘老师还不断地从日本邀请多位老师来台湾教水印木刻。他把这个水印木刻作为一种研习，这个研习是让我们台湾的一些美术老师自己报名参加，那都是自费，不是由当局出钱的，是我们自己要出费用学习。我们还要住在台南，都是一个礼拜的研习。正因为这样，水印木刻的技巧才有更多的人习得，其实水印木刻都快要消失了。潘老师连续办研习，我印象中应该连续办了有五六年，每一年都办。每一年都有二三十位老师到台南去参加这样的研习。

图 4-3-8　吴望如理事长接受采访

刘雅琴：都是自发的？

吴望如：对，所以水印木刻就有越来越多的人接触到，然后也因为这样出了水印木刻的藏书票专辑，也办了水印木刻的展览，出了画册。台南在那个年代也办了水印木刻的版画比赛，大概都是在 20 世纪 90 年代办了很多这样的比赛。

刘雅琴：当时您报名的初衷是什么？

吴望如：因为在念书的时候，我们都学过各种版画制作的技巧，可是念书的时候对这种东西的学习都是点到为止，我们并没有那么熟练。其实早些年在念师专的时候，我们的老师他本身会版画，可他教给我们的都是很粗浅的东西。教书的时候，我们是希望对更多的东西能够熟悉，所以我们就希望能够熟悉每一种版画的技巧，大概每一个人都是这样想

的。目前，在我们台湾的每一个县市，或是每一所大学里面的重要的执教版画课程的老师，其实都是廖修平老师带出来的。廖修平老师教学时会带有很多版画的观念，除了木版，其他版种如：石版、铜版，都是廖老师带回来的，所以我们这一批学生在当时学会了。我们在教学的现场也希望让更多的孩子来做版画，所以我才跟我的老师们推藏书票。最初，我们发现小学几乎都没在做版画，也没有老师会教版画，所以我们就推版画。推了版画后发现，小朋友做的大概都有 A4 纸那么大，要做一张版画要花好几个礼拜

的时间，他们往往还没做完就已经没兴趣了。后来我们发现藏书票这么小张，很快就可以把作品做完，所以我们让孩子来做藏书票，但是我们后面的目的是推动版画的传承。也因为这样，潘元石老师在台南办的研习活动，陆续有很多老师去学，我们在每一次研习的过程当中都要完成作品。参加研习的有教授，有第一线小学、初中、高中的美术老师，他们回来再把这个东西教给孩子。

现在有做水印木刻的，我们新北市最认真、最投入的大概是郭荣华老师，他是专门做水印木刻。王政泰老师偶尔也做，我也是偶尔才做，但是每一人都有自己熟悉的版种，我是做并用版，就是各种版本都有做。王老师他是做铝版，类似石版的效果；郭荣华老师他是做水印木刻。每一个人都有

专长的版种。

刘雅琴：关于台湾藏书票技术的由来您能讲讲吗？

吴望如：藏书票这个概念是从日本传过来的，大概是在1922年的时候传过来，当时书后面都有贴藏书票。再加上当时台湾大学里的一些教授，还有医生，他们都用藏书票，藏书票就开始在台湾发展起来。其实早在1470年，德国就开始有人在用藏书票，它是从德国传到日本，再从日本传过来的。那时候日本占领台湾，所以藏书票其实在1922年的时候就已经在这块土地上面使用了。我们台湾大学的图书馆里有不少藏书票，但是现在没有对外开放了，因为那些带有藏书票的书都很旧了，那些书都快是一百年前的书了。这些书保存在特藏室里面，阅览都要申请，大家要戴手套才可以翻那些书。

刘雅琴：老师在教学时对题材或者图案方面有没有要求？

吴望如：没有，传统的图案大概没有什么变化，但是后来我们带去了日本的水印木刻概念。日本的水印木刻有很多风景作品或是人物作品，所以我们在遇到此题材的时候大部分会用水印木刻来展现。但是我刚刚讲的，每个人都有不同的专长的版种，像台南的黄老师，因为要选自己熟悉的版种，他就常选用亚克力版，也没有以水印木刻为主。水印木刻就是用于一些特定场合，比如制作限定要使用水印木刻的专辑，其他我们都是以自己擅长的版种来进行创作的。

刘雅琴：台湾目前水印木刻的教学现状能请您介绍一下吗？

吴望如：水印木刻我们教得很少的原因有几个，基本的原因就是工具材料复杂且昂贵。就说水印木刻用到的刷子，这是我们做水印木刻的一些材料，给学生用的这个就是产自

图 4-3-9 吴望如理事长与刘雅琴合影

日本的刷子，这是台湾的刷子，你可以看到材料差很多。大块面积就用质量较差的刷子，小块面积就用日本产的刷子，你可以感觉一下，它的刷毛就不一样，差很多。我说明一下，水印木刻不容易做，原因之一就是它的材料很贵。孩子要做水印木刻，水印木刻一个颜色就要一把刷子，这是一个。另一个用纸，我们要用双宣的纸，可是双宣的纸还是太薄。我看过大陆有几位做水印木刻的画匠，他们甚至用六宣，就是将三张双宣扣在一起，这样纸会变得比较厚，然后他还要喷水。双宣对孩子来讲还是太薄，所以我们就从日本进口水印专用的纸，但进口的纸又贵。如果换成素描纸，印起来效果不太好。除了刷子、纸张，木刻水印的印制还要用到雕刻刀、木版。另外，水印木刻是要分版的，分版的概念对孩子来讲很困难。中低年级的小孩子基本上是没有办法做分版的，要高年级的孩子才能做分版，可高年级的孩子又要做分版、又要雕刻、又要印刷，一整套流程下来可能要六个礼拜，我们每个礼拜就三堂课，三堂课里只有一堂美术课，所以六个礼

图 4-3-10　吴望如理事长介绍制作藏书票的工具

拜有时候还做不齐。水印木刻在学校里为什么见不到呢？就是你没有办法在课堂上实施，你没有办法在课堂中实施它就会消失。我们把大张的版画变成小张，就是做成藏书票。我们还一直改进工具和材料，让小孩子更容易接受。我们认为让小孩子知道版画比去传承水印木刻更重要。你要做水印木刻没关系，你要先对版画有印象，就像我们开始都是对版画感兴趣，我们就会去做出所有的版种，这条路是很长的。你只要在小学、初中、高中阶段让小孩子对版画有兴趣，他到了大学，出了社会就可能对水印木刻有兴趣，他就会把这个东西传承下去，不然的话它就断掉了。如果你一开始就推水印木刻，那一定是推不动的，还没学会他就已经对版画没有兴趣了。

刘雅琴：学生印藏书票的话，也是自己刻版？

吴望如：我都是让孩子自己做版自己印刷，那不一定是刻版，版画也可以用画的，像平版它就是用画的。而像绢版、铜版，我们也把它变得很简单，转变成新铜版，那个是日本

的版种。新铜版的制作简单，只用到笔，版做好就可以印刷了，我这边有。我可以拿个东西给你看，这些都是我们这几年开发出来的材料，像这块是亚克力版，这块是改良后的亚克力版，我们给它一个名字叫针刻，用尖锐的东西就可以在版上刻画，就是凹版。

刘雅琴：您当初做这个的意义何在？这期间有没有什么困难？

吴望如：其实我念书的时候对版画没有兴趣，我常常是被老师追着交作业的那个人。所以我就开玩笑说因为念书的时候不够认真，所以毕业之后被惩罚来做版画。事实不是这样，这里有两个原因，第一个原因是我毕业之后，我们男生都要当兵，当两年兵，之后才出来任教。我出来任教的时候发现小孩子对版画很有兴趣，而且版画教起来很有趣。

刘雅琴：它有趣在什么地方？

吴望如：有趣在它印出来之前你不知道作品会变成什么样，然后它的版种很多很复杂，可以交错使用。我在金门当兵的时候发现了"风狮爷"，那时候风狮爷还没有人研究。

图 4-3-11　藏书票刷具（一）

我在那边两年，把所有的风狮爷都拍下来，回来后就在想要怎么样把风狮爷创作出来。后来，我就想用版画把它做出来，所以我是第一个把风狮爷用版画的形式创作出来的人，前后花了十几年时间。在创作的时候，我觉得版画很有趣，也越来越喜欢。我发现台湾版画其实是一直在走下坡路。原因就像我刚刚讲的，做起来很麻烦，做一张版画要好几个礼拜，很多学校在教学上也不用。所以我就希望可以通过藏书票来传承版画，虽然藏书票很小。我本身也喜欢阅读，藏书票跟阅读又有关系，这也是我想通过推藏书票来让大家喜欢版画的原因之一。我积极地推藏书票的比赛，也推了22年。通过努力，我们把整个新北市的版画风气带动起来，新北市是整个台湾地区版画做得最积极的地方。我从事教学服务33年了，除了推儿童的美术教育外，我现在另外一个很重要的工作就是推传统剪纸，以及一些纸制品的延伸工艺。因为我在小学，所以我希望教学变得让孩子感兴趣，传统的东西会比较无趣、枯燥。因为你看，一些传统的东西需要花很多的时间去建构，可能还没培养出能力，小孩子在中间就已经逃跑了。所以我们就想办法让传统的东西变得很有趣，让孩子能保持对它的兴趣，他们就不会逃跑。我们推版画做了22年，办了22届的藏书票比赛，目的也是一样。你看第一届的孩子，假如他当时是12岁，他现在已经是30多岁了，他当时有接触这个版画，现在就算没有在做版画，但是他至少还认识版画。这是很重要的一个观念。

刘雅琴：这个版画其实也是跟美学教育相挂钩的，是吗？

吴望如：对。我负责过相关美育课程的建设工作，担任过几家出版社的总编辑。我在编写美育教材时，会把版画放到课程里面去，而且所占的比例是最多的。水印木刻，我刚

图 4-3-12　藏书票刷具（二）

图 4-3-13　藏书票油墨版滚轮工具

才讲到它有一些困难，虽然潘元石老师有继续推动，我们也有做过一段时间努力，可我们都觉得它真的是太麻烦了，尤其是纸。当时我去天津塘沽找赵海鹏，那个版画用纸变成六宣的事也是他跟我讲的。他特意到安徽买三宣的纸，就是三层的宣纸，然后把两张三宣的纸合起来变成六宣的纸。我有

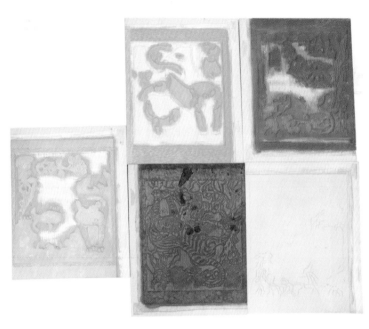

图 4-3-14　藏书票木版雕刻细节

这些作品都是水印木刻。

刘雅琴：这是您自己创作的？

吴望如：我们都是自己创作。这一本书就介绍了台南地区版画的整体发展情况，所以里面也有提到水印木刻。我这一张也是水印木刻，这里都是我的作品，你可以翻一下。

刘雅琴：现在这个藏书票还有以前的价值吗？因为现代人看书相对较少了。

吴望如：为什么你会觉得现在看书的人比较少？最初大家预测说，线上阅读会取代纸本阅读，一开始的确是这样。可是就美国来讲，纸本阅读整个回归了。一是因为我们的眼睛是没有办法盯着荧幕看很久，你在荧幕上阅读会感觉很累。二来，阅读器的荧幕不够大，所以你要一直滑动手指，没有拿一本书这样阅读来得方便。线上阅读是不能够完全取

带纸回来，应该还在这里。我在看赵先生印时，我才知道原来他用的纸那么厚，他的纸是特制的。像你刚刚看的那张纸，你要先喷湿，然后让这张纸在一个适当的湿度下去印才可以印成功。小孩子没有办法掌握湿度，可能不是太湿就是不够湿，所以印起来就会有问题。再一个，天气也有影响，你像这么热的天气就根本没有办法印水印木刻，那就要用冷气机，冷气在吹的时候又会把水分蒸发掉，那么你怎么样去控制得刚刚好？也就是我开玩笑说的，水印木刻一年只有半年可以印，冬天是最好的，夏天其实不适合印水印木刻。所以你现在要找到台湾的水印木刻很难。

刘雅琴：这个是套版的意思吗？

吴望如：对，套版，我给你看看，这就是水印木刻，这张是台湾早期的藏书票，现在你要收到一张这样的都很难。然后这里我有介绍收藏情况，像这个是潘元石的，潘老师的

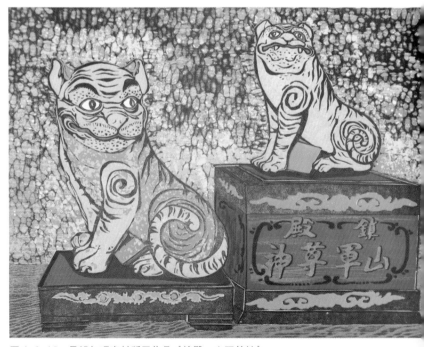

图 4-3-15　吴望如理事长版画作品《镇殿·山军尊神》

代纸本阅读的，我不觉得阅读的人会变少。我不晓得你有没有去敦化南路的诚品。那一家诚品是 24 小时营业的，你可以晚上，甚至凌晨两三点去，那儿都是人，那个应该是全市唯一一家 24 小时营业的书店，它是台北的一个特殊景色。

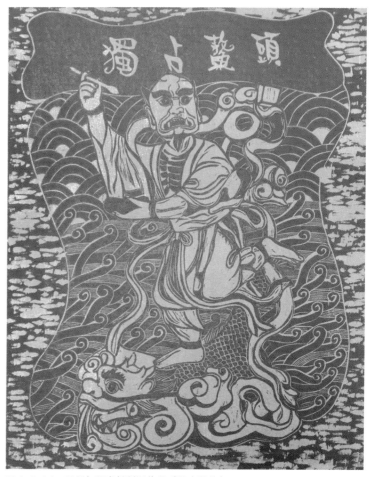

图 4-3-16　吴望如理事长版画作品《独占鳌头》

第四节　台湾木版年画精品

一、门神画、门画

1.《狮头衔剑》。

狮子被台湾民众视为百兽之王，其巨眼眈眈怒视，鬣毛辐射扩张，威武凶猛，极富律动感。尤其额头上镶嵌太极与八卦，口咬七星宝剑，更添神秘意象。百姓将此图粘贴在门额横楣，祈盼辟邪禳灾，借以抵挡路冲与祟物。

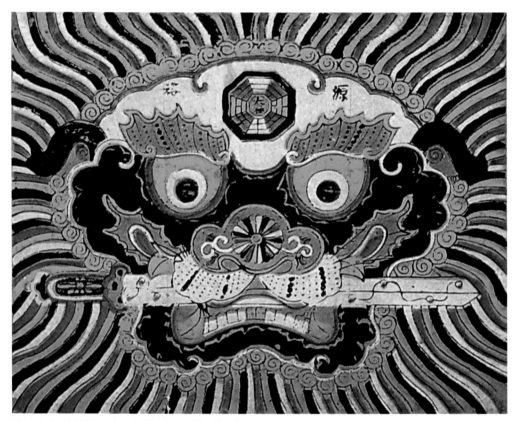

图 4-4-1　《狮头衔剑》，木版套印，源裕，尺寸为 33 cm×42 cm

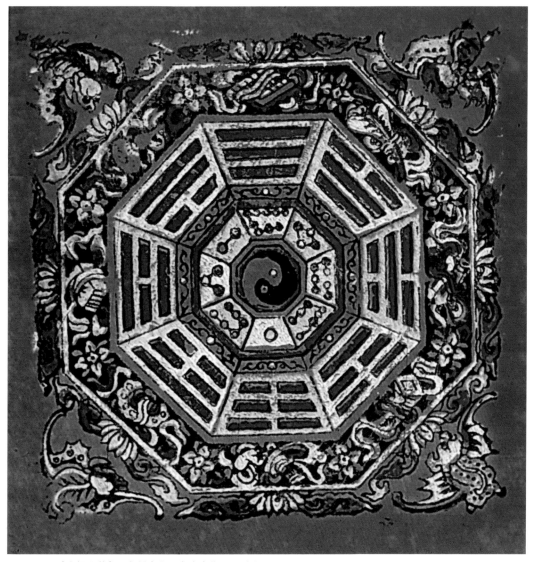

图 4-4-2 《太极八卦》，木版套印，台南米街，尺寸为 25.5 cm×22.8 cm

2.《太极八卦》。

画心锲入阴阳双鱼一对，衍生"两仪"。向外排列"八卦"，象征自然界的天、地、风、雷、山、泽、水、火等八类物象，再以"暗八仙"（代表八仙的法宝）围绕，四角饰以蝙蝠拱护，寓意"赐福"。本图是人们冀求和谐、对称、平衡、循环、稳定等愿望的极致，依托着"人法地，地法天，天法道，道法自然"的自然规律，习惯粘贴于门额、厅堂正梁等显眼位置，挡灾消厄，端正视听。

3.《天官赐福》与《五彩福符》。

吴瀛涛在《台湾民俗》中记载："为迎接新正，门楣、正厅等处贴门签，或贴福禄寿字样及各色花样之剪纸、五彩福符。"《云林文献》记载："除夕之日，自是日的二三天前起，家家户户，新换门联，门柱贴对联，门顶贴福钱，门板贴小联，其他猪圈、牛舍、古井、灶等亦贴之。""福符"亦有"门签""门钱""挂钱"等别名，常以"囍""福""满堂吉庆""永隆吉祥""天官赐福"等吉祥语作为缀饰，再搭配"状元游街""才子寿"等图样，造型甚为讨好。若是门面加宽，甚至搭配6张"红钱"（也称"鹿仔钱"，取金粉刷印水龙、花鹿、宝塔于红纸上），等间隔插入5张福符之间。

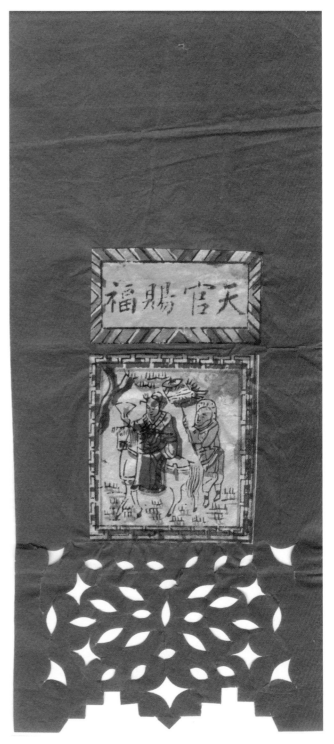

图 4-4-3 《天官赐福》，木版套印，台南米街，尺寸为 30 cm×13.5 cm

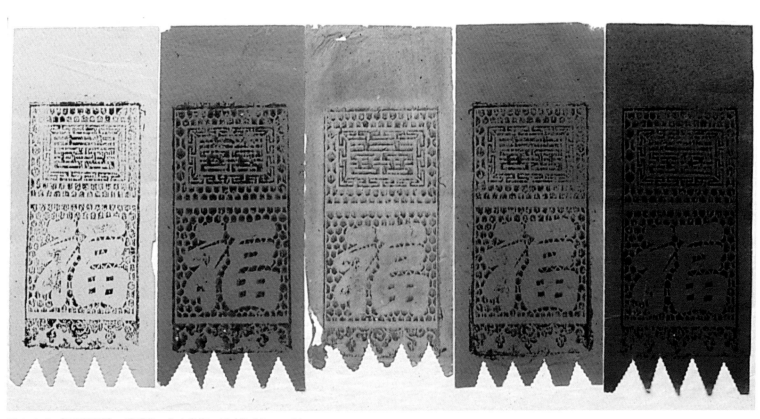

图 4-4-4 《五彩福符》，墨线版，台南米街，尺寸为 10 cm×24 cm

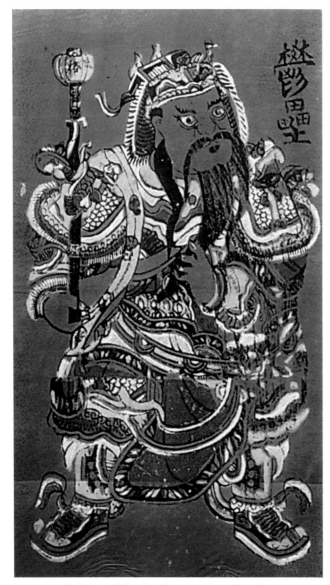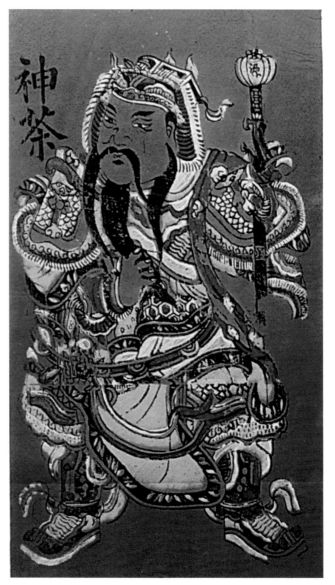

图 4-4-5 《神荼、郁垒》，木版套印，源裕，单幅尺寸为 41.5 cm×24 cm

4.《神荼、郁垒》

神荼与郁垒的形象汉代便已出现。北宋末年，开封门神更出现"多番样，戴虎头盔，而王公之门，至以浑金饰之"。台南米街"源裕"纸店与"王泉盈"纸庄产品扮相皆披虎皮、戴虎冠，遗风犹存。

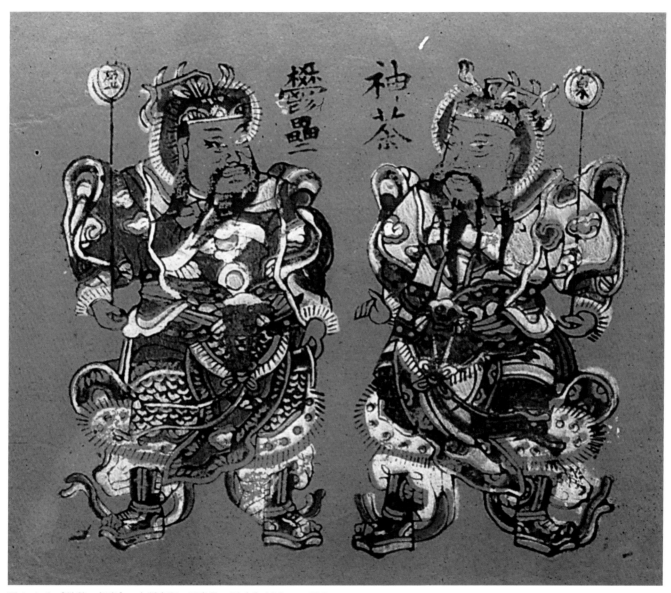

图 4-4-6　《神荼、郁垒》，木版套印，王泉盈，尺寸为 19.5 cm×25.5 cm

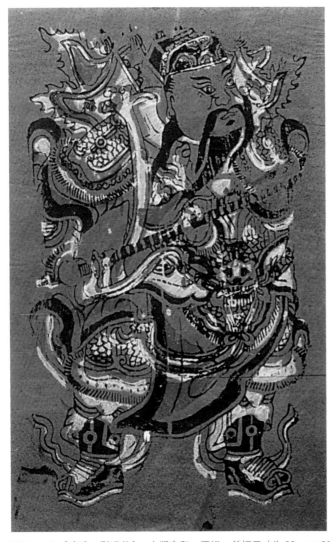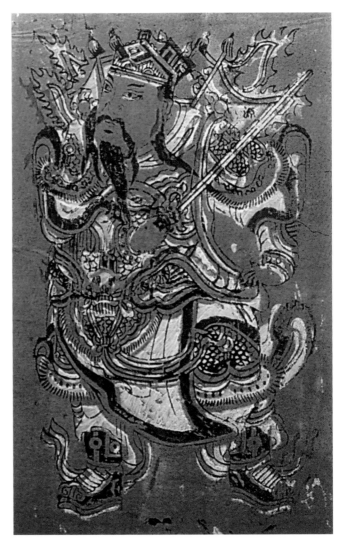

图 4-4-7 《秦琼、尉迟恭》，木版套印，源裕，单幅尺寸为 30 cm×21 cm

5.《秦琼、尉迟恭》。

《三教源流搜神大全》记载："太宗命画工图二人之形象，全装，手执玉斧，腰带鞭锏弓箭，怒发一如平时，悬于宫掖之左右门，邪祟以息。后世沿袭，遂永为门神。"台南米街进士施琼芳有诗云："昔日凌烟阁，今朝士庶门。李唐无寸土，秦尉像长存。"今日"源裕"纸店及"成发"纸店皆有印本传世，秦琼睁凤眼、持宝剑，尉迟恭瞪环睛、执鞭，威风凛凛。图中未将门神名讳锲明，只是分别在旗靠上镶入店家字号，以为认证。

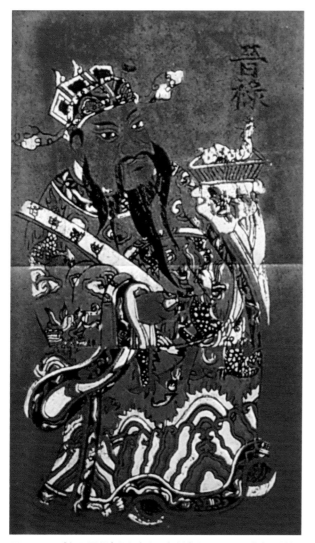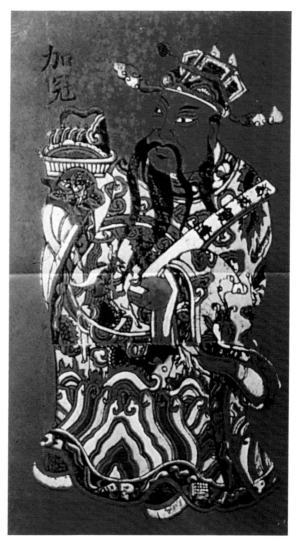

图 4-4-8 《加冠晋禄》(立姿)，木版套印，源裕、成发，单幅尺寸为 41.5 cm×24 cm

6.《加冠晋禄》。

受到泉、漳画店风行款式的影响，台湾天官扮相尤其福态，富亲和力。画中天官捧托官帽及鹿盘，"鹿"与"禄"谐音，借此反映升斗小民求官食禄的向往。台南在地出品者，为求标榜认证，经常选在笏板上分别镶嵌"源裕制造、成发选庄""隆发特造、联发选庄""隆发特造、隆发选庄""泉盈自造、源顺选庄（拣选）"等标记，亦有不落文字的店家。纸张尺寸也有大、中、小的区别，视张贴在大门、双扇门或后壁门上的实际需要搭配。

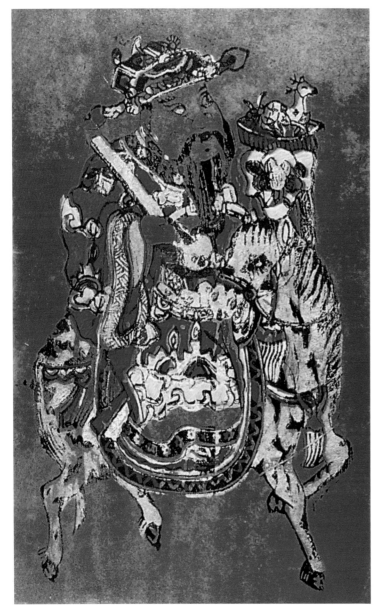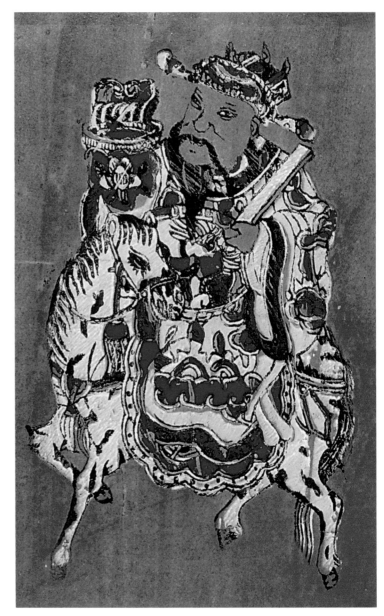

图 4-4-9 《加冠晋禄》(骑乘姿)，木版套印，台南米街，单幅尺寸为 30 cm×18 cm

天官一手捧笏板，一手捧官帽或鹿盘，乘马相对呼应。台南米街纸店出品者不刻文字，彰化

二水"玉记"出产的版画则加刻门神名街，全岛仅见此两款传世。

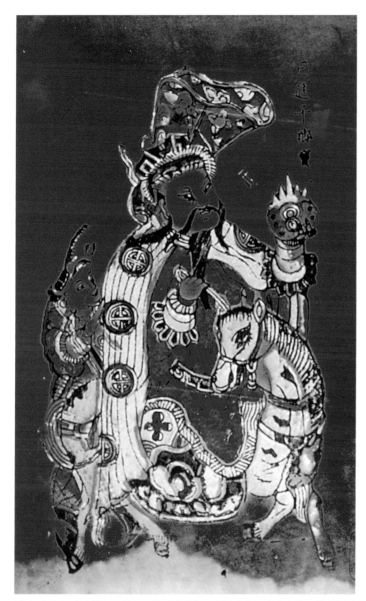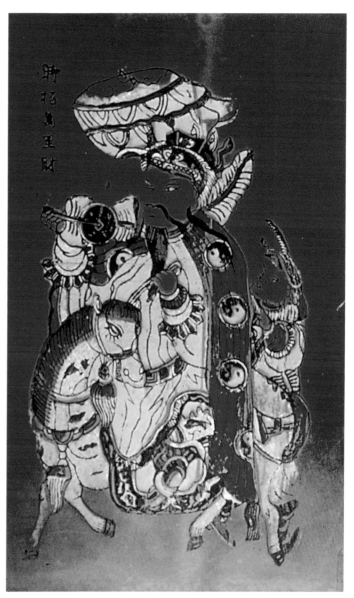

图 4-4-10 《时招万里财，日进千乡宝》，木版套印，台南米街，单幅尺寸为 39 cm×24.5 cm

7.《时招万里财，日进千乡宝》。

　　该版画仅见台南米街纸店印本一种，未加刻店名。图中天官披裘盛装（缀以太极、团寿纹样），
一手揽辔乘马，一手或持招财蕉叶，或托龙珠元宝，各有憨番手持绣扇华盖，随扈两侧。此图彰
显百姓祈盼财富临门的愿望。

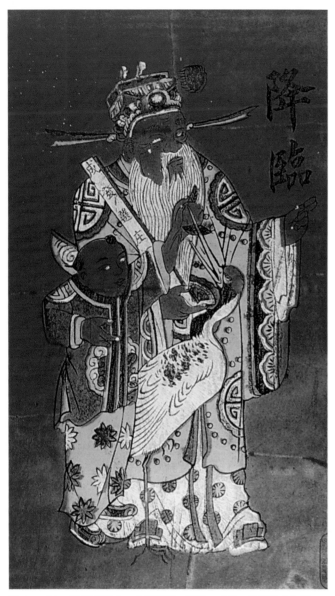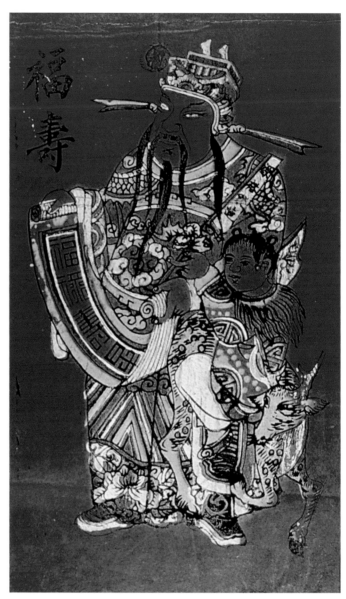

图 4-4-11 《福寿降临》，木版套印，源裕、成发，单幅尺寸为 35 cm×21 cm

8.《福寿降临》。

该版画仅见台南米街"源裕"纸店与"成发"纸店联名出品的一种。画中黑须天官双手舒展卷轴，镌锲"福禄寿星"四字，身侧有仙童、神鹿相伴。白髯天官持胡伸指，亦见童子、仙鹤作陪。"鹿"与"陆"同音，同六，"鹤"与"合"谐音，鹿、鹤寓意"六合同春"。

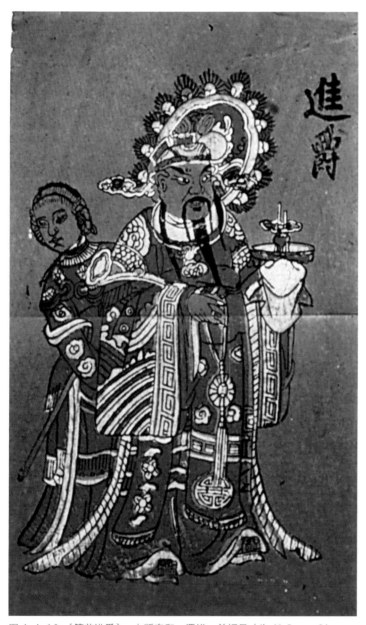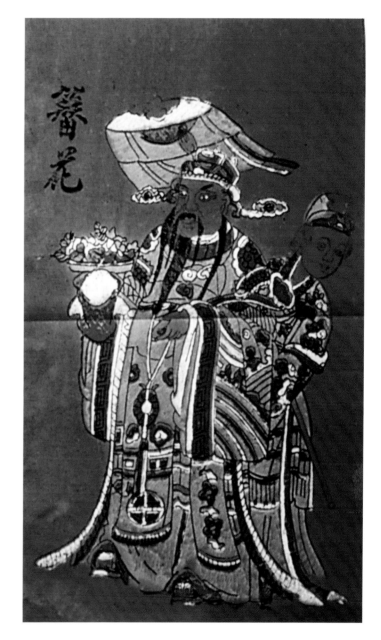

图 4-4-12 《簪花进爵》，木版套印，源裕，单幅尺寸为 41.5 cm×24 cm

9.《簪花进爵》。

此图为台南米街出品。题署有"源""裕"商号。图中天官皆作黑须扮相，掌握如意；簪花天官捧牡丹，宫娥撑华盖衬托；进爵天官端铜爵，宫娥执羽扇呼应。

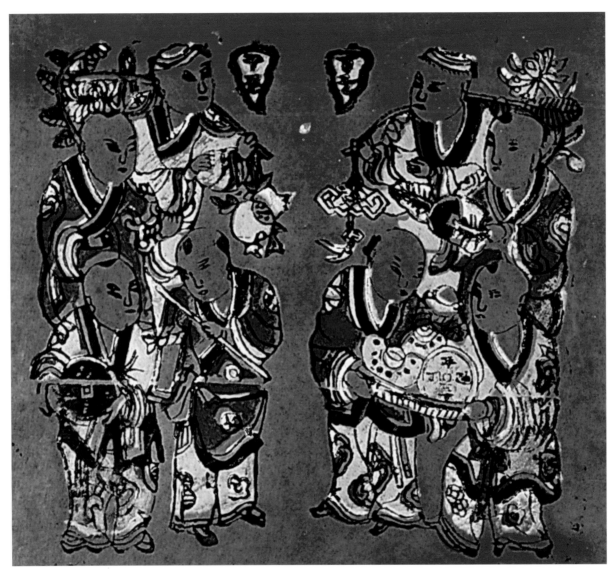

图 4-4-13 《百子千孙》，木版套印，吴联发，尺寸为 20 cm×24 cm

10.《百子千孙》。

图幅左、右分别雕刻四位童子对称相应，各自提拿吉祥物件，如：磬牌、荷花、蕉叶、如意、石榴、蟠桃、铜钱、元宝。"吴联发"纸店特别在一对铜钱上镶入"年年添丁"与"光绪通宝"字样。此画适合粘贴在新婚夫妻的房门、橱柜或墙壁上，表达家人多子多孙、添丁进财、增福延寿、富贵盈门的祈愿。

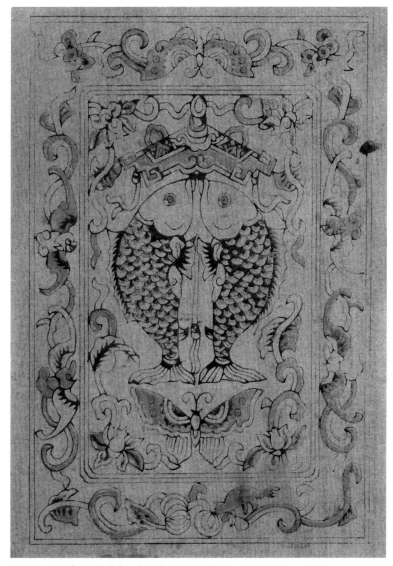

图 4-4-14 《吉庆有余》，木版套印，台南米街，尺寸为 25 cm×18.5 cm

11.《吉庆有余》。

　　闽南泉州地区亦有类似产品，台南米街出品者印工较为精致，出品店号不详。画面以两尾鲤鱼为主题，"鱼"与"余"同音，"鲤"与"利"谐音，意谓年年有余、利上加利，也隐喻阴阳两极，能除恶纳祥。上悬玉磬，"击磬"即"吉庆"；下衬蝴蝶，象征长寿延年；再下锲南瓜、松鼠，俗谓瓜瓞绵绵、多子多孙。周边饰以西番莲，蔓草缠绕其间，表示富贵万代。

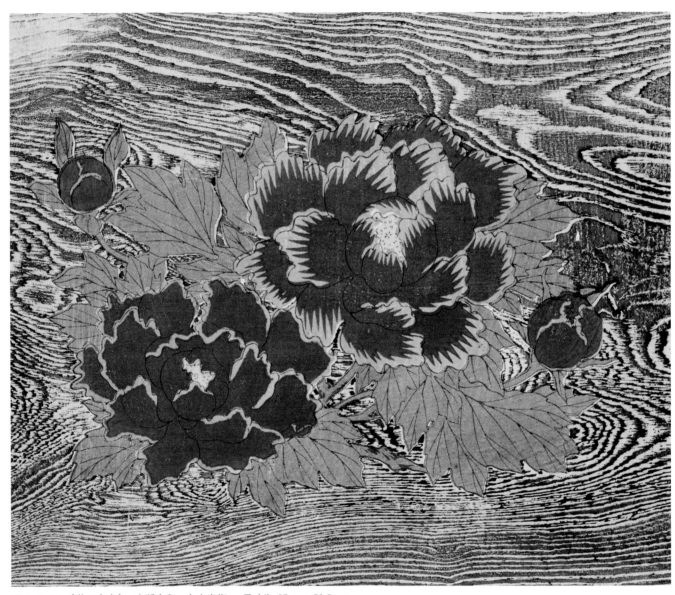

图 4-4-15 《花开富贵》，木版套印，台南米街 ，尺寸为 37 cm×53.5 cm

12.《花开富贵》。

牡丹在民间被视作富贵花，亦有百花之王、国色天香的美誉，经常与各式吉祥禽兽纹样和谐
搭配，衍生出丰富多彩的意涵。本图底纹采用天然木纹肌理，不但映衬盛开怒放的花容，也借以
营造欢乐讨喜的氛围。

二、宗教用年画

1.《司命灶君》。

1901 年 3 月由日本人编纂的《台湾惯习记事》中记载："阴历之十二月三十日，所谓土人之年货市也。到艋舺（今台北市万华区）、大稻埕（今台北市迪化街）等土人街一瞥，土人均忙于购买新年所用之物品。卖联人一并贩卖神佛之画像，此亦新年之用品，其种类大概一定，为纸底印彩色之廉价品。其种类多为观音妈、灶君公等。"唐赞衮《台阳见闻录》："设肴果于灶前，合家男女拜祝曰：甘辛臭辣，灶君莫言。"

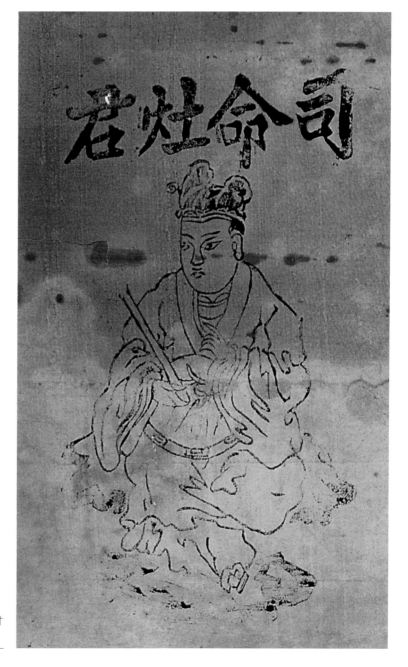

图 4-4-16 《司命灶君》，墨线版，画店不详，尺寸为 32.5 cm×17 cm

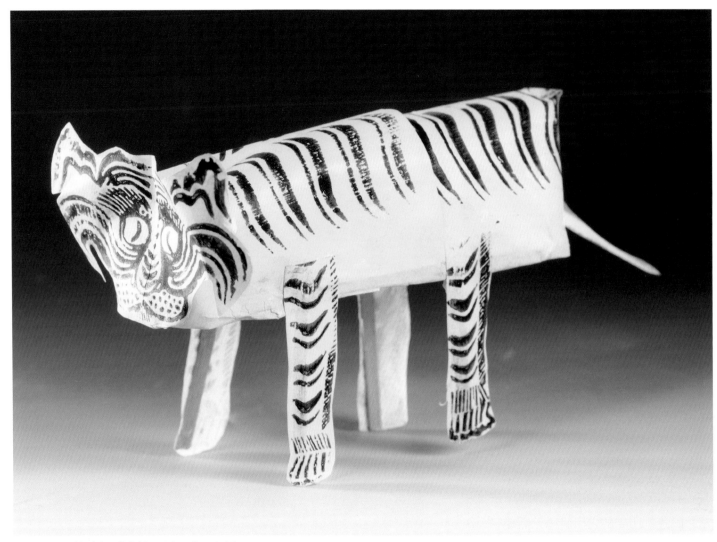

图 4-4-17 《纸虎》，墨线版，画店不详，尺寸为 24.5 cm×40 cm

2.《纸虎》。

匠人运用雕版刻画、刷印老虎的面目、身躯、四足及尾巴，再粘贴于竹篾之上，糊制成具体而微的替身。黄叔璥在《赤崁笔谈》中记载："除夕杀黑鸭以祭神，谓其压除一岁凶事。为纸虎，口内实以鸭血或猪血生肉，于门外烧之，以禳除不祥。"范咸在《焚虎》中记载："阶前金箔印於菟，燃火焚香达九衢。"其中"於菟"就是春秋时期楚国对老虎的称呼。王亚南《大除夕》中记载："爆竹声中笑语哗，儿烧纸虎女偷花。"并且加注："台俗除夕，儿童购纸糊虎，烧化驱鬼。"

三、灯画与纸扎画

1.《灯座屏垛》。

工匠运用套版印刷完成各色图案，再取木锤击打带特殊刀口的刀片，将版画分别斩切凿开，作为糊制灵厝或丧葬喜事张贴装饰用的零件，行话又唤"钻料"。《安平县杂记》记载："纸糊玉皇帝阙一座，俗名：天公纸。……十五日，上元佳节，天官大帝诞。人家及各庙宇均如庆祝玉皇仪式，演大小戏，延道士以讽经。纸糊三官帝阙三座。"其中"帝阙"即指"灯座"。凡是天公生、元宵节、中元普度、嫁娶、谢神、祈雨、生日、入厝、杀猪公等都需要派上用场。台南米街"林荣芳"纸店合并"才子寿""'一心诚敬'牌匾""憨番进宝""花边印条"（刻镂各种吉祥博古纹饰，犹如栏杆屏垛的缩影）等图案，同步刷印完成之后版画无需镂空，作为糊制灯座的正立面。

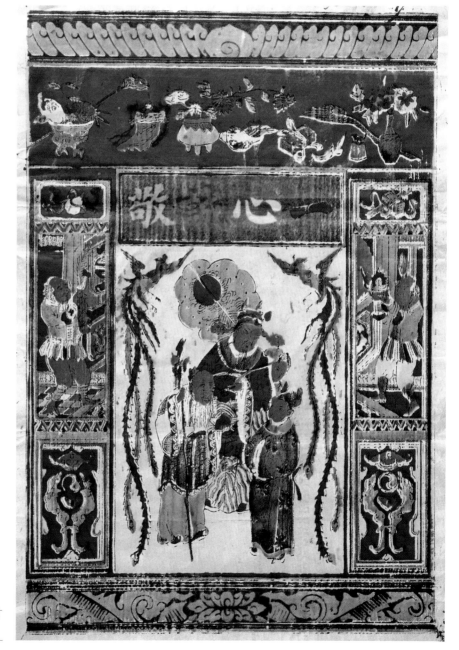

图 4-4-18 《灯座屏垛》，木版套印，林荣芳，尺寸为 51 cm×36 cm

图 4-4-19 "祈求平安" 牌匾，木版套印，台南米街，尺寸为 6.6 cm×26 cm

2. "祈求平安" 牌匾。

该版画酷似缩小的匾额，具有 "一心诚敬" "叩答恩光" "祈求平安" 3 种选择，不只作为糊制灯座之用，台湾渔民出海之际，亦将其张贴在主舱的小神龛前，作为拜神祝祷的对象。

3.《色龙》。

该版画象征龙柱，通常成对浮贴在灯座正面的武将图案下方，呈"之"字盘旋的造型，龙首昂起有力对应，共同护持信众印有"一心诚敬"与"叩答恩光"字样的精致纸具。此外，该版画也应用在打城、放水灯等纸扎物件上。

图 4-4-20 《色龙》，木版套印，吴源兴，单幅尺寸为 22 cm×8 cm

四、戏出年画

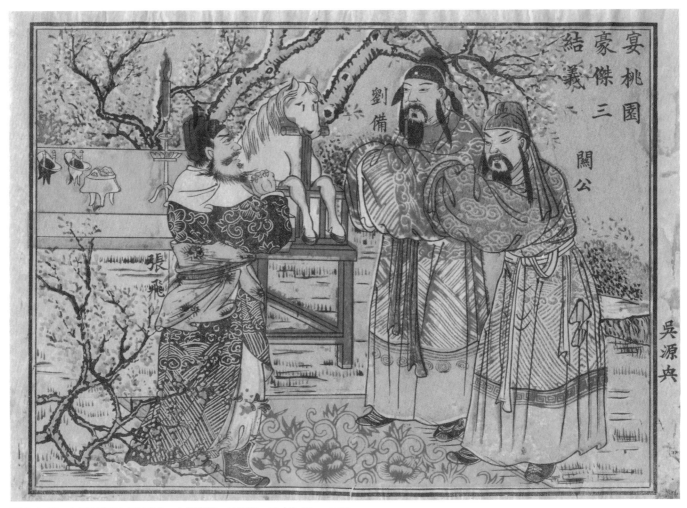

图 4-4-21 《宴桃园豪杰三结义》，木版套印，吴源兴，尺寸为 19 cm×27 cm

《三国演义》。

　　传统戏曲将一个独立剧目称为"出"，因此以戏曲为题材的年画亦名"戏出年画"。作品不仅呈现画师个人绘画风格，同时反映传统剧目与表演特色的精华，风行台湾的通俗话本小说《三国演义》至少衍生出《匿玉玺孙坚背约》《宴桃园豪杰三结义》《刘玄德三顾草庐》《曹丕乘乱纳甄氏》四幅年画，凸显重要情节的分镜画面，提供欣赏者丰美的印象。

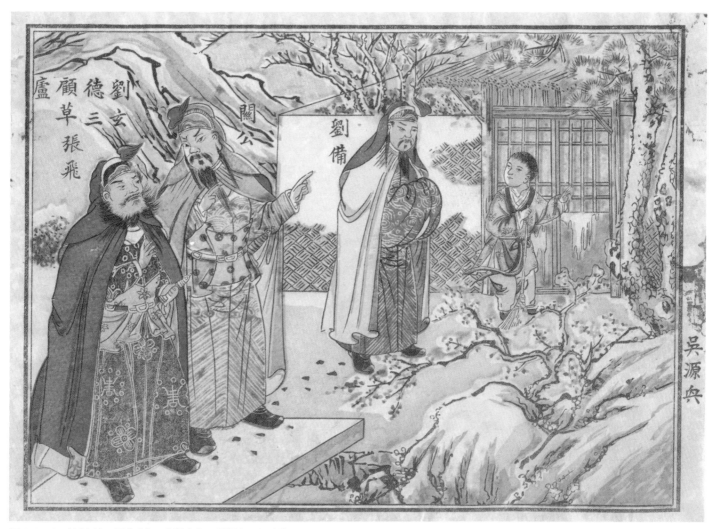

图 4-4-22 《刘玄德三顾草庐》，木版套印，吴源兴，尺寸为 19 cm×27 cm

五、游戏图

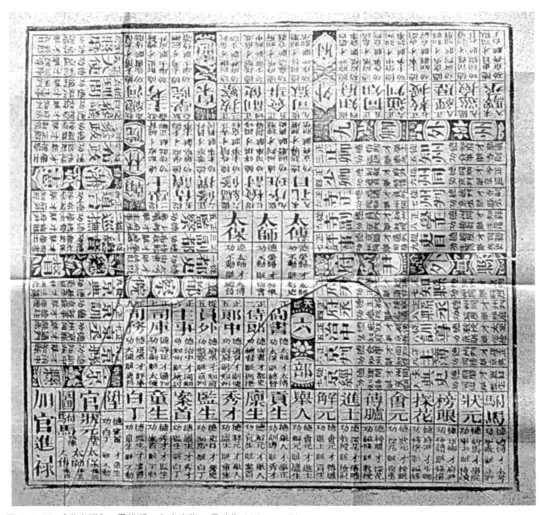

图 4-4-23 《升官图》，墨线版，台南米街，尺寸为 44.5 cm×44 cm

1.《升官图》。

此图又名《彩选格》或《选官图》，参与者利用转动书写有"德、才、功、赃"的四面陀螺，在标识清代文武官衔职称的图纸上游戏，从白丁开始，按照陀螺停止转动后显示的字面，结合判词移动棋子，"德"字可以越级升迁，"才"字也能晋升，"功"字则原地不动，"赃"字则被贬黜。最先升任中央最高官职者得胜。

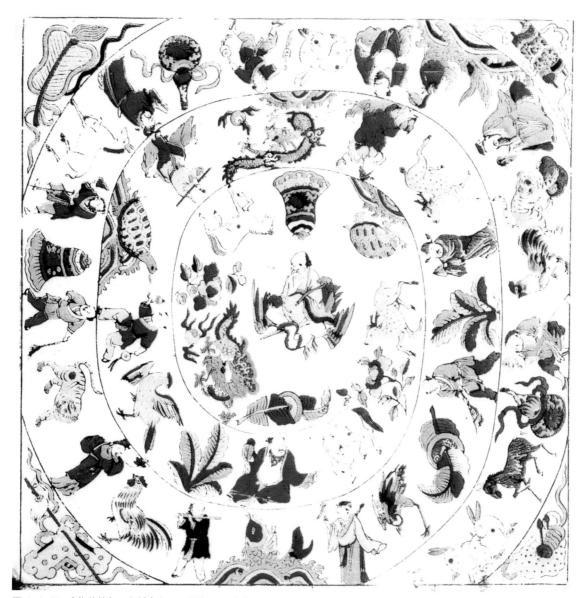

图 4-4-24　《葫芦笨》，木版套印，王源顺，尺寸为 35 cm×35 cm

2.《葫芦笨》。

清代举凡台湾郡城、鹿港及万华等重要港埠的民众，逢年过节必备名为"葫芦笨"的游戏图纸，由南极仙翁、八仙、八宝等 47 种图案呈螺旋状排列，游戏时掷扔两粒骰子，搭配泉腔口诀，依点数决定进退行止，最先抵达画心南极仙翁处为胜。

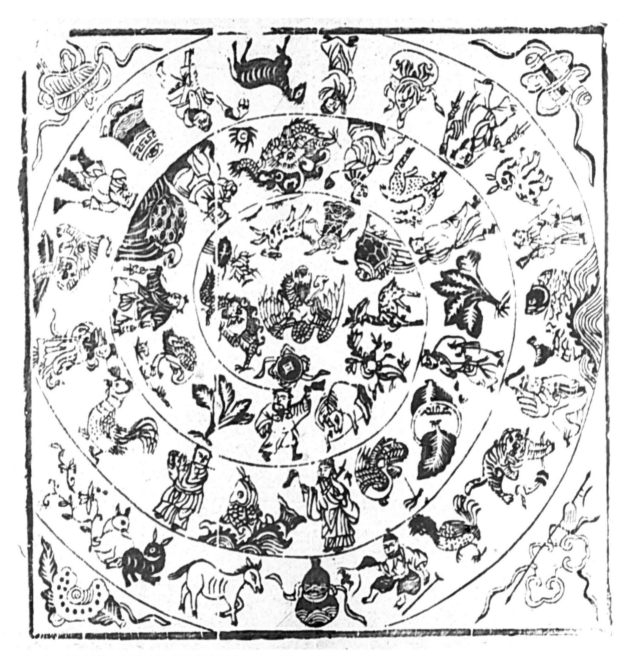

图 4-4-25 《葫芦笨》，朱墨线版，王泉盈，尺寸为 34 cm×34 cm

　　"王泉盈"纸庄及"王源顺"纸行早年皆引进泉州石狮祖店制造的产品，借船运批发来台。

　　后来由于两岸断航，为求供应岛内广大市场，又另行雕刻线版，只以朱色印出上市。

参考文献

专著类

1. 王树村.中国民间年画.济南：山东美术出版社，1997.

2. 王树村.中国民间年画史图录.上海：上海人民出版社，1991.

3. 王树村.中国民间年画史论集.天津：天津杨柳青画社，1991.

4. 王树村.中国年画发展史.天津：天津人民美术出版社，2005.

5. 薄松年.中国年画艺术史.长沙：湖南美术出版社，2008.

6. 吕胜中.中国民间木刻版画.长沙：湖南美术出版社，1990.

7. 何绵山.闽文化概论.北京：北京大学出版社，1996.

8. 王晓戈，龚晓田.漳州木版年画艺术.福州：福建人民出版社，2009.

9. 杨永智，王晓戈.闽台木版年画.福州：福建美术出版社，2009.

10. 李豫闽.闽台民间美术.福州：福建人民出版社，2009.

11. 朱家骏，宋光宇.闽南音乐与工艺美术.福州：福建人民出版社，2008.

12. 福建省人大常委会科教文卫委员会.福建民族民间传统文化.福州：福建人民出版社，2006.

13. 福建省地方志编纂委员会.福建省志·民俗志.北京：方志出版社，1997.

14. 陈秋平.福建民间美术.福州：福建教育出版社，1993.

15. 简博士.漳州民俗风情.福州：海风出版社，2005.

16. 林殿阁.漳州民间美术.福州：海风出版社，2005.

17. 陈侨森，李林昌.漳州掌故.福州：福建人民出版社，2003.

18. 陈郑煊.漳州旧事杂忆.漳州：漳州市图书馆，2006.

19. 王子今.门祭与门神崇拜.上海：三联书店，1996.

20. 王树村.戏出年画.台北：汉声出版有限公司，1990.

21. 陈奇禄.台湾传统版画源流特展.台湾"行政院文化建设委员会"，1985.

22. 杨永智.版画台湾.台中：晨星出版有限公司，2004.

23. 杨永智.鉴古知今看版画——台湾古版画讲座.南投："财团法人台湾省文化基金会"，2006.

24. 黄才郎.台湾传统版画源流特展.台湾"行政院文化建设委员会"，1995.

25. 刘文三.台湾早期民艺.台北：雄狮图书有限公司，2000.

26. 刘子民. 漳州过台湾. 台北：前景出版社，1995.

27. 中国民间版画. 香港："香港区域市政局"，1994.

论文类

1. 王树村. 简说台湾木版年画. 美术研究，1983（01）.

2. 李豫闽. 明清时期漳、泉移民台湾与民间美术传播. 南京艺术学院学报（美术与设计版），2007（04）.

3. 王晓戈. 闽台民间"八卦剑狮"初探. 福建师范大学学报（哲学社会科学版），2008（06）.

4. 王晓戈. 漳州木版年画武将门神形象探析. 海峡·文化遗产，2009（05）.

5. 林育培. 漳州民间木版年画初探. 漳州职业大学学报，2003（02）.

6. 黄启根. 漳州木版年画——中国民间工艺美术瑰宝. 漳州职业大学学报，2003（02）.

7. 林建平. 泉州"木版彩印画"絮谈. 福建工艺美术，1981（04）.

8. 许晴野. 漳州木版年画与颜氏家族. 东南文化，1993（06）.

9. 许晴野. 闽中民俗艺术奇葩——莆田民间版画采风纪实. 东南文化，1998（04）.

10. 景献慧. 试论吴启瑶与福建木版年画. 东南传播，2008（02）.

11. 何绵山. 闽台民间年画探论. 福建艺术，2007（03）.

12. 张昭卿. 台湾传统木刻版画. 历史月刊，1998（11）.

13. 杨永智. 一步一版印，道尽古早情——台湾传统版印特藏室及其藏品介绍. 历史文物：第8卷. 台北：历史博物馆，1998（02）.

14. 杨永智. 台南王源顺纸行. 历史文物：第9卷. 台北：历史博物馆，1999（02）.

15. 杨永智. 灶马桃符话春禧. 历史文物：第10卷. 台北：历史博物馆，2000（02）.

后 记

2016年夏，应福建教育出版社的热情邀约，我承担了本书的编纂任务，并立即开始着手安排海峡两岸木版年画资料的采集，以及传承人和相关专家的采访工作。此前，我曾经做过多年的福建木版年画的调研工作，手边的图像资料相对完整，并已经出版了《闽南木版年画研究》、《漳州木版年画艺术》(合著)、《两岸民间艺术之旅——木版年画》(合著)《中国木版年画集成·漳州卷》(合著)等图书。由于之前出版的书籍较少涉及口述史的内容，我也希望通过此次口述史资料的采集补充，进一步完善海峡两岸木版年画的研究资料库。

闽南地区的木版年画目前只有漳州一地还能雕版和印制，而由于人为因素，传统的木版年画已经很少印制和销售了。多年前，我曾经采访过漳州年画研究专家林育培先生和周铁海先生，因此，此次口述资料的采集工作主要围绕漳州木版年画的两位传承人——颜仕国先生与颜志仁先生展开，其他专家访谈资料则作为补充。对他们的采访和文字资料整理工作，主要由我指导的手工艺设计专业的硕士研究生刘雅琴同学完成。

在采访工作中，我们得到了漳州年画研究专家、闽南师范学院陈斌老师的大力支持，漳州颜氏木版年画第六代传承人颜仕国先生及其堂哥颜志仁先生都抽出时间来接受了我们的采访。漳州木版年画的资深研究专家周铁海先生及漳州市文化馆原馆长林育培先生，两人都热情接受了我们的采访，甚为感激。

为了进一步理清海峡两岸年画的文化渊源，我们的工作团队于2016年秋专程前往台湾多个地方开展考察与调研工作。原计划中要拜访的两位老朋友——台湾木版年画的收藏家陈弈锡先生和台湾木版年画研究专家杨永智教授恰巧都不在台湾，非常遗憾地错过了向他们请教的机会。直至2017年春夏之际，我们终于在厦门和台北分别采访到陈弈锡先生和杨永智教授。此外，我们采访了长期致力于台湾版画教学和推广的新北市艺术教育深耕协会吴望如理事长。三位台湾友人对我们开展木版年画口述史的整理工作都给予肯定，并提供了一些图片与文字资料，他们的支持与帮助也是此书得以顺利完成的重要因素。

此次口述史采访工作时间紧、任务重，完成得殊为不易。在采访与编撰的过程中，我们有幸得到了来自各方面的鼓励与支持。在此，首先要感谢福建师范大学美术学院李豫闽院长与福建教育出版社的林彦女士给予我们的信任与支持；感谢闽南师范大学陈斌老师在漳州采访期间给予的各种帮助；感谢漳州颜氏木版年画传承人颜仕国先生与颜志仁先生热情地接受采访；感谢周铁海先生和林育培先生对本书的大力支持；感谢台湾陈弈锡先生、杨永智教授和吴望如理事长于百忙之中接受采访，并为我们提供了不少珍贵的两岸年画作品的图片资料。同时，还要感谢我的同事蓝泰华博士对采访及编撰工作提出的宝贵意见，极大提高了我们的工作效率。另外还要特别感谢本书的合作者，我的硕士研究生刘雅琴同学

在资料采集和补充方面付出的辛劳，而她的好搭档刘欢同学和何文巍同学，为我们在采访过程中拍摄了很多记录照片，并参与了部分录音资料的整理工作。最后，特别感谢本书的责任编辑王彬先生，他在本书的审稿与校稿工作中倾注了大量的时间与心力，并提出了很多具体的修改意见，这让我们又感激又惭愧。当然，还有其他很多帮助过我们的朋友们，在此一并表示感谢！

正如前贤所言，完美只存在于对理想状态的追寻之中，而我学识有限，纰漏之处在所难免，恳请各位专家、学者多多批评、指教。

王晓戈

2018 年 2 月 2 日于正旦轩